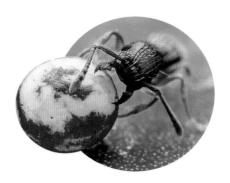

微距下的昆虫世界

海峡出版发行集团

海峡书局

刘海春 / 著

图书在版编目（CIP）数据

微距下的昆虫世界 / 刘海春著．—

福州：海峡书局，2024.1

ISBN 978-7-5567-1177-2

Ⅰ．①微… Ⅱ．①刘… Ⅲ．①昆虫－艺术摄影－中国
－现代－摄影集②昆虫－普及读物 Ⅳ．①J429.5
②Q96-49

中国国家版本馆 CIP 数据核字（2023）第 234534 号

--

出 版 人：林 彬
策 划 人：曲利明 李长青
作 者：刘海春
责 任 编 辑：黄杰阳 陈 尽 龙文涛 林洁如 陈 婧
营 销 编 辑：邓凌艳 陈洁蕾
装 帧 设 计：林晓莉 李 晔 董玲芝 黄舒埼
校 对：卢佳颖

Wēijùxià De Kūnchóng Shìjiè
微距下的昆虫世界

出版发行：海峡书局
地 址：福州市台江区白马中路 15 号
邮 编：350004
联 系 电 话：0591-88600690
印 刷：深圳市泰和精品印刷有限公司
开 本：889 毫米 ×1194 毫米 1/16
印 张：13.5
图 文：216 码
版 次：2024 年 1 月第 1 版
印 次：2024 年 1 月第 1 次印刷
书 号：ISBN 978-7-5567-1177-2
定 价：88.00 元

INSECTS
昆虫乐园

"五云南国在天涯，六诏山川景物华""天气常如二三月，花枝不断四时春"。云南位于中国西南边陲，山川景物繁华、四季如春，被誉为"植物王国""动物王国"。位于云南省东南部、文山壮族苗族自治州中西部的砚山，属低纬北亚热带高原季风气候，冬无严寒、夏无酷暑、春暖秋凉、四季温和。砚山地势西北高、东南低，地貌类型为山地、丘陵、盆地，六诏山脉纵横县境东南部，人工湖、天然湖星罗棋布。独特的生态环境和优越的生存条件，形成了丰富多样的物种，是各种昆虫生活的乐园。

城市乡下，房前屋后，时常能看到各种蜂蝶飞舞，听到蟋蟀蝉鸣。屋里，也时常有各种昆虫造访。生在这样的环境，没有谁的童年能离开昆虫的陪伴，许多孩子是在与昆虫玩耍或探索中慢慢长大。捉几只低飞的蜻蜓，用蟋蟀打斗一个下午，找几只锹甲进行"搏击"，用线拴住金龟让其绕圈展翅飞翔，蹑手蹑脚循着蝉声去看个究竟，抓几只叩甲比试"跳高"……欢乐的时光总是短暂，人长大后，因为各种原因，熟悉的变得陌生，给予昆虫的关注慢慢减弱。

出于对昆虫由衷的喜爱，对昆虫未知世界的探索欲望，我保持热爱，观察和拍摄着昆虫。这片土地、这些昆虫，给予我许多的惊奇，让我从中感受生命，感悟人生。

我的拍摄是随心的，小区里、农家庄园、一块荒地、一条河边、一个山沟、一座大山、一个原始森林……一天中的不同时段、一年中不一样的季节，总有不同的昆虫，不同的故事上演。我循环往复去寻觅、观察，通过微距镜头的放大功能，看到昆虫更多的细节、质感，丰富的色彩，各异的形态，以至于乐此不疲。觅虫、看虫、拍虫，到了如痴如醉的地步。工作之余，有时间，总想走进昆虫的世界，探索发现它们的美。

海拔1890米的大箐原始森林，置身其中，白云悠悠头顶掠过，潺潺溪水脚边轻舞，觅虫、拍虫，总会乐而忘返。六诏山郁郁葱葱的沟畔，色螽展翅、蜉蝣轻舞，驻足观赏，乐而忘归。大克底村庄，通往山林的小路边，翻看几片树叶，做巢的卷叶象、进食的叶蜂幼虫，像是以各自的姿态迎接我的到来。春夏秋冬，山林沟壑、石缝朽木，几乎每一个角落都能觅到昆虫的踪迹。它们或以精美细

腻的翅膀、或以大大的复眼、或以独特的身姿，彰显自然的魅力。在我看来，它们每一个精彩的面即是一幅绝美的画卷。

作为"植物王国""动物王国"，云南的昆虫资源非常丰富，仅鳞翅目中的蝶类就有近1300种。在砚山，我主要拍到黄钩蛱蝶、绢蛱蝶、白带螯蛱蝶、青凤蝶、玉斑凤蝶、燕尾蝶、幻紫斑蝶等；云南的鞘翅目昆虫种类繁多，在砚山，我主要拍到步甲、天牛、金龟、锹甲、叶甲、象甲等；膜翅目昆虫在云南省有众多种类，在砚山，我主要拍到姬蜂、叶蜂、蜜蜂、胡蜂、隧蜂、切叶蜂、寄生蜂等。除此之外，蜉蝣目、等翅目、螳螂目、竹节虫目、直翅目、革翅目、啮虫目、缨翅目、半翅目、脉翅目、双翅目等类别的昆虫，我均不同程度拍到。就目前的资料，无法确定砚山具体的特有昆虫种类、昆虫的数量，但这并不影响我的拍摄。

在砚山，每一次亲近昆虫，去探访昆虫的世界，我都觉得是一次奇妙的旅行，惊喜连连、精彩不断，仿佛每一次，我打开的都是未拆封过的信件，给我的都是全新的阅读，全新的感受。在这片土地上，每一片叶子、每一个角落都怀藏着对生命的敬畏和敬意。

面对这个世界的美好，我真切感受到我们与自然共生共存的意义，深深意识到生物多样性的重要性。我想让更多的人了解这片土地上昆虫世界的美妙，大家一起来关注和进行生物多样性保护，让这片昆虫的乐土继续繁茂、长久康健。

云南砚山，昆虫的乐园，我将一次又一次驻足停留，捕捉更多精彩，继续与您分享昆虫世界更多的美丽与神奇。

目录
Cataloue

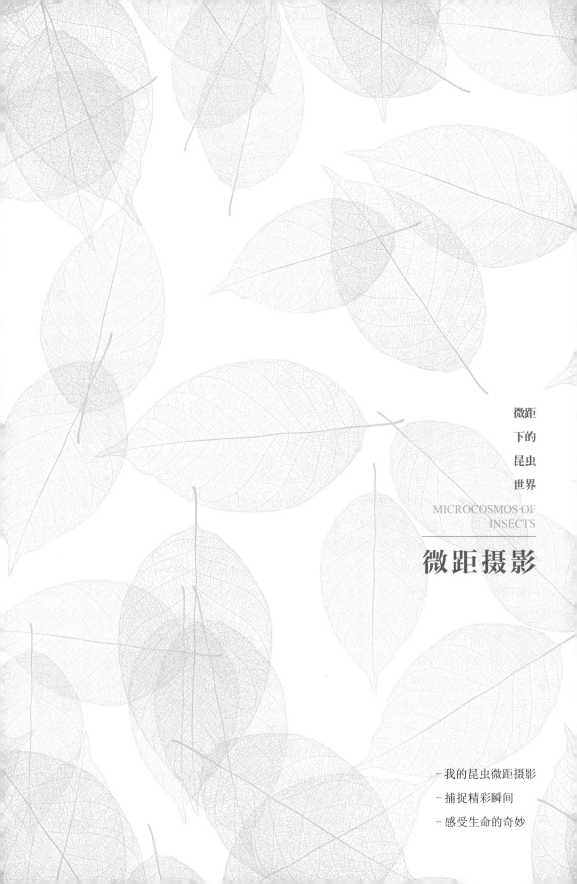

微距
下的
昆虫
世界

MICROCOSMOS OF
INSECTS

微距摄影

- 我的昆虫微距摄影
- 捕捉精彩瞬间
- 感受生命的奇妙

我的昆虫微距摄影
WODE KUNCHONG WEIJU SHEYING

总希望时间能慢下来，工作之余，可以做自己喜欢做的事情，比如写诗，比如一头扎进昆虫世界，去发现其中的美，并沉醉其间，慢慢欣赏又慢慢沉吟。

山林里，翩翩起舞的蝴蝶、挥舞"大刀"的螳螂、"谈情说爱"的象甲、母爱满满的蚜虫、自带"拉链"的瘤叶甲，它们都是我拍摄的对象。发现它们，找到最值得表现的地方，对焦，按下快门，它们的精彩，它们的美，被我一一定格。

通过微距镜头，探索昆虫的世界，是打开自然之美的一种绝佳方式。那些鲜为人知的昆虫的故事、细节和美，会带给您无尽的惊喜。

那么，如何拍好昆虫微距呢？

有适合自己的拍摄设备。"微距无弱旅"，不论是百微、180微，还是60微、24微，都是一种选择。我使用的是秘诀一号微距系统（图1），这套系统包括一个焦段为30毫米、固定光圈为F11的微距镜头，一个36～88毫米的变倍筒、一个4FL布光套装（专用闪光灯和柔光罩，柔光罩上有常亮对焦灯）。这套微距系统是专门为手持拍摄微距而设计的，与索尼a6400相机配套，全部工作重量只有1050克，单手握持轻便（图2）。只需对焦、按快门，即可拍摄。

我所使用的相机是索尼a6400，峰值十分明显，对焦轻而易举。当然，任何可换镜头相机都可以搭配秘诀一号微距系统使用。如果想要画质更好，更倾向于推荐使用像素密度高，无低通滤镜的APS-C微单相机，比如富士XH2，像素高，十分有利于表现昆虫细节和质感。

图1　秘诀一号微距系统

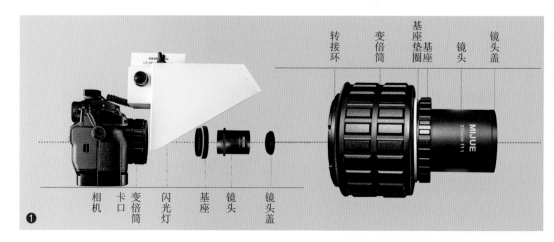

转接环　变倍筒　基座垫基圈座　基座　镜头　镜头盖

相机　卡口　变倍筒　闪光灯　基座　镜头　镜头盖

❶

有心仪的拍摄点。昆虫的种类十分丰富，凡是你能见到的，只要你喜欢，都可以把镜头对上去，看个究竟，再确定是否要按下快门。我见到昆虫时，常常不急于去拍摄，而是耐心细致地观察，观察它的头部、胸部、腹部，哪一个地方最值得表现，是它的触角、复眼还是口器（图3），是它的足、胸背板还是翅膀，是某一个地方的细节，还是局部的色彩，或是整体的质感。找到心仪的拍摄点，才去对焦，找焦平面，按下快门。当然，一只昆虫，你发现它独特的行为或是自带的故事，那更值得去表现。

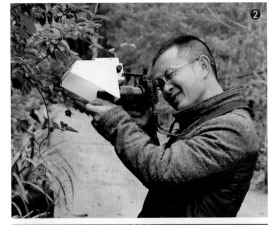

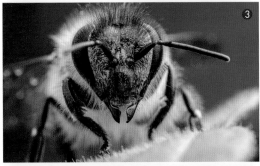

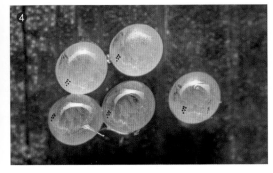

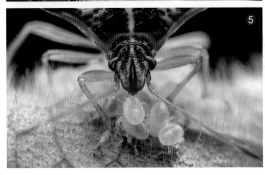

面对昆虫，我常常发出感慨。虫生、人生何其相似。虫的一生，都能折射人的影子。我常常在树叶背面找到各种各样的孕育着生命的虫卵（图4）。我常常在花丛中拍到各种采蜜的虫子，我记录着它们的勤劳。田间地头，河畔庄园，一路寻找，从不缺精彩。

灵活运用拍摄技巧。把握住焦平面，能拍出清晰的照片。拍摄昆虫时，镜头前部的镜片与昆虫的某个平面达到平行，那就是我们需要表达的昆虫的焦平面，焦平面的范围越大（图5），清晰的范围就越大。

图2　作者在进行微距摄影

图3　蜜蜂的头部正面特写

图4　晶莹剔透的虫卵

图5　�180的头部与头下方的若虫同处一个焦平面

用好背景，能突出表现主体。如果你想拍出背景与昆虫相融合的照片，那么，昆虫背后有一片与之相似的叶子即可。如果你想拍出蓝色的背景，那么，对准蓝色的天空。想要什么背景，就把昆虫放置于相应的背景前。如果，你想得到美丽的光斑（图6），适当调高相机的感光度，适当降低快门的速度，树林里，逆光对着散射进来的光，拍摄即可。

❻

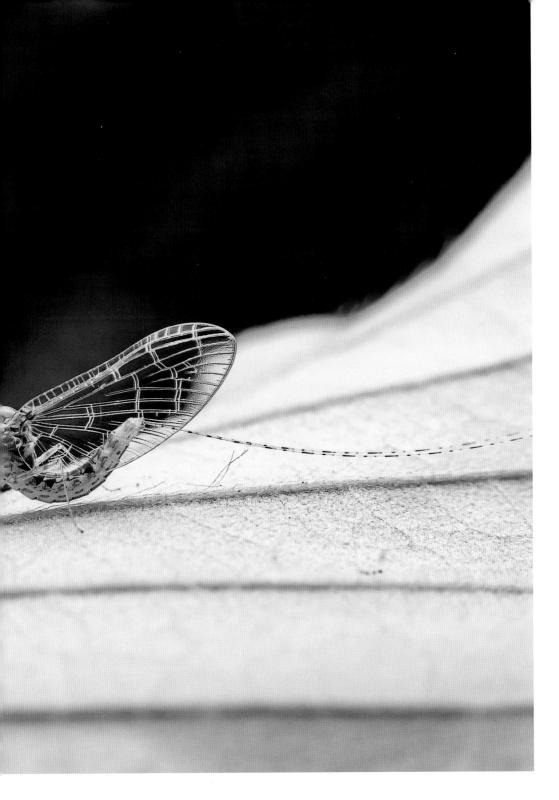

图 6 蜉蝣身后
梦幻的光斑

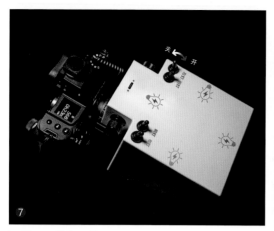

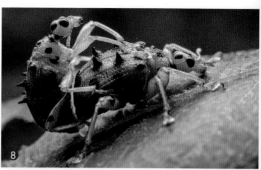

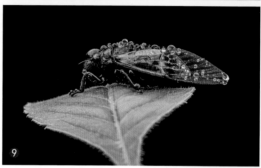

图7 秘诀一号
丰富的布光系统

图8 交配中的
卷象

图9 身体上沾
满露水的蝉

用好布光灯，是刻画主体光影效果的关键。一个4FL布光套装，柔光罩上4个开关控制前后左右4个闪光灯，每个闪光灯均有独立开关，总共有15种用灯方案（图7）。前灯单独使用，会有逆光效果；后灯单独使用，常能把对象拍通透；左灯或右灯，单独使用，会有侧光效果，搭配使用，光线会更加柔和。

掌握构图方法，让照片更吸引人。昆虫微距与其他类型的拍摄一样，灵活使用水平线、引导线、九宫格、对角线、s线、对称线等，能更好地突出昆虫的特点，吸引人的目光。

抓住合适的时机。有人说，使用焦段为30毫米的秘诀一号镜头，拍摄距离太近，容易惊吓到拍摄对象。其实，这是没有学会把握住拍摄的时机。昆虫在进食，

或者是产卵、交配的时候（图8），都非常地专注，慢慢地把镜头对上去，不会吓到它们，有时候，拍了许多张，甚至，你离开，它们依然在专注它们的事。当然，拍一些不会动的对象，比如虫卵，那么，你想怎么拍就怎么拍。雨后、或是清晨、夜晚，也是拍摄的最佳时机；雨露（图9），让昆虫行动缓慢，甚至安静下来；夜晚，有的昆虫休憩，也是任你拍摄。而有时候，是要等待时机，比如你的对焦灯惊吓到虫子，它总想逃窜，你不妨静静地等待，等到它觉得危险消除，静下来，你就可以按下快门。

每一只昆虫都有它的生命，都值得被尊重。拍摄昆虫时，尽量减少对它们生活的干扰。让生命、尊重、爱与希望，一路前行，一直都在。

捕捉精彩瞬间
BUZHUO JINGCAI SHUNJIAN

　　昆虫微距摄影，捕捉精彩瞬间是一项具有挑战性的艺术创作。因为"精彩"意味着出色、绝妙，给人视觉上的震撼，令人印象深刻，甚至久久不能忘怀，产生共鸣，引人思考，启迪心灵。

　　那么，昆虫微距摄影师要做好哪些准备，掌握哪些必备的拍摄技巧，才能捕捉到昆虫的精彩瞬间？

　　了解昆虫。对昆虫的特征、昆虫的生活习性、生活环境、行为有一个大致的了解。这样，拍摄时，能做到心中有数。比如，你想拍摄蚜虫卵胎生的瞬间（图1），如果你知道蚜虫的寄主种类繁多，菊科、禾本科、豆科、蔷薇科、壳斗科、杨柳科、胡桃科等植物都是蚜虫的寄主，那么，你只要到这些寄主上寻找，终会找到。那是不是，对昆虫不了解，就不能拍到难忘的瞬间呢？其实不然，只要善于寻找、观察，一样能遇到。只是相对而言，了解昆虫，更容易拍到。

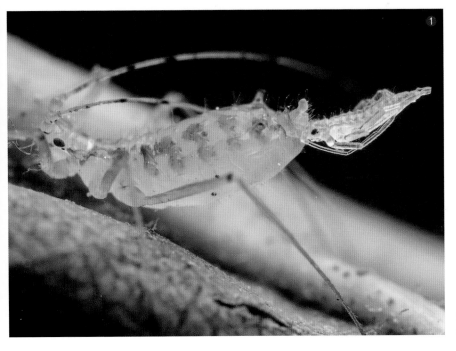

图1　蚜虫的卵胎生

熟悉倍率。秘诀一号微距系统有一个36～88毫米的变倍筒，一个焦段为30毫米、固定光圈为F11的可以倒装和正装的微距镜头。镜头倒装（图2），最低倍率0.47倍，镜头正装（图3），最高倍率3.6倍，正装加上增倍镜，最高倍率4.7倍。熟悉了倍率，可以根据拍摄对象的大小提前预判，灵活运用。比如蚂蚁取食蜜露（图4），如果你使用最小倍率，可能拍不清蜜露，如果你使用最大倍率，只能拍摄特写。如果你判断不准，等你多次调整，蜜露已被蚂蚁吃完，只能错失良机。当然，如果记不住镜头倍率，在长期实践中，也能通过慢慢积累，能根据对象的大小提前调整、预判。使用其他微距镜头，也是如此。

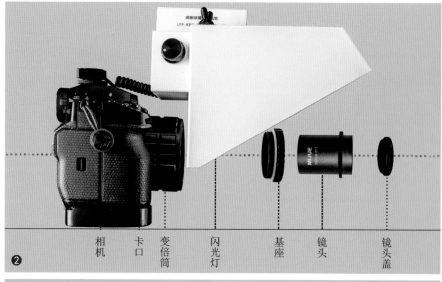

| 相机 | 卡口 | 变倍筒 | 闪光灯 | 基座 | 镜头 | 镜头盖 |

❷

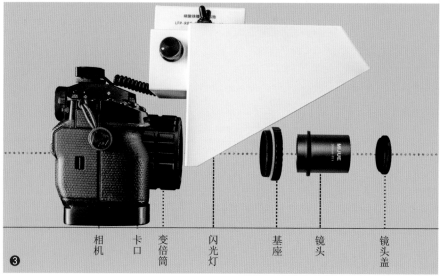

| 相机 | 卡口 | 变倍筒 | 闪光灯 | 基座 | 镜头 | 镜头盖 |

❸

图2　镜头倒装
实现缩小倍率

图3　镜头正装
实现放大倍率

　　提高快门速度。有些昆虫的瞬间，真的是刹那间就发生变化，需要使用相对较高的快门来捕捉画面，避免错失良机，或是因为昆虫的快速运动造成照片模糊。使用秘诀一号微距系统，通常情况下，相机快门速度在1/160秒或1/200秒，即能较好地捕捉到昆虫精彩的画面。比如，叶蝉羽化（图5），通过微距镜头，我能看清它羽化的整个过程，但是它羽化的速度比较快，我又想拍它头部微微扬起、翅膀立起来的样子；我耐心地等待时机，时机成熟，立即按下快门，如果快门速度太慢，叶蝉动作发生变化，可能造成模糊，也拍不到想要的画面。

图4　向蚜虫索取蜜露的蚂蚁

图5　正在羽化的叶蝉

9

合理用光。摄影是用光的艺术，昆虫微距摄影也是如此，光用好了，能为"瞬间"增添光彩。秘诀一号的4 FL布光套装，为我们设置了15种用灯方案。通常，4个单灯单独使用，即可有较好的效果。前灯是逆光，如果对象是在叶子上，透过叶子更能拍出氛围感（图6），如果是蜉蝣（图7）之类膜翅的昆虫，适当提高感光度，适当降低快门速度，能把膜翅拍得更加漂亮。后灯是正面光，常能把对象拍通透，如蛾卵（图8），通过后灯正面光，把蛾卵拍得清澈透明。

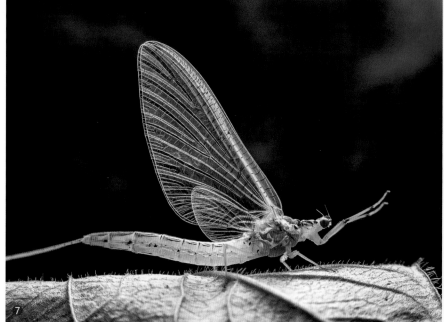

图6　果冻质感的叶蝉若虫

图7　姿态优美的蜉蝣

左灯或右灯有侧光效果。如素菌瓢虫吃卵（图9），使用右灯，打出右侧光，左侧有部分阴影，衬托出素菌瓢虫吃卵的行为，似乎是有些偷偷摸摸，更容易引起人们对卵的同情。4个灯，可以根据对象及拍摄意图，灵活搭配使用，比如叶蝉若虫与蛾卵（图10），左右灯并用，光线柔和，画面和谐。

图8　像珍珠的蛾卵

图9　吃卵的素菌瓢虫

图10　叶蝉若虫与蛾卵

预测动向。观察昆虫的行为模式，可以提前预测它们的动向，确定构图，安排主体位置，并适当留出空间。比如平顶梳龟甲起飞（图11），通过预测它的方向，左侧留足了空间，有利于拍摄到它起飞的姿态。画面留白，不会让人觉得透不过气来，相反，会有更多的憧憬。

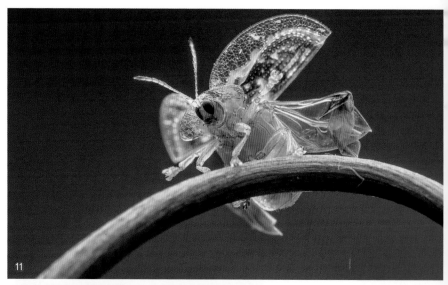

耐心等待。凡事讲究天时、地利、人和。捕捉精彩瞬间，并不是一蹴而就的，有时需要等上几个小时。比如，为了拍摄麻皮蝽若虫蜕皮（图12），我整整守了一个晚上，还好，守到、拍到。它们的蜕皮过程，也让我感到虫子成长的不易。

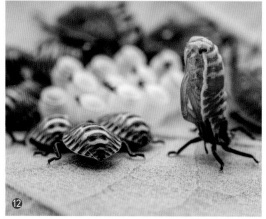

图 11　展翅欲飞的平顶梳龟甲

图 12　正在蜕皮的麻皮蝽若虫

昆虫微距摄影和其他摄影一样，是一门需要不断实践的技艺，要捕捉精彩瞬间，要多拍摄、多尝试、多总结，同时，要保持耐心和细心，认真观察，冷静、专注拍摄。我想，做到这些，你一样能捕捉到昆虫精彩瞬间。

感受生命的奇妙
GANSHOU SHENGMING DE QIMIAO

昆虫微距摄影不是单纯的拍摄昆虫的肖像，或是以"证件照"的方式刻板记录再现，而是通过表现昆虫的细节、质感、色彩，给人以艺术的震撼，或是表现昆虫的行为、昆虫的生活，让人从微小的昆虫体会生命的意义、生命的奇妙，从而去感受希望和憧憬、爱与尊重。

完全变态发育的昆虫，要经历卵、幼虫、蛹、成虫四种形态。每一个阶段，都像是经历了一场劫难后的余生。雌性成虫交尾后，如果被天敌吃掉，就不可能产下卵。卵，如果被寄生（图1），孵化出来的，已不是雌性成虫想要的模样。幼虫要经历几次蜕皮，每一次蜕皮都是最危险、最艰难的时刻（图2），受到干扰，很可能落下残疾或是夭折。蛹期，很少有对付天敌的招式，一旦被天敌盯上，前几个形态时的努力有可能前功尽弃。成虫，生活的世界也是充满危险，甚至杀戮，要么隐藏，要么伪装，要么使自己成为强者。跟踪拍摄一种昆虫的一生，你会感慨昆虫一生要经历的艰险，也会为昆虫的一些举动而感动、赞叹。比如当一枚卵顺利孵化，幼虫探头探脑，打量这偌大的世界（图3），当幼虫完成蜕皮，穿上"新衣"，当成虫找到心仪的对象。

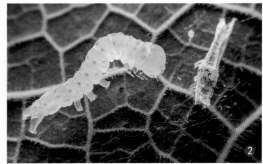

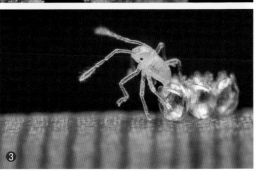

图1 四处打量卵的寄生蜂

图2 刚蜕皮的毛毛虫

图3 刚孵化的幼虫

13

❼

　　拍摄昆虫卵，是一件能引人联想和想象的事情，会有很多的憧憬，对孕育生命的憧憬，对小虫子孵化的憧憬，对生活更加美好的憧憬。

　　虫卵，有的像馒头（图4）、有的像灯盏（图5）、有的像高楼、有的像笑脸（图6）、有的像珍珠（图7）、有的像钱夹……应有尽有，都能滋生你的想象。虫卵的颜色也是十分的丰富，黄绿融合（图8），给人一种期望；红得耀眼（图9），给人以热情；黑黄绿橙几种交织（图10），给人一种多彩缤纷。

　　卵的排列和纹理也是各具特色（图11、图12、图13），感觉这些产卵的雌虫天生就是艺术家，对待自己的希望十分地认真。不禁感叹，如果人对待生活也有如此态度，那么生活会过得多么精致而有韵味。

图 14　食虫虻美
丽的复眼

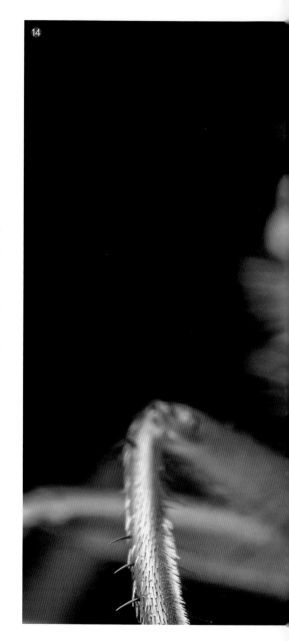

　　昆虫微距拍摄，通过放大倍率和光的使用，能更好地表现肉眼看不到的细节和质感，使平常看起来毫不起眼的虫子，呈现出更加鲜活、丰富的视觉效果，使人惊叹。

　　一只食虫虻，日常看来毫不起眼，但通过秘诀一号微距镜头，呈现的却是另一种景象（图14），几乎占据整个头部的复眼、一个个小眼面清晰可见，怪不得食虫虻堪称冷面杀手，它的复眼如此发达。食虫虻口器上及复眼下侧的毛发也是纤毫毕现，细节得以彰显。这样微小的虫子，在微距镜头下，既能让我们看到鲜艳的色彩，也能看到泛着的光泽、如玻璃般透明的体壁，自然而然引起审美上的赞叹。

　　昆虫的世界，每时每刻都有各种故事在上演。或是母爱满满，温馨温暖；或是充满争斗，你死我活；或是相互依偎，凝聚力量；或是孤独前行，独自面对孤苦。昆虫界的悲欢离合，像极了人间的悲欢离合。

雌性麻皮蝽小心翼翼地产下每一枚卵（图15），并进行有序的排列。每一次雌性昆虫产卵的时候，我觉得都是它们最伟大的时刻，它们是那么的谨慎，都像是母亲用行动在呵护自己的宝宝；蜉蝣为了传宗接代，婚飞后会回到水里产卵，遇到蛛网它们依然奋不顾身，蜘蛛见到送上门的猎物，自然是十分欢喜，用蛛丝去裹住蜉蝣，然后慢慢享受（图16）。蜉蝣奋力挣扎，幸运的能顺利脱网，挣脱不了的，只能成为蜘蛛的美餐。生活中，不

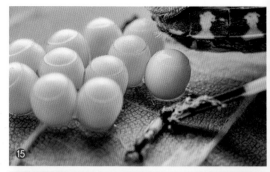

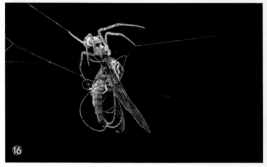

乏这样的争斗，不是你死就是我亡，只是这样的争斗，明里暗里罢了。蝽若虫孵化后，不急于离开，它们会聚在一起（图17），相互取暖，待蜕一次皮，具备更强的行动能力后才各自离开。这和人类也是十分的相似，遇到困难相互抱团，克服困难后各自继续前行。很多虫子喜欢独来独往，独自承受生活的苦。如这一只甲虫（图18），雨水困住了它，没有谁愿意伸出援助，它只有努力挣脱，才能走向光明。我们何尝不是，有些内心的黑暗或是懦弱，别人是帮助不了你的，只有你自己鼓起勇气，战胜内心的恐

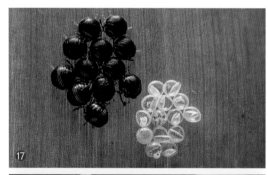

图15　正在产卵的麻皮蝽

图16　被蜘蛛捕食的蜉蝣

图17　聚集的蝽若虫

图18　被水滴困住的甲虫

惧，才能迎来春天。有些虫子是坚强的，即使残缺了，也没有自暴自弃。像这一只豆娘（图19），不知道是捕食失手撞到，还是逃离天敌的时候被天敌弄伤，它左侧的复眼凹了下去，这不利于它以后捕食，躲避灾难。但黑夜中，它傲然挺立着，展示着生命的顽强。生活中，也有许多的人，遇到挫折，遇到困难，并没有被困难击倒，而是变得更强大、更乐观、更豁达。

　　昆虫微距摄影带我走进昆虫的世界，感受着生命的奇妙。让我觉得，每一次拍摄，都像是一场生命的旅行，心灵得到陶冶，得到净化和升华。

图 19　复眼受伤
的豆娘

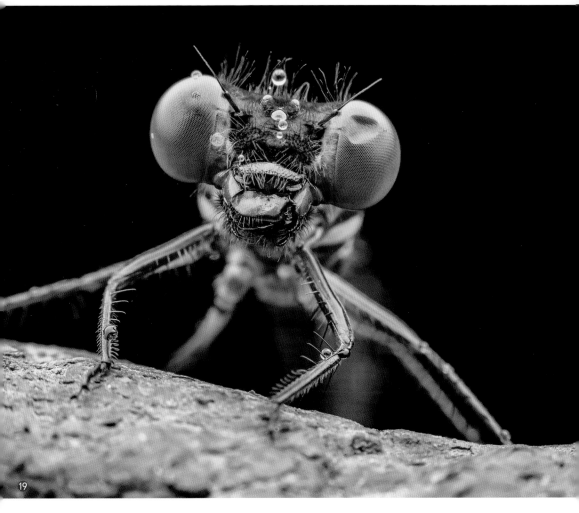

生命摇篮

小螳螂的乐章
XIAOTANGLANG DE YUEZHANG

　　蝉噪林逾静，鸟鸣山更幽。夜晚，蝉鸣阵阵，没有鸟语，偶有振翅的声音，蟋蟀、螽斯加入鸣唱的队伍，夜静山空。走在弯弯曲曲的小路上，能听见自己的脚步声，按下快门，快门声震耳，闪光灯闪烁出恍恍惚惚的树影。以前，一个人夜晚不敢往山里走，也不会去。现在，禁不住昆虫世界的诱惑，时常往山里跑。

　　一只双齿多刺蚁倒趴在叶子上（图1），它的两只后足和右中足钩住叶子边缘，像是在休息。它的前胸背板前、并胸腹节背板各有两根刺，腹柄结顶端两侧各有一根长刺。六根长刺，时刻彰显它的威严，不可侵犯。

图 1 双齿多刺蚁

❶

21

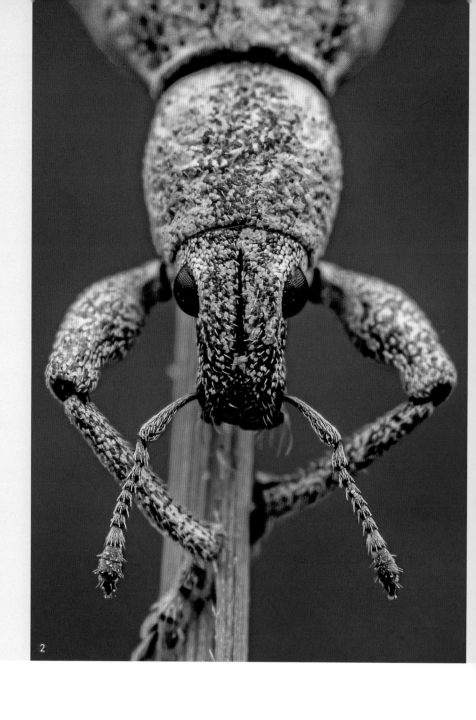

2

一只象甲睡姿很是讲究（图2），一对前足，一上一下扶着草茎，它的右触角靠着右前足。它的睡姿与《神雕侠侣》中小龙女的睡姿可以一比。遗憾的是象甲太敏感，没有拍摄几张，它装死掉到地上。这是它逃生的技法。

图2 悠闲的象甲

22

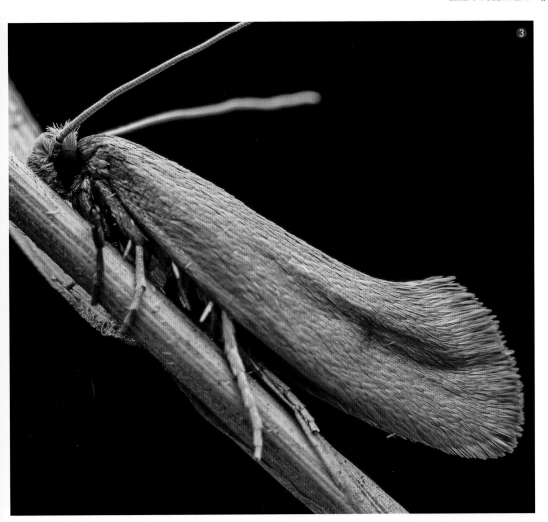

　　另一草茎上，深褐色的小菜蛾睡得很香（图3），它用前足和中足抱住草茎，后足随意摆放。小菜蛾合上的翅膀像长长的尾巴，翅面覆盖层层叠叠的毛，后翅开阔，像扫把。突然想起"一屋不扫何以扫天下"，小菜蛾应该是愿意扫天下的吧。

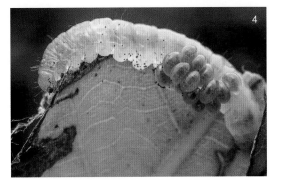

　　螟蛾幼虫无力地在叶子上攀爬（图4），眼里似乎充满着无奈，十几只绒茧蜂幼虫寄生在它的腰部，吸食它的汁液。这些绒茧蜂幼虫很快会结茧蛹化，螟蛾幼虫会被榨干，在痛苦中死去。看到无助柔弱的一方，往往想伸出手解除它的痛苦，但这是自然法则。

图 3　小菜蛾

图 4　被寄生的螟蛾幼虫

23

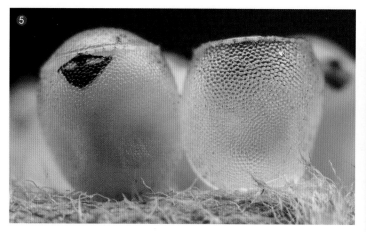

图5　像杯子的
蠊卵

　　一边是即将死亡的疼痛，一边是即将出生的欢乐。草叶上几只蠊卵（图5），一枚已经空了，空了的卵，像透明的啤酒杯，未空的像一张张笑脸。脸上的红点是即将出生蠊若虫的复眼，黑色的"嘴巴"是破卵器，它们用微笑为自己的出生献礼。

　　每一个生命的出生，都像是在奏响生命的乐章。

　　循着头灯灯光，一个螳螂的螵蛸在风中轻轻摇动，隐约有些身影。走近细看，一只只刚出生的小螳螂由一根根丝线拉着，像在荡秋千。地上、叶子上到处都是刚出生的小螳螂，它们新奇地打量着世界，转动头部，擦拭"刀子"，像是在欢呼。一个螵蛸能孵化出数百只小螳螂，等等，也许我能拍到一些小螳螂孵化出来的全过程。

　　为了便于拍摄整体画面，我转动了螵蛸枝干，七只小螳螂挤到一起（图6）。它们腹部末端都系着一根丝线，也许，这样才能保证它们出生时不会直接摔到地上。

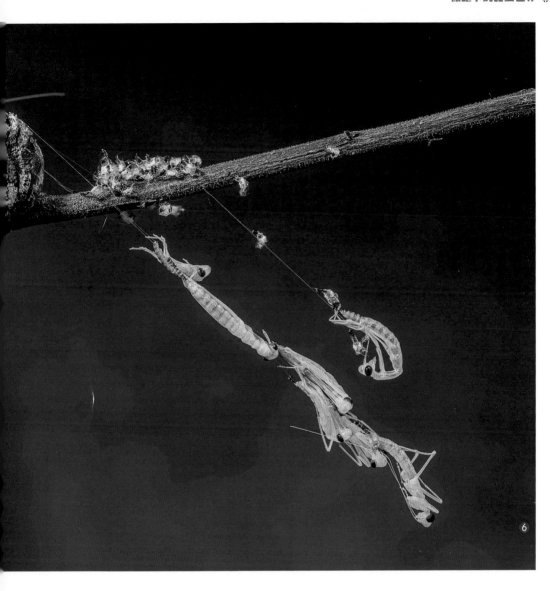

图 6　刚 孵 化 的
小螳螂

怕影响后面出生的小螳螂，拍了几张，把枝干转回原来的位置。突然，一只小螳螂从洞里钻出来（图7），大大的眼睛，一如初生婴儿，皮肤光滑水嫩，它的足、触角，紧紧贴着身体，抱在一块，它突然用力抬头，上扬（图8），然后使出全身的力量向下，像运动员跳水时起跳、俯冲。要不是刚才看到先出生的螳螂有丝线拉着，真担心它会摔死。瞬间它已停在空中（图9）。不知道是它的力量还是风的作用，它一直转圈。转着转着，身体伸直，六足展开（图10）。这时，我才发现，它身上有一层胚膜，胚膜脱到腹端，小螳螂挣脱丝线的束缚，它才算是完成新生，真正脱胎换骨成为螳螂一龄若虫（图11）。

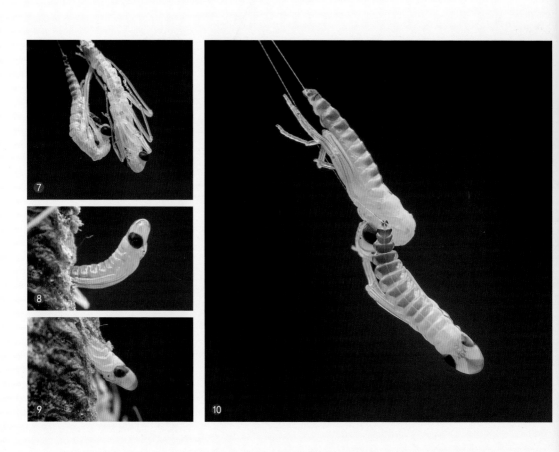

图7　从螵蛸里钻出的小螳螂的头

图8　扭动的小螳螂

图9　休息的小螳螂

图10　孵化中的小螳螂

螵蛸上，枝干上的白色的泡沫一样的东西，原来都是它们脱下的胚膜。

接着，一只、两只，许多的小螳螂也出生了，想象之前数百只螳螂的出生，仿佛它们是奏响了生命的乐章，又像是马戏团钢丝上的舞者，以优美的舞姿宣告它们的到来。

一片小小的天地，因为它们的到来充满生机。

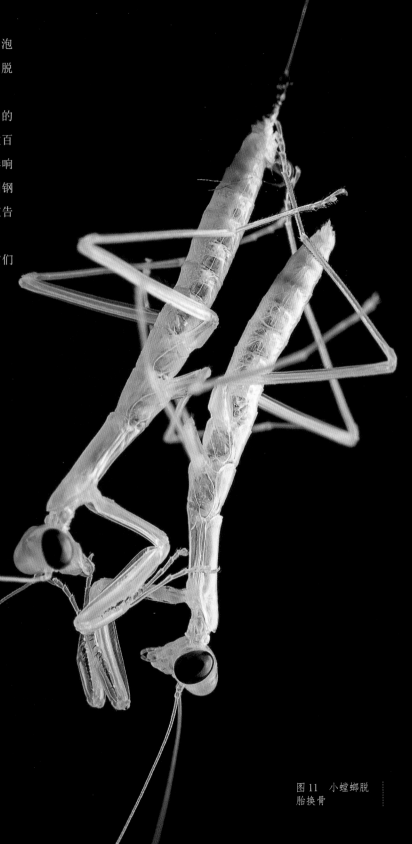

图 11 小螳螂脱胎换骨

斑蟊蝽的"二、三、四、三"
BANMANCHUN DE "ER SAN SI SAN"

七月，白龙山田野充满爱的味道。鸣蝉在树上高歌，蜻蜓在池塘上空飞舞，蝴蝶在花丛中翩跹，象甲在草叶间捉迷藏。

此行目的是寻找并拍摄虫卵。我喜欢虫卵的晶莹剔透，虫卵让我滋生随意的想象：像高塔、像大厦、像珍珠、像灯盏，各式各样、琳琅满目，更重要的是虫卵孕育着生命，给人以憧憬。

穿过玉米地，我开始搜寻。玉米叶上的卵让我哑然失笑。十四枚（图1），像一个掰开的"V"形，也像一个调换了方向的短"√"，每一枚卵又像一个酱缸，最上面有一个隆起的盖子，盖子边缘呈锯齿状。细数，这些卵的锯齿有二十七个的，也有二十八个的。这是蝽卵，排列有序，很是精致。让我觉得好笑的是这些卵产在玉米叶的蛛网上，是悬空的。虽是悬空，却不潦草，这位母亲，显然是有高超的技艺。

看着这些卵，我不禁脑洞大开。这只蝽与另外的蝽在草叶上尽情嬉戏，俨然忘记了自己是个待产妇，即将分娩时，想寻找一个隐蔽的场所，来不及，随即一飞，落到拉满蛛网的玉米叶上。一只蜘蛛在网的一角等待送上门的美餐。落定后，蝽不羞涩，也毫无惧色，它对蜘蛛说："老娘要借贵地生产，走一边去。"蜘蛛边离开，边想："不对啊，这是我的地盘，我做主。"随即又想："算了，不和一个产妇计较。"

我知道，这不合乎常理，但在一张网上花很长时间产下十四枚卵，而且讲究章法布局，除非一种可能，这是一张废弃的蛛网。

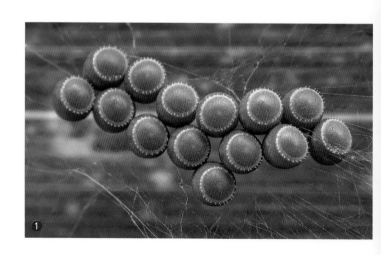

图1　排列有趣
的卵

28

玉米地埂上，翻开一片桑树叶，十二枚瓢虫卵像一朵绽放的花（图2），在叶脉一旁。我增加相机的变倍筒，放大倍率，从侧面拍摄，瓢虫卵红里透黄（图3），每一个卵上都涂上一层蜡质，用于保护。这些卵果冻一样，似乎吹弹可破。

午后的阳光越来越烈，地边毫无遮挡，况且，玉米叶划到手臂、脸颊，和着汗水，火辣辣地疼。转战白龙山水库边，沿路，高大的植被提供了阴翳。

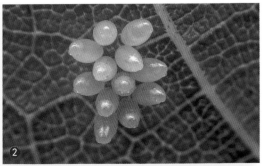

②

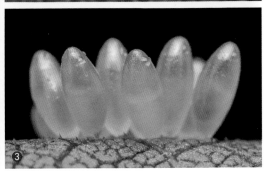

③

图2　聚集的瓢虫卵像花一样

图3　油亮的瓢虫卵

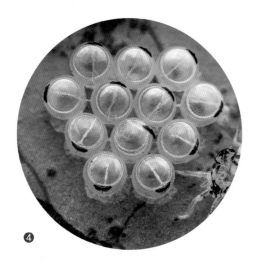

❹

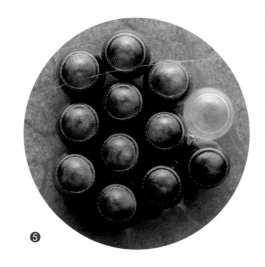

❺

翻开一片树叶，十二枚蝽卵静卧（图4）。它们的盖子均已被打开，排列很有意思。我看了看，从三个方向，均是按照"二、三、四、三"的枚数排列，这只蝽很严谨、爱美，卵的排列如此精致。每个盖子一侧都有黑色的斑块，像瓶子上挂着的开瓶器。卵的旁边有几只蝽若虫蜕皮后留下的壳，它们已完成第一次蜕皮，离开蝽卵，走向更广阔的天地。

继续翻寻，同一棵树的另一片叶子背面同样有十二枚卵（图5），一样的按照"二、三、四、三"排列，非常整齐。瓢虫和两次遇到的蝽卵都是十二枚，这让我很好奇，这是一个吉利的数字，

还是它们以防万一，虫卵被破坏之后，总有可能有一枚顺利地发育、出生。这一片叶子上的十二枚卵非常显眼，缸里装满了东西，而且这些东西似乎蠢蠢欲动，盖子以下部分颜色很深，当盖子颜色继续加深到一定程度，也许一只只"小手"就要掀开盖子。其中一枚，颜色没有怎么变化，像刚产不久，十分醒目。是没有受精还是它想慢一点，慢慢地来到世界。

细细查找，又发现了啮虫卵（图6）。没有一点找虫经验的人，几乎会忽略掉，它们太小。我把变倍筒扭到最大，并用了放大对焦功能。这些卵，在

图4 已孵化的蝽卵

图5 大部分还未孵化的蝽卵

秘诀多面散射柔光罩和捷宝TR350改造的闪光灯的作用下，圆润透亮，像玲珑剔透的糖果。啮虫卵排列无序，从上到下，又从下到上，我数了两遍，也没有数清是五十几枚还是六十几枚。啮虫还是别有用心，在卵上拉上了丝线，密密匝匝。这些丝线对于人类这庞然大物来说，也许没有什么作用，一指即可以把它们破坏得彻彻底底。但在昆虫的世界，这些丝线足以给它们保护，让它们顺利地出生。

葛藤树叶正面并排着十一枚卵（图7），这是龟蝽卵。不知道龟蝽是怎么在

体内完成的调色，在粉红中加入淡淡的紫色，得到了现在的红，不深不浅，刚刚好。

顺着水库边，不知不觉走过了一半，其实几百米的距离，已经拍得尽兴。坐下休息，喝水。眼前，一片叶子在风中轻轻摇曳，像有什么东西一起轻摇。像有什么东西，一定会有东西。我轻轻翻转叶子，是一只扁叶蝉（图8）。扁叶蝉和叶子的颜色一样，这是一种保护色。扁叶蝉拟态叶子的颜色，一动不动，和叶子融为一体。扁叶蝉若虫扁且薄，透过它的腹部能看见叶子的绿。

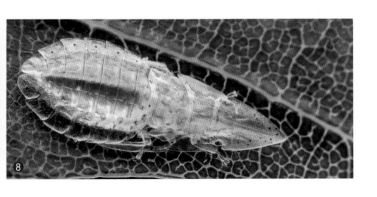

图 6　啮虫的卵

图 7　龟蝽的卵

图 8　扁叶蝉

暮色初上，树林安静下来，有些影影绰绰，戴上头灯，准备环绕水库返回。不经意间翻开一片叶子，一只斑莽蝽一动不动。斑莽蝽身体淡黄色，身上有不规则的黑色斑点，触角节基有些白。在我看来，斑莽蝽很丑，没有什么值得拍摄表现的。准备放弃时，头灯的光照给了我意外的惊喜，甚至是兴奋。它正在产卵，灯光照到卵的瞬间，卵的光亮被我不经意地捕捉到了。我放下摄影包。遇到昆虫产卵，这还是第一次，我激动起来，几个小时拍摄的倦意，一扫而光。

斑莽蝽已经产下了一枚卵（图9），它休息片刻，微微移动，在第一枚旁边产下第二枚。它产卵的时候，小心翼翼，降低腹部，卵出来以后，慢慢抬高，然后离开。由背产卵瓣、腹产卵瓣、内产卵瓣组成的产卵器就像温暖的手，握住卵，然后轻轻地放下。斑莽蝽产下第二枚后，稍作休息，在第一枚左边产下第三枚。第四枚与第二枚并列，第五枚在第二枚旁，第六枚与第五枚并列。近一个小时，斑莽蝽完成了生产（图10）。它用脚轻轻摸了摸卵，似乎在确认它们与树叶粘连牢不牢固，然后在卵的旁边转了转，暗暗祈祷，祈祷它的孩子们能顺利出生，同时也在道别。转了一会儿，斑莽蝽展翅起飞，消失在暮色中。

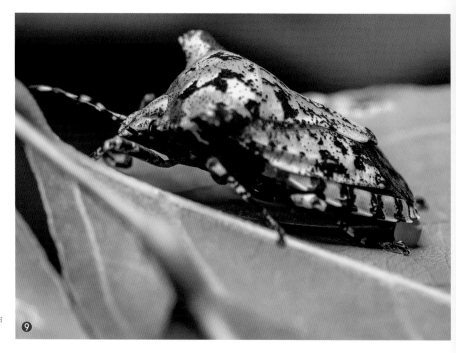

图9　正在产卵的斑莽蝽

⑨

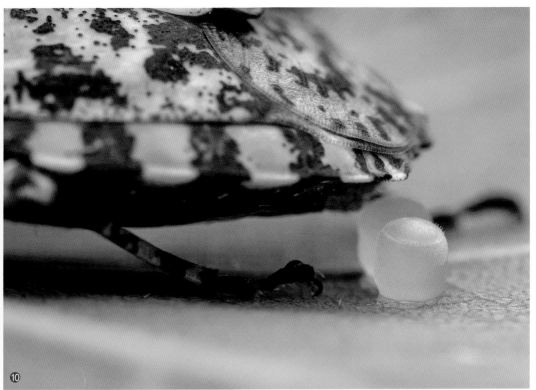

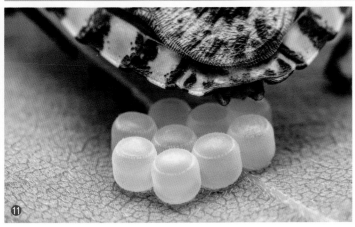

斑莽蝽产的卵有十二枚（图11），侧面看，浅绿的缸体比之前见到的酱缸高些，俯瞰却是一样的形状与锯齿，一样的"二、三、四、三"排列，我确认了，今天见到的除了瓢虫卵、龟蝽卵、啮虫卵，其他的都是斑莽蝽卵。

收获满满，即将离开，"十二""十四"这两个偶数，"二、三、四、三"排列，却成了一个谜（图12）。

图 10 斑莽蝽产卵特写

图 11 斑莽蝽产下第九枚卵

图 12 排列有规律的莽蝽卵

蚜虫卵胎生
YACHONG LUANTAISHENG

 昨夜一场雨，今天有些寒凉。吃过早餐，还是决定到大克底走走，好久没有前往，说不定会有新的收获。

 雨后的山更为葱茏，花儿更艳。路坎的竹林有水珠滴落，露珠击打草叶的声音，露珠打在脸上的清凉，让人心旷神怡。也许，是好久没有光顾这片土地，虫儿们都想我了。食蚜蝇飞到我的左手上（图1），像是在热烈欢迎我的到来。我取出相机，对焦，按下快门，它却一溜烟振翅，留下这张不太清晰的侧面照。只是欢迎，自己却不想给我好好当一次模特。

图1　食蚜蝇

图2　龟甲

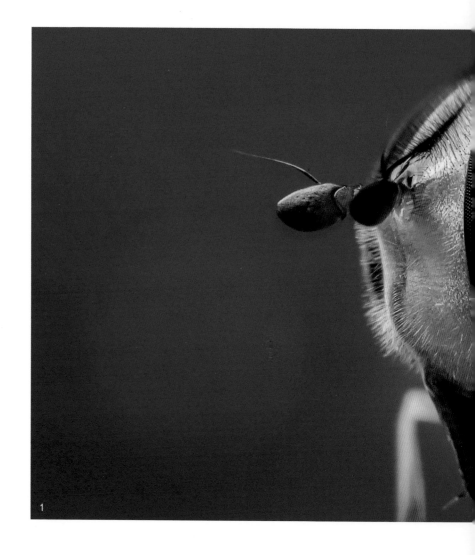

1

34

一只龟甲在草叶上休息（图2），椭圆形身体上缀着露珠。经过雨的洗礼，鞘翅、前胸背板，变得油润光滑。我想，只要它把触角收起来，降低身体，在自己的屋子里，隔着窗玻璃看雨，会是一番景致。要是遇上蚂蚁之类的，身体光滑，蚂蚁无处下口，只好放弃。这只龟甲鞘翅的后部有黑色的斑点，与整体的黄绿搭配，让我印象深刻。

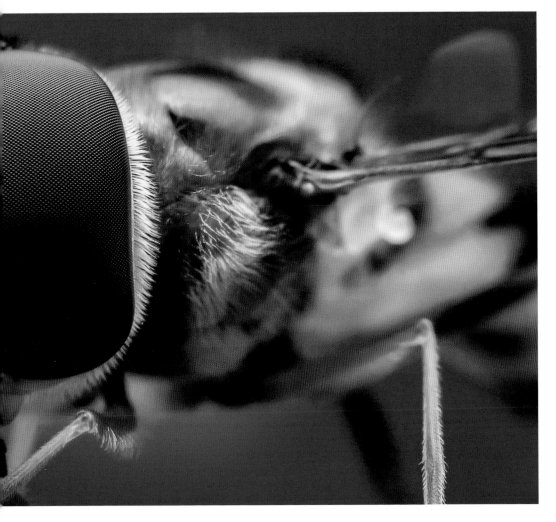

雨水洗涤过的冷水花翠绿鲜亮，随手翻开一片叶子，四十多枚蛱蝶卵安放在叶子背面（图3、图4），像一只高筒鞋，鞋筒做了更多的装饰，显得更大些。也像一张地图，这地图，也许，只有产卵的蛱蝶能够读懂。每一枚卵有十条棱，样子像杨桃，只是更矮，也更圆。这些卵，有的黄绿色，有的紫中带黄，有的紫色又更深。不同颜色的变化，说明这些卵的发育程度不同，颜色深的，可能幼虫会最先咬破卵壳。

林间湿滑，一个趔趄，差点摔倒，不再往山上去。回到路边，茂盛的栝楼从杉树及一些灌木间攀爬，蔓延到了路边，嫩叶上全是蚜虫，叶背叶面，刚长出的藤蔓，怕是要数以千计。远看，繁茂的栝楼，近看，它却承载了太多的疼痛。这么多蚜虫，吸食它的汁液，如果能喊出声，它估计已经喊了千百遍。

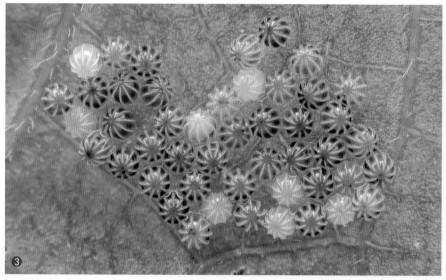

❸

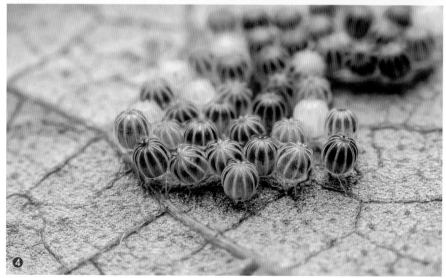

图3、图4 蛱蝶的卵

❹

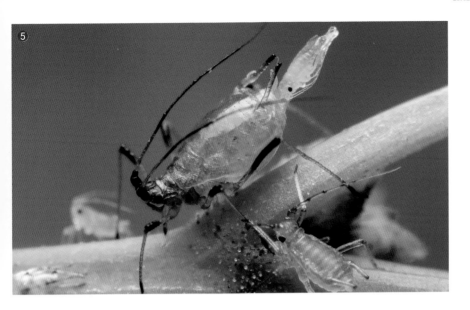

几经观察，看到一只蚜虫在分娩（图5），蚜虫抱住藤蔓，它的宝宝一点点出来，先看到的是尾部，在蚜虫的左右晃动用力中，蚜虫宝宝慢慢出来，刚开始，它的六足和触角是紧紧粘住身体的，遇到空气后，身体缓缓舒展，足活动开来。蚜虫加快晃动的速度，蚜虫宝宝六足活动自如，能支撑身体时，安全着陆。我看到蚜虫分娩时，蚜虫宝宝已从蚜虫身体出来，触角与身体已经分开，我看到的分娩过程，持续了十三分钟（图6）。在微距镜头下，可以看到蚜虫身体里蚜虫宝宝的眼睛，我想拍下整个过程，但是足足等了一小时，不见蚜虫分娩，我继续寻找。

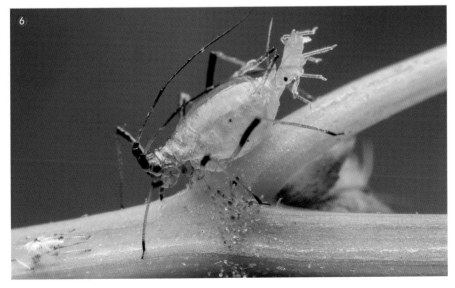

图5　在分娩的
蚜虫

图6　生出了蚜
虫宝宝

不多时，看到另一只蚜虫在叶面分娩，蚜虫宝宝的身体几乎全部出来，我想按下快门，记录蚜虫宝宝身体舒展的过程，可一张没有拍，蚜虫用足把蚜虫宝宝踢了下来，这让我吃惊。虫如人，有的性格温和（图7），有的性格暴躁。先前的蚜虫极其有耐心，对自己的后代是呵护有加，而这一只，却是粗暴地完成分娩，不管自己宝宝如何（图8）。被粗暴对待的蚜虫宝宝，身体迟迟没有舒展，不知道，它的内心除了失望难过，会不会留下太多的阴影。

这些蚜虫宝宝，全是雌性，不需要交配，卵在蚜虫的肚子里发育成熟，生下来就能吃能动。这种生育方式是蚜虫卵胎生，且为孤雌生殖。蚜虫，一般春夏两季以孤雌生殖的方式繁衍。寒冷的冬天，雌蚜会生出雌雄两性蚜虫，雌雄交配后产卵；当春天来临的时候，卵又会孵化出新的雌性蚜，这些雌性蚜不需要交配，又可继续分娩，如此循环。而砚山四季如春，一年中，蚜虫都可以进行孤雌生殖，这也是为什么秋冬仍然能看到很多蚜虫的原因。

蚜虫繁殖能力非常强，一只雌性蚜虫在一片嫩叶上就可以建造它的女儿国。蚜虫的女儿国和西游记里的女儿国不一样，西游记里的女儿国，女子要想有孩子，饮子母河的水后即可如愿，而一只雌性蚜虫，不管你愿不愿意，想不想要，都会分娩生产。为了后代的强壮，它们一生都在拼命吸食汁液。蚜虫一年能发生20～30代，换句话说，蚜虫一年之内，可以实现20～30代同堂。在短短的一个季节里，如果蚜虫繁殖的后代全部存活，一只雌性蚜虫就可以成为比人类还多的女儿、外孙女、曾外孙女等等的唯一的祖先。据说，一只棉蚜孤雌胎生的后代都活着的话，不到半年总数会超过6万亿个。想想，全世界已知的4700多种蚜虫都如此，是多么的可怕。

栝楼叶上有些蚜虫有翅，这是一个蚜虫群落发展到一定程度，为了保证食物供给，会长出一些有翅蚜，这些有翅蚜迁移到别的地方，又去发展新的蚜群。

没有带干粮，饥肠辘辘，收拾相机离开。回望，栝楼在风中摇曳轻舞，依然生机勃勃。

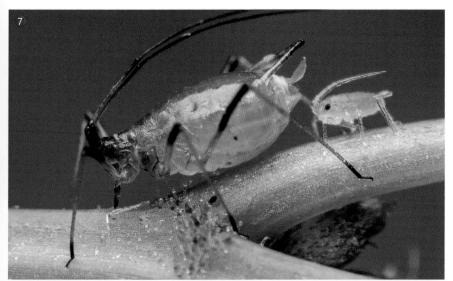

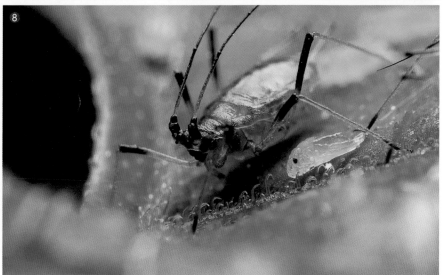

图 7　蚜虫宝宝
安全着陆

图 8　被粗暴对
待的蚜虫宝宝

39

卷叶象的生命摇篮
JUANYEXIANG DE SHENGMINGYAOLAN

　　雨过天晴，已是午后，一个人前往白龙山觅虫。

　　白龙山，距离砚山县城五千米左右，驱车十来分钟即到。这是一个壮族村寨，村前村后绿树环绕，房屋错落有致，安静、闲适，一副与世无争，安然自若的样子。我喜欢这样的状态。

　　穿过村庄，是白龙山水库，雨后的水库，清亮，倒映着朵朵白云。水库四周各种灌木乔木繁茂，郁郁葱葱。一眼望去，水库四周有路的痕迹，环绕水库，即可拍虫。

　　路边，葛藤很多，宽卵形的叶片是很多昆虫的乐园，常见半翅目的龟蝽、鞘翅目的卷叶象、鳞翅目的几种幼虫在叶子上安家落户。葛藤上，还经常看见的草蛉、螽斯等昆虫的身影。

　　抬头，看到一种鳞翅目昆虫的卵（图1）。我想卵的主人只想到把卵产在叶背比较隐蔽安全，可以防止它的天敌破坏，却没有想到还有人类，比如像我，就盯上了它，要拍到满意才想离开。

　　四十五枚卵排成扇形，三十九枚卵组成的四条弧线非常精细、明畅，一般人画不出这样的线条，这些卵的主人长什么样呢。纤细，爱美，壮实又巧。想着想着，眼前铺展开秀美蝴蝶蹁跹、产卵的画面。如果是蛾，这蛾子，也是清雅俊秀的吧。

　　每一枚卵最上面有一个黑色的点，点周围镶上大大小小的五边形。退后一步看这些卵，每一枚都像一个人的眼珠子，它们是不是也迫切想看看这个多姿多彩的世界。

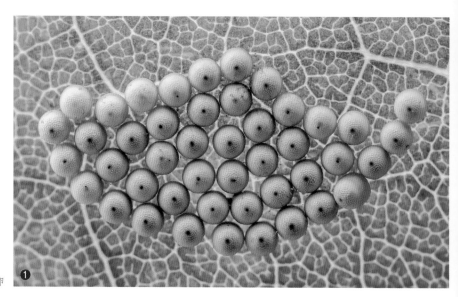

图1　像珠子的卵　❶

一只龟蝽在另一片叶子上产卵（图2）。龟蝽对产卵地的选择讲究不多，有产在叶面的，也有产在叶背的，只要寄主对了即可。不过，龟蝽产卵的过程挺有意思。龟蝽黑而小，"底盘"低，像迷你型坦克。龟蝽产的卵通常排成两排，产下几枚后，它会在卵上来回前后移动，停下，产卵，然后又调转方向，继续移动，停下，产卵。那些卵，像是它的链条，它通过移动，查看和细心呵护。

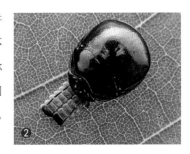

低矮处，红色的卷叶象（图3）用左前足抱着一个枝干，它已经失去右前足，也许，它刚挣脱危险不久，惊魂未定，它趴着平复心情。也许，它已经在为自己庆幸，庆幸自己为生的勇敢，拼命地逃离，虽已残疾，但依然可以看到阳光。我不是虫子，但面对弱者，总想偏袒，猜测它们的心理。安慰虫子，更像是安慰自己的人生。

图2　正在产卵的龟蝽

图3　红色的卷叶象

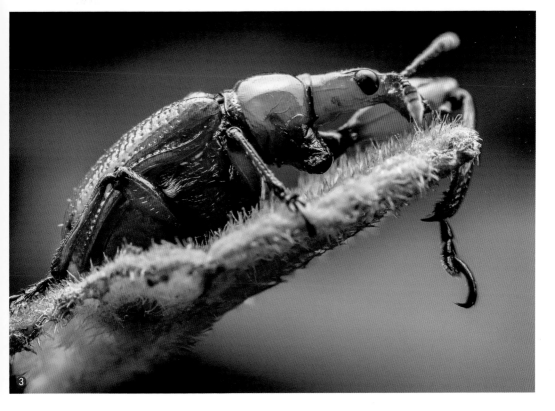

另一棵葛藤上，一只卷叶象在咬着嫩叶，它从叶片中间的边缘直线咬至主叶脉，接着走到叶片的另一侧，从叶缘咬向主叶脉，然后它咬了咬主叶脉。我凝神静气观察，不敢举起相机，生怕我的举动吓到了它，第一次见卷叶象制作屋子，我想仔细观察整个的过程。

卷叶象在叶子上走来走去，我想，它也是在观察下一步要如何制作。不承想，叶子掉了下去，卷叶象也掉了下去。这是初为母亲的卷叶象吧，制作屋子，力道把握不了。为卷叶象可惜的同时，我也感叹错失了一个观察的机会。

继续寻找，我发现葛藤叶子上有很多的屋子，应该都是卷叶象制作的，这些屋子圆筒形，长1厘米左右，吊在叶子的末端，微风吹拂，它们就像摇篮一样，轻轻摇动。摇着摇着，卵变成了幼虫，摇着摇着，幼虫变成蛹，摇着摇着，蛹又变成了卷叶象，像是做了一场梦，梦醒时，咬破叶子，即可飞翔。

出于好奇，我打开了几个卷叶象的摇篮。叶

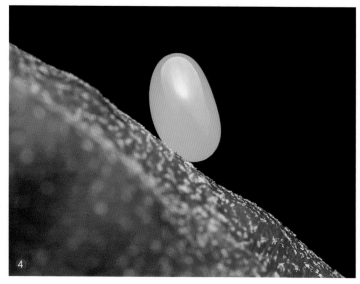

图 4 卷叶象的卵

图 5 卷叶象的幼虫

图 6 卷叶象的蛹

子较嫩的摇篮里是卷叶象的卵（图4），卵是红色的，应是产后不久。有的卵红色渐变为黄色，还有突出的黑点斑块，说明卵已经开始发育。叶子颜色有些加深的，里面是卷叶象的幼虫（图5），毛毛虫一样，但光滑透亮。有的已经初具卷叶象成虫的模样（图6）。即将干枯的，摇篮上有孔，打开时，里面已无卷叶象的踪影。

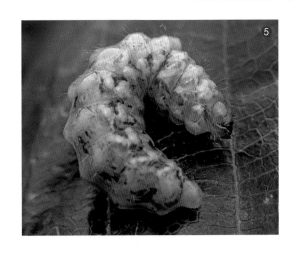

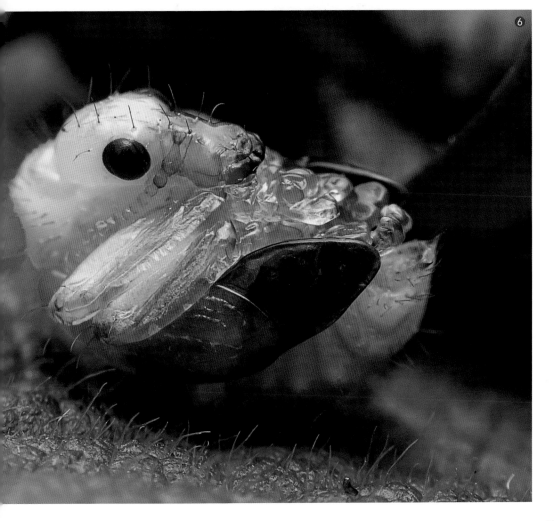

卷叶象的摇篮，是生命的摇篮。卷叶象的卵、孵化、成长、蜕变，一片小小的叶子，既是家，也是食物。卷叶象需求不多，却能快速成长，在摇篮枯萎掉落之前，一个月左右时间，完成一个世代的延续。

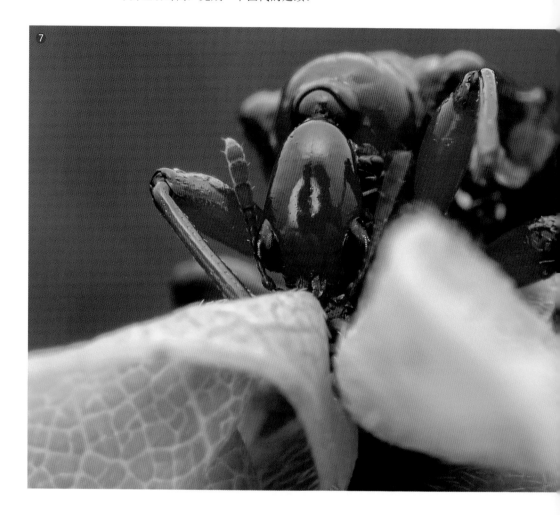

拆了几个摇篮，我大致判断出摇篮的制作过程。卷叶象咬中间叶脉，是为减少汁液的输送，使叶子末端变软。卷叶象沿着中间叶脉把末端叶子对折，接着从叶尖向上卷，卷成圆筒状，大致卷了两圈，找个地方用咀嚼式口器开个洞，产进一枚卵，又继续卷叶子，一直卷到叶子中间沿边缘切割到主叶脉的地方，形成安稳厚实的摇篮。

从拆开的几个摇篮看，有的只沿一个方向切割，自然是把切割一面的叶以中间叶脉为中轴，对折。有的也没有打洞产卵的痕迹，估计是对折后产卵，卷叶。

为每一枚卵制作一个摇篮，卷叶象可以算得上是尽心尽职的母亲。据说，制作一个摇篮要一个小时左右，一棵葛藤上十多个摇篮，要花费卷叶象多少时间和精力。

图 7　正在制作
摇篮的卷叶象

　　一片葛藤叶上，我又见到一只卷叶象在制作摇篮（图7）。摇篮的主体已经完工，它在做最后的收尾工作。它用两只前足压着叶片，用口器把叶片压平，像水泥工把凸起的砂灰泥浆抹平一样。几分钟，翘起的叶片被卷叶象折叠压实，此时卷叶象"施

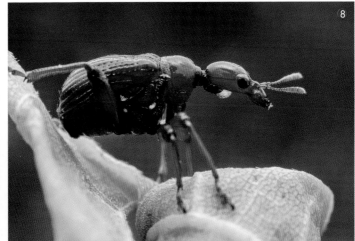

工"完成的地方又像叠好的四四方方被子的咬合开口处。

　　也许是太累了，摇篮制作完成，卷叶象站在摇篮一旁休息（图8）。也许卷叶象很满意，是在欣赏它的杰作。这时候，我才注意到卷叶象的脖颈有一只双翅目蚋类的虫子在吸食，卷叶象无法驱赶，看着很痛苦的样子。其实，自然界中，双翅目的蚋类吸食其他昆虫的现象很常见，并不会对被吸食的虫子造成太大的影响。

　　卷叶象完成了它的摇篮（图9），飞走了，摇篮里的小生命，不久也会将卷叶象母亲这份细心的呵护、这份伟大的爱传递。

图8　爬在摇篮边休息的卷叶象

图9　卷叶象的摇篮

蔷薇叶蜂幼虫的新生
QIANGWEIYEFENG YOUCHONG DE XINSHENG

> "
> 每一次相见，
>
> 都像是第一次，
>
> 心驰神往。
>
> 每一次遇见，
>
> 都是第一次，
>
> 怦然心动。
>
> 在普者黑，
>
> 我们不谈来世，
>
> 只谈今生相遇的美好。
> "

对于普者黑，总是充满热情，不仅是因为三生三世十里桃花，万亩荷塘，更重要的是丘北文联每年一次的普者黑笔会。文朋诗友相聚，相谈甚欢，思想的碰撞，产生诗意的火花，实地采风，催生灵感的跃动。

2021年7月16日，第十一届普者黑笔会如期举行，晚饭后，几个文友相约去散步，看荷花。接天莲叶无穷碧，七月荷花别样红。淡淡荷香，沁人心脾，不觉间，天已黑，月亮挂上天空。我们放慢脚步，打开头灯，边走边搜寻路边绿化带。不同昆虫喜欢不同的寄主，游人如织的公园，大面积的绿植为昆虫提供了庇护，它们沉醉其间，繁衍生息。

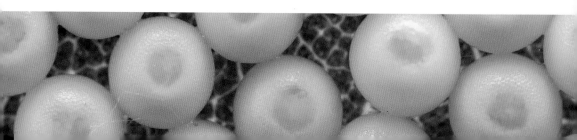

　　枝叶间，随处可见象鼻虫的身影（图1）。象鼻虫因其口器长，看到它，极容易让人联想到大象的鼻子而得名。象鼻虫，有的抱着枝干一动不动，有的在交尾，完全不理风吹草动，周边人来人往。找到象鼻虫，我指给同行的文友看，他们因从未仔细观察过昆虫，对象鼻虫的长相，感到神奇。通过镜头放大的象鼻虫，如人工精心雕刻排列有序的一块块鳞片，更是让他们惊叹不已。

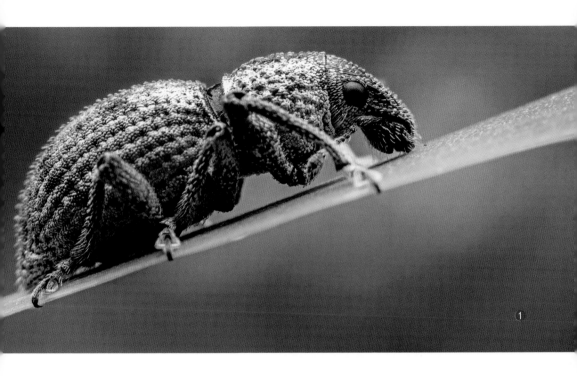

　　一片香樟树叶上，有一只刺蛾幼虫（图2），看到它的样子，我突然想到接收电视信号的"锅盖"，虽然"锅盖"是圆形的，刺蛾幼虫是椭圆形的。刺蛾幼虫背部两条凸起的黄蓝线条让刺蛾幼虫棱角分明，两条线之间，向下凹的部分，排列着近似金元宝的九个斑点。两条线又分别向一侧有序地连接上九条细线，细线侧边黄色点缀，细线末端嵌上蓝色。以绿色作为底色，黄、蓝相间，刺蛾幼虫异常鲜艳。要是"锅盖"着上这样的颜色，其美难以言喻。

图1　象鼻虫

图2　刺蛾幼虫

一只红色蜗牛吸引了我的注意（图3），透过它"右旋"的房子上部，隐约看到它柔软的身体。壳是蜗牛的房子，从一出生，它就住在这坚硬的房子里，房子既可以为蜗牛遮风挡雨，避免体内水分过度散发，还可以帮助蜗牛躲避敌害。蜗牛的一生要经历很多的时期，它的壳是一层一层螺旋增加。生长过程中，由于受天气变化、食物的多少等因素的影响，壳的生长速度不一样，就会在壳的表面形成连贯旋转的"线"。这"线"，像是蜗牛的旋律，生命的旋律。

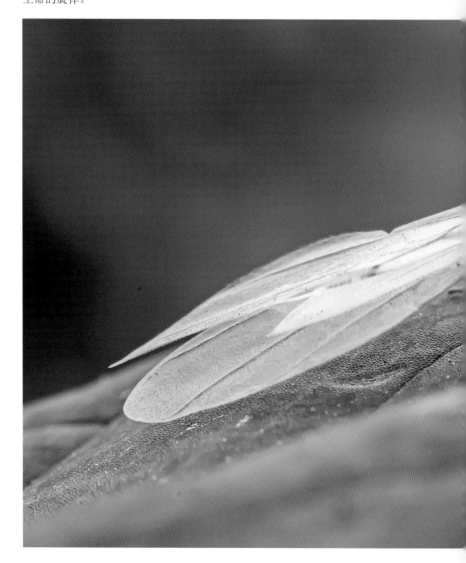

　　一只蚂蚁没了腹部（图4），在叶子上艰难地行走，拖着膜翅。成熟的蚂蚁群体会产生有翅成虫，在外界条件合适的时候，这些有翅成虫会成群飞出在空中追逐交配，交配后的雄蚁会很快死去，而雌蚁会飞到一个合适的地方，然后脱去两对翅膀，独自建立一个新的群体。这只蚂蚁是被天敌伤害了吗？很难想象它今后的生活，但此刻，我感受到它生命的顽强。

图 3　蜗牛

图 4　顽强的飞蚂蚁

七月的雨，说来就来。在青丘三生三世十里桃花，我们与雨不期而遇。撑着伞，沿路返回乘车点途中，与一只棉蝗若虫也不期而遇（图5）。几棵竹子挡住更多的雨水，棉蝗若虫身上有稀稀疏疏的水珠。从侧面看，棉蝗若虫像一头力大无比的牦牛（图6），它随时做好了跳跃的准备。

图5　棉蝗正面观

图6　棉蝗侧面观

图 7　蔷薇叶峰
的卵

图 8　蔷薇叶峰
的幼虫

在游客中心，游人熙来攘往，全然不顾淅淅沥沥的雨。有人雨中相谈甚欢，有人雨中用手机自拍留念。我则越过人群，走上用木板铺就的很短的一段小道，小道旁绿化带一棵突兀的玫瑰吸引了我。经过雨水浇洗的新发的玫瑰叶片，异常鲜嫩。我蹲下来，一眼就看到一些残缺的叶片，细看，叶片有虫子咀嚼叶子留下的弧形痕迹。玫瑰是蔷薇科蔷薇属植物，是蔷薇叶蜂幼虫的寄主，这一棵玫瑰上会不会也有蔷薇叶蜂幼虫。

我曾在大克底的野蔷薇上拍摄过蔷薇叶蜂的卵（图7）和幼虫。雌蔷薇叶蜂用镰刀状的产卵器割开蔷薇嫩枝皮层，割成纵向裂口，将卵产于其中，每一处产几枚至十几枚。卵呈椭圆形，淡黄色，像极了超市里售卖的糖豆。几天后，卵孵化，幼虫爬向嫩梢，寻找嫩叶，开始它的成长之路。

不一会儿，玫瑰枝叶伸向绿化带内的一面，我发现了几只蔷薇叶蜂幼虫（图8），它们身上湿漉漉的，有些挂着几颗

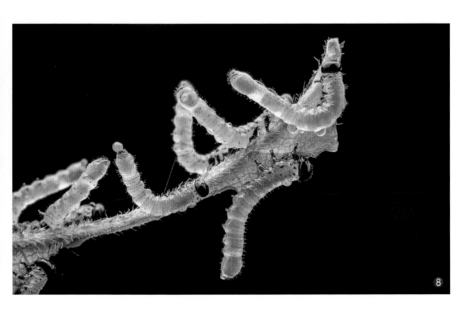

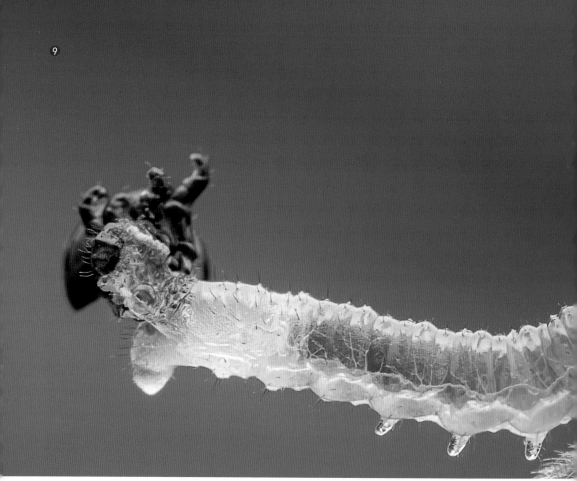

图9 蜕皮的蔷薇叶蜂幼虫

雨珠。它们在进食，一片叶子被吃得差不多只剩下主叶脉。在微距闪光灯的作用下，它们浅绿色的身体油润透亮，散发着光泽。通常，蔷薇叶蜂幼虫喜欢聚在一块儿，吃光一片叶子，又爬向另一片叶子。这让我想到，一个胃口不怎么好的人和大家在一块儿聚餐，常常会受到就餐氛围的影响而提高食欲。蔷薇叶蜂幼虫是不是也有这样的情况呢。

拍了几张，不经意发现另一片叶子上有一只落单的蔷薇叶蜂幼虫，这让我多少有些好奇，它怎么会独自待在那。我调大变倍筒，欣喜地发现蔷薇叶蜂幼虫是在进行蜕皮（图9）。它的三对胸足紧紧抱着叶片主脉，抬着头，腹足下压着未完全脱离的皮。它是迫不及待地想长大吗，选择在雨中蜕皮。

蜕皮是昆虫生长的需要，昆虫外表皮的硬化形成外骨骼，这会阻碍昆虫的生长，幼虫只有进行周期性的蜕皮，才能继续生长。对于昆虫而言，每一次蜕皮都是危险而艰难的。我想，这只蔷

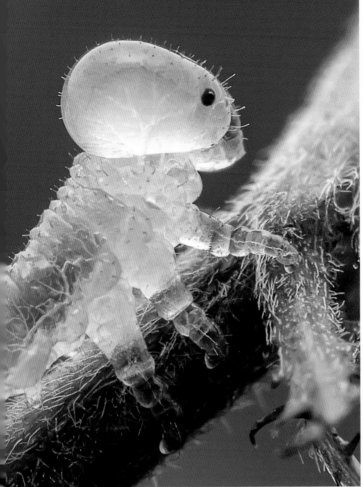

图 10 有趣的蔷薇叶蜂幼虫

薇叶蜂幼虫选择在雨中蜕皮，是为了躲避天敌吧。雨中，蔷薇叶蜂幼虫的天敌会放慢觅食的速度，或是静静休息。这为蔷薇叶蜂幼虫的蜕皮赢得了时间。叶蜂幼虫是明智的。当然，它的这种明智也让它承受更多的疼痛。但我想，于蔷薇叶蜂幼虫而言是值得的，我们不是常说，不经历风雨怎么能见彩虹，不经历成长的疼痛又怎能体会新生的快乐。

很多昆虫的头部背面有一条呈倒"Y"形的线，称为脱裂线。蜕皮时，昆

虫吸收大量的空气或者水分，借助肌肉的收缩，使脱裂线处的血压增大，脱裂线破裂，昆虫慢慢从旧的表皮中钻出来。蔷薇叶蜂幼虫也应该是这样，从头部开始一点点、一点点蜕去身上的旧皮。

也许是疼痛难忍，不一会儿，蔷薇叶蜂幼虫爬到叶柄处，使劲翘起臀部，旧皮一点点向后蜕。它的头部有类似树状图，像人疼痛握紧拳头忍耐时拳头上暴起的筋（图10）。此时的蔷薇叶蜂幼虫，身体为淡绿色，头部颜色更浅，胸

足、腹足和臀部有些淡黄。柔弱的身体在雨的作用下，我想应该是冰冷。而成长的欲望，让蔷薇叶蜂幼虫战胜了这种冷。

蔷薇叶蜂幼虫化为茧，成为成虫之前，一般要经过六次蜕皮。经过重重考验，最终蜕变，长出翅膀。人的一生何尝不是如此，经历的痛苦，战胜了痛苦，会变得坚强，走向成熟。

要准备出发，去往下一站，蔷薇叶蜂幼虫还未完全从旧表皮中脱离出来，我收拾相机，坐上车。车子启动，回望绿化带，叶子挨着叶子，连成游客中心，悦人的绿，像是什么都没有发生。

图 11　油润的蔷薇叶蜂幼虫

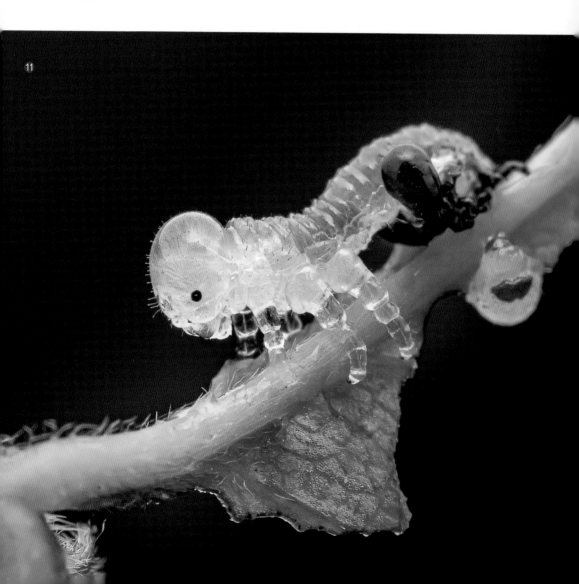

可爱的"蛋糕头"真的朝生暮死？

KEAI DE "DANGAOTOU" ZHENDE ZHAOSHENGMUSI?

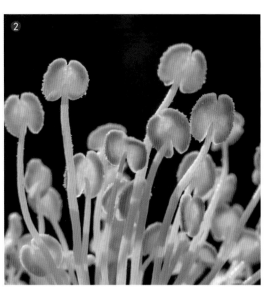

　　三月，走进竜所大箐山，无边的深绿浅绿萦绕，此起彼伏的鸟语婉转悠扬。森林边上散落的几户人家，黑色的屋瓦与森林的绿相得益彰。依山傍水而居，幸福不言而喻。

　　一棵棵高大的树木，弯弯曲曲的藤蔓，摇曳多姿的花儿所形成的天然氧吧，让人倍感神清气爽又沉醉其中：摇篮放在温暖的庭院，鸟语花香常年萦绕身旁，山歌悠扬掀起绿色波涛，美丽的画卷用心绘就，山花烂漫奔放欢乐的脚步。

　　一番想象，回到现实，才想起此行的目的觅虫、拍虫。

　　小溪边，野蔷薇白色花朵格外醒目，犹如繁星的花朵，风中，似流动的瀑布。微距拍摄的目的在于发现和表现肉眼看不到的美，我放弃大范围拍摄野蔷薇，择其一朵拍摄。

　　柔和的阳光，光影让野蔷薇白色的花瓣和红黄调和的花丝在微距镜头下更具立体感（图1）。一根根花丝均托举着两个肾形的花药，它们像是春天，生命特有的蓬勃，铆足干劲，向上高举（图2）。

图 1　更具立体感的野蔷薇

图 2　向上高举的花丝

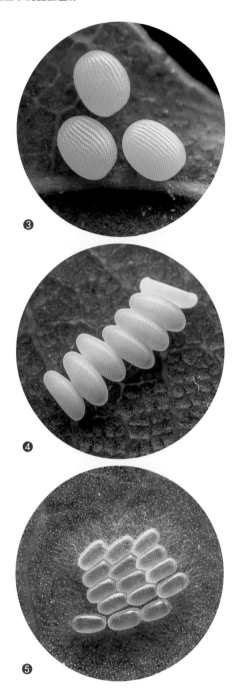

❸

❹

❺

图3　三枚黄色的卵

图4　连在一块的卵

图5　小巧的啮虫卵

一片叶子背面有三枚黄色的卵（图3），椭圆形的三枚卵近距离分别摆在三个点上，如果用三条线连起来，可以得到三角形的图案。卵的主人为什么要这样摆放呢。为什么不排成一条直线？难道它也知道三角形具有稳定性，可是，卵毫无粘连，在一片随风摇动的叶子上能稳定么。每一枚卵像经过精心雕琢，有规律地隆起的两条线条之间，凹下去的部分像楼梯的梯步，无形的手扶着两条线形成的扶手，走完这些梯步，是不是就迎来生命的诞生。

另一片叶子上，七枚卵连在一块（图4），一字排开，它们像是手牵手、肩并肩，等待时间催生生命的绽放。浅绿色的卵，是谁拿起画笔耐心细致地画上那么多的短线。从左到右，第七枚卵已经空了，侧面看，像一艘小船。但愿这艘小船是已经完成了使命把它的主人渡到了岸。

又一片叶子上，绿色的卵被一些丝线围了起来。这是啮虫卵（图5）。十五枚，有两列各五枚，一列四枚，一枚单独成列。啮虫妈妈是觉得有规律地排列太单调，故意把五枚分成两列排列的吧。还是这样的排列能打乱天敌的阵脚，或是能迷惑天敌，不至于让天敌一起消灭。

我相信，每一种昆虫，都有自己的策略，几千年、几万年甚至上亿年的演化，让它们形成了自己的生存绝技。看似不经意的安排，实则深藏智慧，只是后起的人类，无法一一读懂。

浅浅的小溪清澈见底，潺潺有声。踩着凸起的石块可以通过，我决定沿溪而上。

小溪两边，树木伸展的枝叶、弯曲攀爬的藤条，像手拉着手，中间形成阴翳。在其间，或挺身行走，或是弯腰通过，不影响拍摄。

叶子背面，常见一些蜘蛛，它们的网疏疏落落、松松垮垮。有的，如果不是在镜头的作用下，肉眼几乎可以忽略。也许它们需求不多，偶尔粘住一些小虫子，即可糊口。或者它们经常搬家，有需要的时候才拉丝织网，不需要时，躲在叶子背面，享受悠闲的时光。

一只毛园蛛吸引了我的注意（图6），它全身布满细密的长毛，绿色的、白色的毛像一件花衣。它的腹部有五个深色的点，其中两个点，像是谁用毛笔沿着两边淡淡地画了弧线。点、弧线让它的腹部越看越显现出猫的模样。毛园蛛最吸引我的地方，是它翘起的尾巴，短而细的尾巴是它的尾突，天线一样，不摇动，不弯曲，直挺挺的。这是我见过的蜘蛛中的另类，当大家都没有尾巴的时候，毛园蛛显得多么与众不同。

图6　可爱的毛园蛛

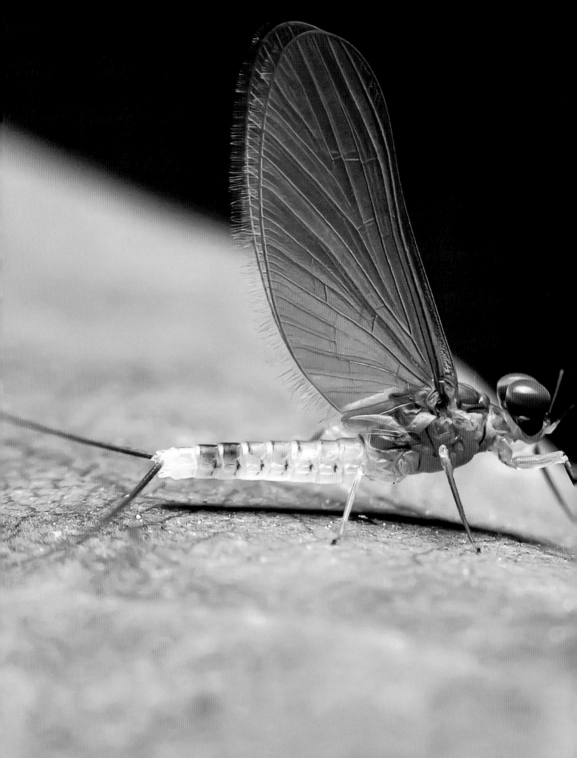

溪水清，轻轻触摸，清凉舒适。这么好的水质应该有蜉蝣之类的吧。蜉蝣的稚虫生活在水里，有的种类对水质的要求很高。蜉蝣稚虫常被用来监测水的类型和污染的程度，它有"天然水环境晴雨表"的美誉。

走了几步，一片叶子上，蜉蝣衣袂飘飘，宛若仙女，飘逸动人。透明的翅膀、透明的腹部以及腹部末端细长灵动的两根尾须，给人一种轻盈雅致之感（图7）。

"寄蜉蝣于天地，渺沧海之一粟。"蜉蝣成虫生命短暂，有朝生暮死之说，蜉蝣成虫寿命只有几小时或者几天，相对于其他昆虫，成虫寿命极短，常常引发人们的感叹。沧海一粟，芸芸众生，人的一生，不也是如此。

生命短暂，蜉蝣倍加珍惜。黄昏时分，它们会成群结队，轻盈飞舞。这是它们生命中最精彩的时刻，一曲散尽，生命也就到了尽头。蜉蝣尽显优美的舞姿，只为了完成神圣的仪式，讴歌爱，用生命完成生命的延续。飞舞中，雄性蜉蝣如果与雌性蜉蝣倾心相遇，它们会在空中交尾。雄性蜉蝣把稚虫期积蓄的力量用尽，随后飘落，死亡，被流水带到不知名的地方。雌性蜉蝣带着它们爱的结晶，把卵产到水里。一只雌性蜉蝣能产7000多枚，产完卵，不多时，雌性蜉蝣也会静静地死去。

浪漫的舞，轰轰烈烈的爱，是蜉蝣短暂生命中最璀璨的事，短暂，却演绎了生命的精彩。

我还没有机会见证这样的精彩，现在，这只蜉蝣立于微风中，是不是在等待这样的精彩。

图 7 体态轻盈的蜉蝣

蜉蝣的口器已经退化，它不取食。复眼发生了异化，有两对，一上一下。上面的一对复眼颜色鲜艳，像蛋糕（图8、图9）。我莫名地喜欢上这种"蛋糕头"。据说蜉蝣的两对复眼，一对用来观察水上情况，一对用来观察水下情况。蜉蝣不进食，这样的构造显然有两个方面的作用，一方面提高防御能力，发现天敌及时采取有效措施，一方面发现异性，可以及时示好，寻找爱情。

拍了几张，蜉蝣飞走了。它像一个精灵，风中轻轻画了一条曲线，不知去向。

继续寻找，很快，在另一片叶子上又发现一只蜉蝣（图10），这只蜉蝣体色整体为褐色，夹杂些许红色，它的翅膀不透明，应该羽化不久，还是亚成虫。它的一对前翅宽大，后翅极小，看样子，后翅不及前翅的四分之一。有的蜉蝣，后翅已退化。亚成虫经过一次蜕皮才称得上成虫，这样的方式是昆虫纲中仅有的，蜉蝣是唯一有两个具翅成虫期的昆虫。亚成虫与成虫的区别主要是亚成虫飞行能力不如成虫，亚成虫身体较浅，翅膀颜色较暗。亚成虫蜕皮成为成

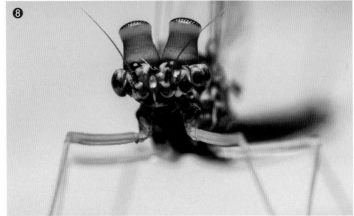

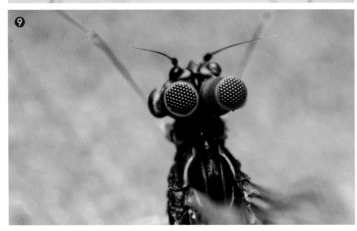

图8 像蛋糕的蜉蝣复眼

图9 颜色鲜艳的蜉蝣复眼

虫，身体颜色会变得鲜艳，翅膀会变得透明，看上去，很是轻盈。

我想换几个角度拍摄蜉蝣不同的体态，一只不知名的虫子飞过来，不知把蜉蝣撞向何方。也许是柔光罩的灯光吸引了小虫子，它以为那是"火"，是它的信念，奋不顾身地扑火，意外地破坏了我的想法。

也许，冥冥中自有编排，在我希望蜉蝣出现的时候，它出现了，让我拍到了它美丽的身姿，在我贪得无厌的时候，一只虫子对我进行了制止。能拍到，

应该心怀感激。

有蜉蝣，水里应该有稚虫吧。蜉蝣一生要经历卵、稚虫、亚成虫、成虫的阶段。稚虫生活在水里，靠吃一些植物或者藻类生长，短暂半年，多则2至3年，经过几十次的蜕皮，它们才会浮出水面，完成羽化。

翻开小溪里的石块，我希望能找到蜉蝣的稚虫。连续翻了十多块，还是没有找见。

逆流而上，我继续寻找其他的虫子，脑海里却时常浮现蜉蝣的集体之舞。

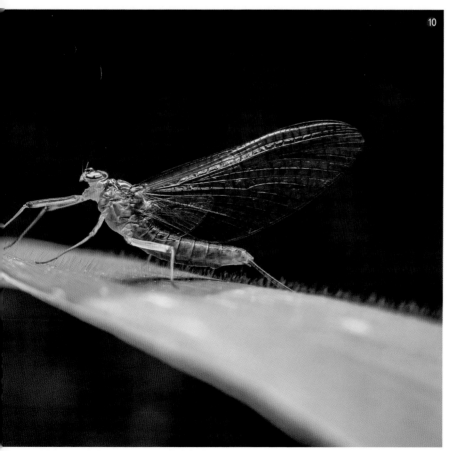

图 10　姿态优美的蜉蝣

微距
下的
昆虫
世界

MICROCOSMOS OF
INSECTS

蜕变光芒

竹节虫的吻与舞
ZHUJIECHONG DE WEN YU WU

秋风起兮白云飞。九月的大克底，朵朵白云随风飞舞，随意滋生无尽的想象，像山峰、像河流、像飞鸟、像蝴蝶、像天牛。想象想象，三分像，七分想。我总喜欢把它们想成昆虫的模样。

看够了白云，我开始找虫。

悬钩子叶上常有蟥、叶蜂幼虫、竹节虫、螳螂、蚂蚁、摇蚊之类的昆虫。翻开一片叶子，想看看叶子背面有什么虫子躲着，眼睛的余光看到一只虫子，倏然飞过。

我迅速转身，去追虫子，虫子落下又起飞，像是故意挑战我的耐心。虫子这一招，很奏效，越是拍不到，我越想拍到。虫子停停落落，沿着放牛道，飞了大概四五米，停在杜鹃花一片叶子上（图1）。

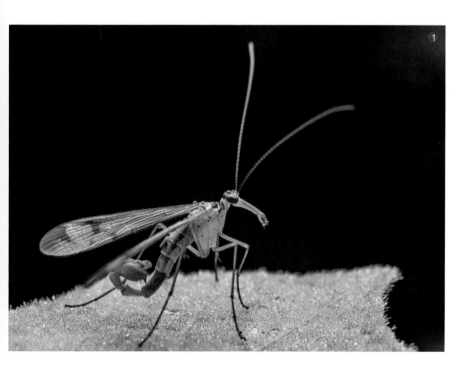

图1 腹部末端似蝎子的蝎蛉

63

虫子停在接近叶尖的部分，抬着头，像是在眺望，刚好，它的前面有两个光斑，它是在憧憬么，向往闪闪烁烁的光芒。

　　这是一只蝎蛉（图2），长长的丝状触角微风中显得灵动，而又有几分洒脱。它的头部延伸成喙状，喙的最前面是咀嚼式口器，看上去，有几分像缩小的马儿的脸和嘴。蝎蛉六足细长，每一只足上有许多的小刺，每一只足胫节下有一根较为粗壮的刺。两对狭长膜质的翅向后平展。它的外生殖器像蝎尾一样。这是雄性蝎蛉，我想，蝎蛉名称的由来也源于此。

图2　蝎蛉

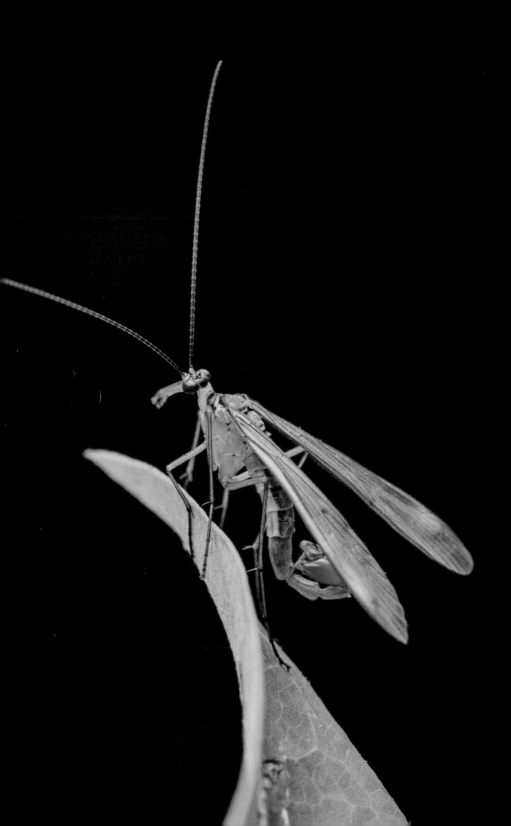

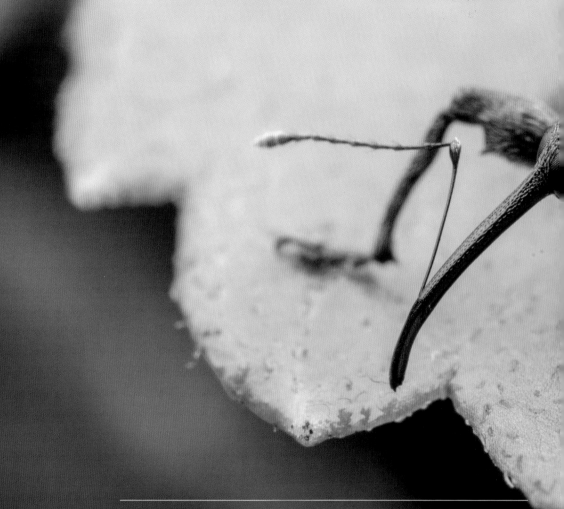

图3　"鼻子"长长的实象

　　拍了几张，蝎蛉向路坎下飞去，无法继续拍摄。当它像一个很小的点一样消失，我意犹未尽。低头，和我膝盖差不多高的叶子上有一只板栗实象（图3），它左前足扶着叶缘，像是在探视。板栗实象身体为褐色，鞘翅上有黑色的斑块。它长长的"鼻子"像象鼻一样尤为明显。其实这鼻子是象甲特化了的长长的口器，最前端才是它进食的地方。这样的造型，是方便板栗实象进食和在板栗或者其他一些栎类果实打洞产卵。我们在吃生板栗的时候，要注意观察，栗子是不是有了虫洞，如果不注意，一口咬下去，里面很可能有板栗实象的幼虫，蛆一样。

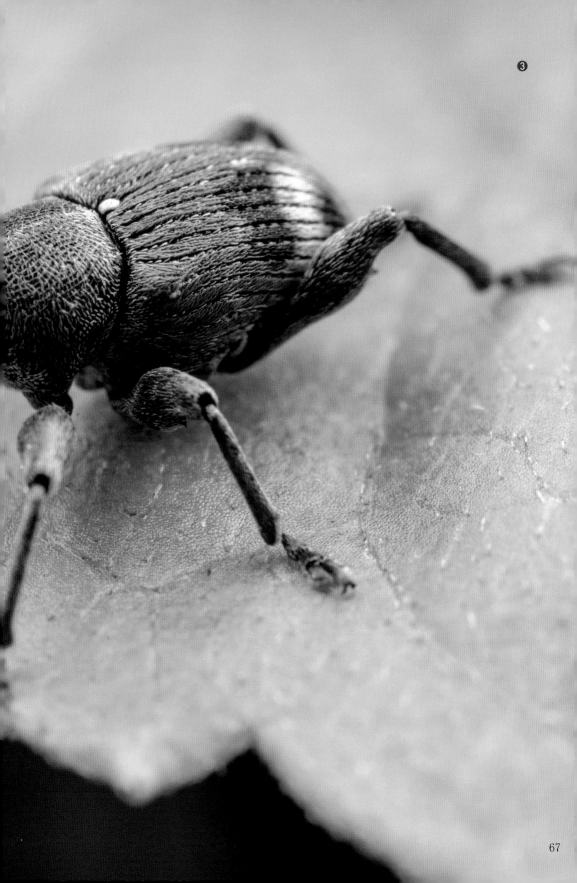

昆虫的触角有味觉、嗅觉和触觉等多种功能，寻偶、取食，都发挥着重要的作用。这只板栗实象失去了一根触角，不知道它的生活会不会有太多的不变。它在叶子边缘试探，是不是因为失去了一根触角的缘故。

拍好板栗实象，电话响了，有朋友有事找，我急匆匆沿路返回，但又不甘心，在路口，我很随意地看了看破坏草，竟然让我惊奇起来，一只竹节虫刚刚完成了蜕皮（图4），这是我第一次见此情形，先拍了再说。

昆虫从卵孵化为幼虫，幼虫期要经过几次甚至几十次的蜕皮，主要是因为昆虫身体最外层表皮是外骨骼，不会长大，当幼虫长到一定程度，就要把这一层外表皮蜕掉，换更大的一层。它们蜕掉旧皮，新皮十分柔弱，要一段时间才会变硬。很多幼虫会选择夜晚或者较为隐蔽的地方蜕皮，这样，不受干扰，更安全。这只竹节虫为什么会在这么裸露的位置？是不是因为它身体的颜色与破坏草颜色相近，天敌不易察觉。

竹节虫旧皮还保留竹节虫的样子，它的足紧紧抓住破坏草的叶子，这是很多昆虫幼虫蜕皮时必须要做的，因为一旦从叶子上掉下来，很可能蜕皮失败，或是落下残疾。蜕完皮的竹节虫完成了一次新生，它的样子明显比旧皮大了很多，它用一对前足和中足做呵护状，护着旧皮。也许竹节虫不会这么想，它只是在等待新皮变硬。它腹部翘起，像一个半圆。它这样做或许是看看能不能开始自由行动。

图4　刚完成蜕皮的竹节虫

　　突然，竹节虫弓起前足靠近旧皮（图5），用它的口器触了触旧皮前胸的位置。继而，竹节虫用中足扶着旧皮的前足，用口器对着旧皮的头部。我以为竹节虫要吃旧皮，类似于鳞翅目很多幼虫孵化会把卵壳吃掉一样，既补充了营养，又不易被天敌发现。

　　继续观察，竹节虫并没有吃旧皮，而是换了位置，继续用口器触旧皮的头部（图6）。这是竹节虫的吻别？它是在做一次庄严的告别，与疼痛的告别，与旧我的告别。难道竹节虫也很懂得仪式感？与过去告别后，继续向前。

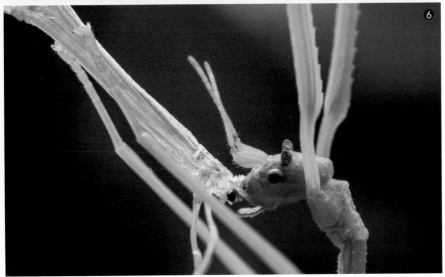

图 5　用口器触碰蜕的竹节虫

图 6　竹节虫特写

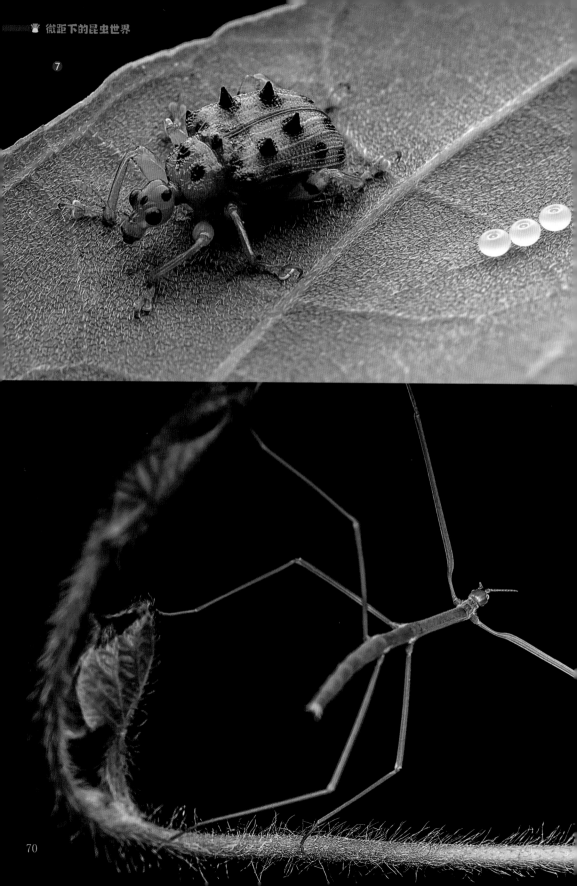

　　"告别"有离别、离开之意，或许，这只是竹节虫不经意的举动，但在我看来，万物有灵，每一种昆虫都有它们的法则、遵循，有它们的想法和由此产生的举动，只是我们无法真正解读。

　　电话又响了，只好停止拍摄，去办事。

　　办完事，吃过晚饭，再来看竹节虫，竹节虫已不知去向，只有它的旧皮依旧在破坏草上。

　　沿路继续找虫。一只圆斑卷叶象在葛藤叶上（图7），其形如名，头部、胸背板、鞘翅均有黑色的圆斑，鞘翅圆斑上有凸起的刺，圆斑卷叶象旁有三枚扁圆形的卵，明显不是它的。圆斑卷叶象的卵，是产在圆斑卷叶象制作的摇篮里。圆斑卷叶象在卵附近转悠一会儿才离开，我怀疑，它是不是母爱泛滥。

　　微风吹来，藤蔓摇动，随着藤蔓的节奏，一只竹节虫在舞蹈（图8）。纤细的身体，细长的六足，尽显舞姿的曼妙。其实，竹节虫随

图7　好奇的圆斑卷象

图8　舞蹈的竹节虫

8

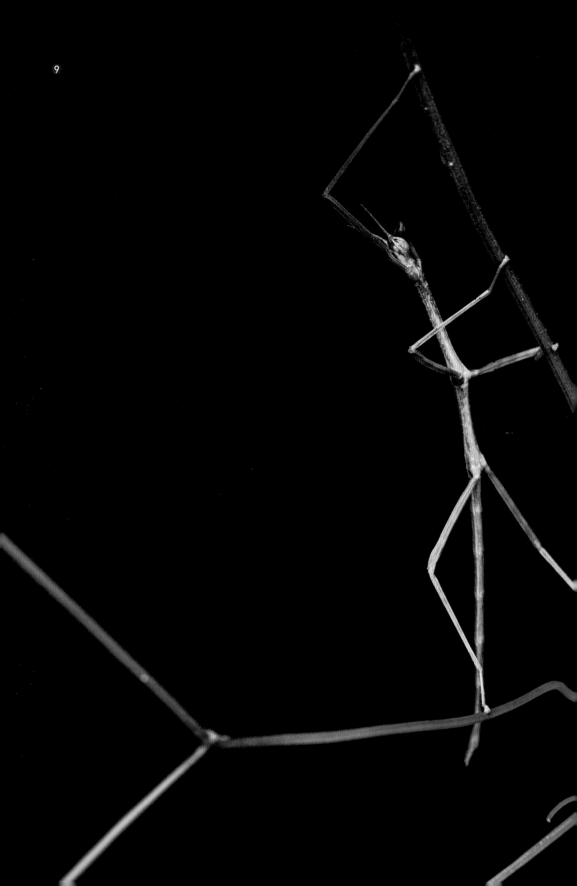

图9　拟态枯枝
的竹节虫

风舞蹈，这样看起来它更像枝叶，和枝叶融为一体，天敌难于发现（图9）。

竹节虫是著名的伪装大师，抓住藤蔓，就可以悬挂空中，或是倒立，或是站立，细长的身形，优美的舞姿，演绎得动人心弦。

竹节虫的舞蹈不是源于它一时兴起，也不是向其他的昆虫展示它的绝技，而是为了更好地活下来，它是用生命舞蹈。

叶蝉的"仙衣"
YECHAN DE "XIANYI"

"阳春二三月，草与水同色"，三月，万物复苏，花儿尽情绽放，草儿恣意地绿，天空肆意地蓝，河水淙淙流淌。

这是置身文山市戈革村委会打铁寨的感受。河是顺甸河，又叫呼勐枯河。一条河，九曲八弯，丰腴着一片土地，养育着沿途的子民。

到达打铁寨时，阳光从山尖斜射下来，顺甸河波光粼粼，有人赶着牛从桥上走过，一种闲适、恬静涌上心头。

草叶上有许多露珠，我喜欢看小小的露珠折射太阳的光芒，小小的身体能收藏宏大，或者说借助太阳，勃发。

七星瓢虫看样子刚刚睡醒，在草叶上慵懒移动，它身上缀着的露珠，使它看上去更加可爱灵动（图1）。它主要以蚜虫为食，是农业重要的天敌昆虫，难不成，这心形是谁颁发给它的奖章？可为什么是黑色的呢？

鼓翅蝇异常活跃，草叶上飞来飞去。鼓翅蝇是因为其飞行时两翅不断来回鼓动而得名。鼓翅蝇许多种类身体为黑色，头部为卵圆形，体型小而狭长，像蚂蚁（图2）。

在众多的鼓翅蝇中，我发现有一对正在交尾（图3）。草叶上的露珠像七彩的肥皂泡，闪着彩虹般的光泽。光的笼罩，似乎为黑色鼓翅蝇的爱增添了童话色彩。

图 1　七星瓢虫

图 2　鼓翅蝇

图 3　交尾的鼓翅蝇

顺甸河河水潺潺，河岸的水草玩着凉凉的水，却不肯随水而去，它们揪着泥土，又像是放牧着野心。

一只蜉蝣在酸模叶片上，它长长的尾须随风飘动，它的旁边是河水粼粼的波光（图4）。长长的尾须，透明的膜翅，衣袂飘飘也不过如此吧，感觉蜉蝣是自带仙气。一阵春风吹拂，蜉蝣轻盈飞舞，宛如一瞥惊鸿，消失在晨光里。

一根细小枝干上也停着一只蜉蝣，它不时摆动它的尾须。我调整角度，按下快门，在我按动快门的瞬间，一只苍蝇从一侧飞来，像一颗子弹，射向蜉蝣（图5）。当我再次看相机显示屏，苍蝇飞了，蜉蝣也不知去向。

图 4　蜉蝣

图 5　蜉蝣与蝇

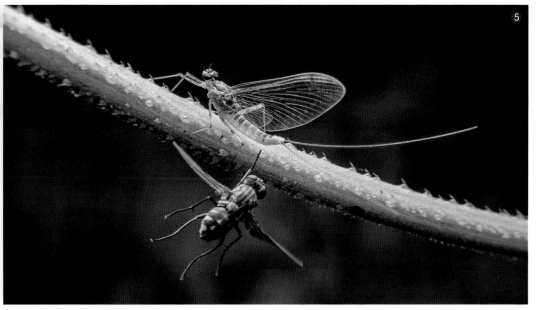

5

放牛道两旁树木茂密，走在其间，可以躲避太阳光的直射，随手又可以翻寻高高低低的叶片，不觉，又沉醉其间。

一片鲜嫩的梨叶叶面有二十五枚卵（图6），卵呈椭圆形，卵长2毫米左右，橘红色。二十五枚卵相对排成两列，一列十二枚，一列十三枚，卵与卵之间有橘红色的黏液粘连，黏液就像是无形的手，把它们紧紧连在一起。

这是梨叶甲的卵。梨叶甲是鞘翅目叶甲科昆虫，样子与瓢虫有些相似，体长约8毫米，腹面黄褐色，背面棕红色，黑色的复眼之间、前胸背板有不规则的黑斑，每个鞘翅上有几个横排的斑点（图7），鞘翅合拢，这些横排斑点连接，有些像水的波纹。

一棵低矮的泡桐宽大的卵形叶片吸引了我的注意。很多昆虫一生只在一片叶子上生活，这会是谁的家，会为谁遮风挡雨。

叶片下，有许多叶蝉，或是静静地休息，或是挨挤着嬉戏。仔细查看，发现有一只正在羽化。它的整个身体黄绿透亮、鲜美欲滴，头部至腹部大部分已经离开旧壳（图8）。

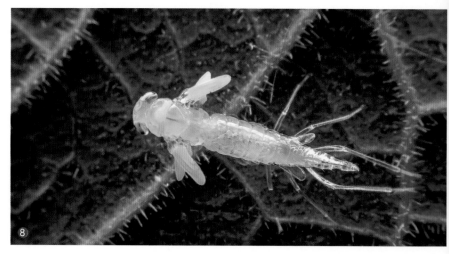

图6 梨叶甲的卵

图7 梨叶甲

图8 正在蜕皮的叶蝉

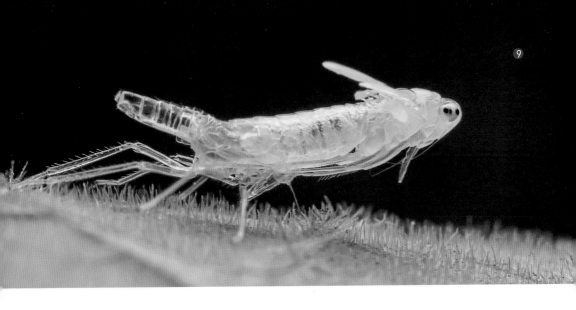

叶蝉一生要经历卵、若虫、成虫三个阶段。叶蝉的若虫通常经过五次蜕皮才能变为成虫。

正在蜕皮的叶蝉若虫是五龄若虫，它这次蜕皮羽化后，即可进入成虫的行列。侧面看，叶蝉如一架即将起飞的小飞机，它在努力挣脱旧壳的束缚（图9）。

叶蝉整个身体直立起来（图10），按理说，它在叶子背面，是倒立的，这应不费吹灰之力，但为了方便拍摄，我把叶片翻了过来，增加了叶蝉羽化的难度。叶蝉使劲用力，慢慢展开六足，然后落下，六足抓住叶片，一用力，整个身体离开旧壳。

图9　像小飞机的叶蝉

图10　直立的叶蝉

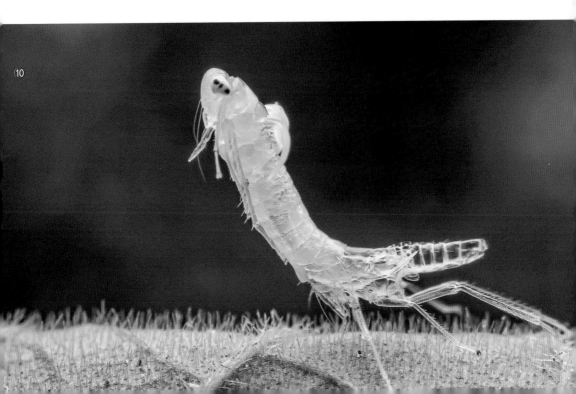

10

　　整个过程大概持续了7分钟，叶蝉爬到叶子边缘，它的后翅如两把小小的刀片，一对前翅如被施了魔法一样，从黄色的褶皱变成淡红色的透明的"衣服"（图11）。

　　时间一点点过去，"刀片"慢慢伸展，变成"纱巾"，"衣服"慢慢变长，变成了一袭"长裙"（图12）。透明，闪着光泽，聚光灯下的服饰与之相比，怕也会显得逊色。

　　原以为，此衣此裙只应天上有，才发现，叶蝉早已穿在身。

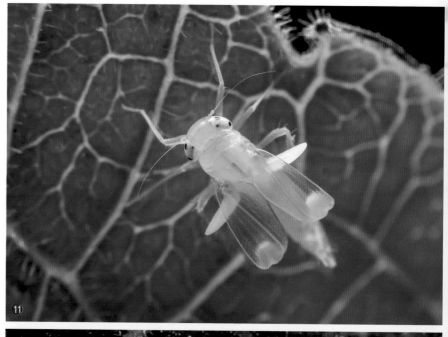

图11　叶蝉透明的"衣服"

图12　叶蝉的"长裙"

为了留住新生叶蝉在我心里的美好，那份服饰自带的气质，我没有继续等待观察它体色的变化。继续翻寻泡桐叶片，看看还有没有更有意思的发现。

两只蜡蝉若虫，一大一小，它们腹部末端分别拖着两条蜡质分泌物形成的蜡丝，像筷子，也像笔刷（图13）。我猜测，这蜡丝绝不仅仅是装饰，昆虫身体上的某一部分都必定有它的用途，一切都是为了保护生命，使生命得以延续。这蜡丝，如果蜡蝉翘起腹部，我想可以恐吓天敌吧，如果恐吓不到，被抓住了，它也可以拉断蜡丝迅速逃离，获得生机。

一只蜡蝉在叶脉处羽化，看样子它已经在做最后的准备。它抓紧叶脉，准备把腹部从旧壳挣脱来了（图14）。我按着快门，只见它一起身，离开旧壳。

图 13 拖着长尾巴的蜡蝉若虫

图 14 刚羽化的蜡蝉

蜡蝉沿着叶脉行走（图15），走到叶子边缘，紧紧抓住叶子，我知道，蜡蝉这是找到合适的位置，准备伸展它的翅膀。

蜡蝉水红色的翅膀翅面光滑，翅脉清晰，还未完全展开，像非常时尚的百褶裙，在周边绿色的衬托下，熠熠生辉（图16）。

我想，昆虫羽化后，体色多数会慢慢变暗，其实不是昆虫不喜欢美，而是这美如果太醒目，被天敌发现，就会付出惨痛的代价，还是融入环境，以延续生命为大。

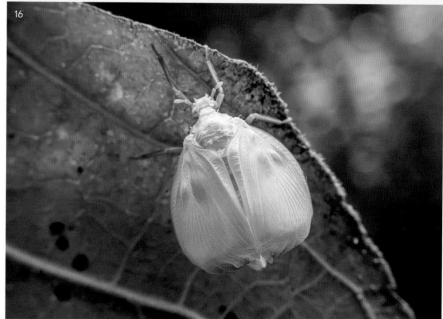

图15　沿叶脉行走的蜡蝉

图16　熠熠生辉的蜡蝉

蚜狮"十八变"
YASHI "SHI BA BIAN"

　　夜幕降，大克底路边的小树林又上演新的序幕。白天躲着的虫子出来溜达、觅食、寻找爱情。它们或跳或飞或鸣叫，像在举办一个小小的林间音乐会。相对于午后，这些虫子，更加安静，喜人，便于观察，拍摄和记录。尤其是它们进餐、交尾或休息时，任你变换角度，按下无数次快门，它们依旧心无旁骛，专心致志，做自己的事。

　　我喜欢夜拍，它们都像是在等我，争做我镜头下最好的模特。

　　木莓树叶上，叶蜂幼虫倒立达人一样，举起腹部（图1），它们似乎永不会疲惫。要是在昆虫界举办倒立比赛，冠军非叶蜂幼虫莫属。叶蜂幼虫让我对"一心二意"产生了疑惑，"一心二意"常用来指不专一，同时做几件不同的事情，效果不好，但叶蜂幼虫"倒立"的同时，还能津津有味地享受美食。它把头扬起，向前，然后低头一收，瞬间把叶子咬出一个月牙形。

图1　喜欢倒立
的叶蜂幼虫

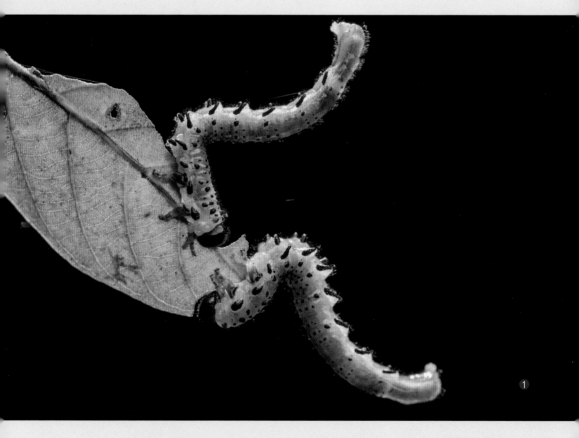

野桑树叶子上，常常有大卫绢蛱蝶幼虫，它们在靠近叶边沿一侧，把叶子内卷，形成安全屋，累了，躲在里面休息，饿了，爬出屋子，狼吞虎咽（图2）。夏秋时节，抬头看到野桑树卷起的叶子，准能找到它们。

两只草蛉翩翩起舞，时而落在竹叶上，时而落在悬钩子叶上。纤细的身材，金色的复眼，光亮透明的网状翅膀，精灵一般。它们也许是恋爱了，在找寻爱的小屋。

我静静等待它们温馨的一幕，可一阵风，把它们吹散。处于下风口一只，被吹到路坎下，借着头灯灯光，但再也找不见。剩下的一只，落在草叶上，有些无趣，甚至有些失落。它奋力起飞，瞬间，又落到叶子上。草蛉有意，晚风无情。这只草蛉也许受了伤，用力低头去够它的腹部，像是在舔舐伤口（图3）。

图2　大卫绢蛱蝶幼虫

图3　草蛉

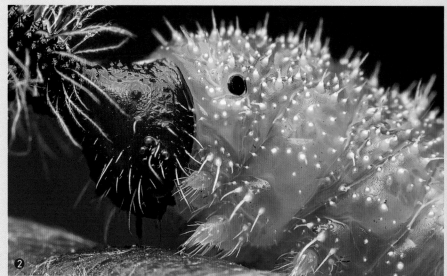

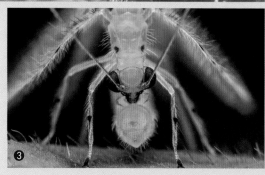

4

前面，又有几只草蛉轻舞，它们如花间仙子，薄如纱的羽翼，摇曳生姿，它们的美令人赞叹。

在草蛉翻飞的地方，我发现了草蛉卵，有单一一枚的，有几枚排列的，也有将几枚卵扎成一束的（图4、图5、图6）。卵是绿色的，有些卵上夹杂一些斑块，有些卵上两端有黄色或黄红相间的色块，这是卵发育的渐变。每一枚卵都有一条长长的丝柄拉着，高悬于丝柄的端部，丝柄的另一头固定在草叶上。草蛉这样的安排，实在是妙，高悬的卵既可防止其他敌害的侵袭，又可避免先孵化的幼虫把卵吃掉。草蛉产卵时，先分泌一些黏胶，然后六足立定，腹部上翘，把胶拉成丝线，待丝线固定，再把卵产在丝线的顶端。纤细的草蛉，花这么多心思，巧妙安排，让我突然觉得它不仅美，思考力也是极强。

5

图 4　草蛉卵

图 5　扎成一束草蛉卵

图 6　像气球的草蛉卵

其实，草蛉小时候奇丑无比。不远处，急匆匆觅食的蚜狮就是草蛉幼虫，它背上覆盖垃圾，这些垃圾，有草叶、有蚜虫、蚂蚁的尸体。乍一看，蚜狮就是垃圾（图7）。蚜狮这样的伪装骗过了天敌，也骗过了它觅食的对象蚜虫。因为脏、丑，有人把蚜狮叫作"垃圾虫"。

图7　用垃圾伪装的蚜狮

图8　背着"云"移动的蚜狮

图9　捕食猎物的蚜狮

蚜狮不会像蜘蛛一样制作丝线，而是因地制宜，充分利用身体体背两侧棘刺固定材料。它们的材料并不讲究，顺手拿到什么用什么。事实上，蚜狮背上的"垃圾"大部分是蚜狮的战利品，很多是蚜狮捕吸式口器吸食后留下的虫子空壳，比如蚜虫的空壳、蚂蚁的空壳、虫卵的空壳，背上这些东西，除了伪装，它似乎在向别的虫子炫耀它的强悍，炫耀它的技艺。有的蚜狮，还是挺讲究的，背上覆盖了棉絮一样的东西，在草叶上移动，像一朵漂浮的云（图8）。有的覆盖讲究大小比例、左右对称，建筑美学蚜狮也能运用自如。

蚜狮的"垃圾"也可以看作是它的城堡，为它遮风挡雨，为它提供安全的庇护。每天，背上城堡觅食、休息，体力消耗大，为了补充，蚜狮每天可以吃掉上百只蚜虫。蚜狮发现蚜虫后，用大颚紧紧夹住蚜虫，把蚜虫高高举起，同时把消化液注入到蚜虫体内，蚜虫身体组织被溶解，溶解的液体又被蚜狮吸到肚子里。不一会儿，蚜虫只剩下空空的壳（图9）。

另一片叶子背面，一只蚜狮伏着休息，它的腹部顺着叶脉的方向（图10）。闪光灯的闪射影响到它，它轻微地挪动，又继续睡。也许，吃蚜虫的时候，它消耗太多。奇怪，这只蚜狮怎么没有背着"垃圾"，仔细观察，它的身体纤细，体毛少而短，它的口器、注射消化液的管道等均较长。这是褐蛉的幼虫，也许它的武器装备更精良，也更凶猛，不需要进行伪装，加上它与叶子相似的保护色，它能很好地保护自己。褐蛉幼虫变成蛹，完成羽化，成为褐蛉（图11），褐蛉体色多为褐色或浅褐色，整体上不如草蛉光鲜亮丽。

图 10　褐蛉幼虫

图 11　褐蛉成虫

　　丑丑到家，美美到极致，等蚜狮结茧，完成蜕变，终归都会成为美丽的草蛉（图12、图13）。

　　沿路返回，先前疑似受伤的草蛉已不知去向，风停了，也许，它已经找到属于它的爱。

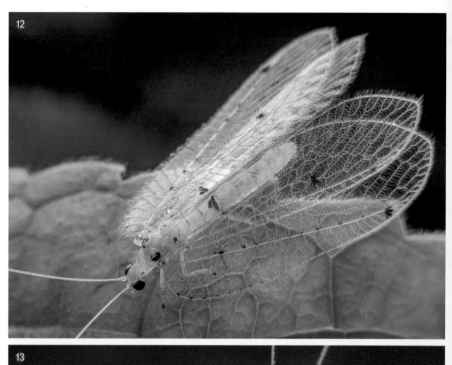

图 12　美丽草蛉

图 13　草蛉头部特写

瓢虫的时装秀

天蒙蒙亮，与朋友约定大克底拍虫的时间还早，沿着人行道边走边寻找昆虫。很少在人行道找虫，虽然我知道，只要有植物的地方，就会有昆虫，没有植物，只有些残墙断壁依然会有昆虫。昆虫无所不在。

没走几步，我把目光投向路边的绿化树。比我高的树干被铁丝勒出深深印痕，不知道是谁晾晒衣服后忘记拆下。绕到树的另一面，有一截伸展的铁丝，锈迹斑斑，铁丝上有金灿灿的瓢虫卵（图1）。也许，黑黄搭配，卵太过醒目，二十二枚，有五枚已被破坏。

六月的大克底，蜂蝶飞舞，野花灿然。树木新吐的鲜绿让人神清气爽。有人赶着牛儿出牧，有人扛着锄头走在田埂上，有人背着篮子走向山里，有人在水塘边浣洗，一派欣欣向荣的景象。

两只红色系的异色瓢虫在交尾（图2），这是夏日爱的歌谣。两只瓢虫的红色鞘翅上都有黑色斑点点缀，前胸背板有大块的黑斑，两侧浅绿底色上有许多红色的点，它们是穿上了情侣装，爱的荷尔蒙随微风荡漾开去。

茼蒿叶子背面，有十一枚卵（图3），长椭圆形的卵油光闪亮，和先前铁丝上见到的不同，这些卵完好无损。茼蒿上有许多的蚜虫，瓢虫卵孵化后，瓢虫幼虫即可过上饭来张口的生活。

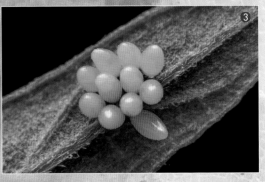

图1 金灿灿的瓢虫卵

图2 正在交尾的瓢虫

图3 完好的瓢虫卵

另一棵茼蒿叶梢，十几只瓢虫幼虫挤在一块（图4），它们身披黑中带紫的棘刺，挤挤攘攘，成节状分布而又柔软的身体不怕被刺到。看不出它们是否有攻击性，如有，真不应该，茼蒿上到处是蚜虫，它们有足够丰富的食物。

六月是瓢虫繁衍的鼎盛时节，一对柯氏素菌瓢虫也在唱着爱的歌（图5），黄色的情侣装在绿背景的草木间，更多了一份浪漫。玉米叶上，栝楼叶上、竹叶上、麻栗树嫩叶上，只要有蚜虫踪影的地方，都可以找到瓢虫卵，十几枚三十几枚不等。全是长圆形，卵上都涂上一层蜡质。黄中带红，绿中带白，像一朵朵盛开的花。

一段枯木上，一只瓢虫幼虫静静地扶着卵（图6），它应该是这二十多枚卵中第一个孵化的，它太嫩，小小的刺还不坚硬，要是有

图4　聚集的瓢虫幼虫

图5　柯氏素菌瓢虫

图6　刚孵化的瓢虫幼虫

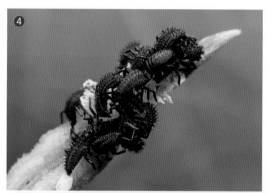

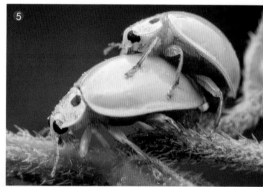

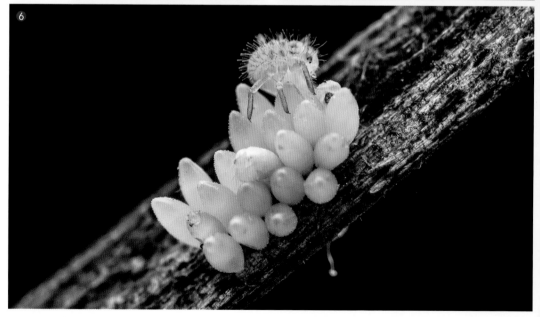

天敌来犯，它肯定不堪一击。一片枯叶上，一只蚜虫也来到了世界，相同的绿中带白的卵，幼虫的颜色却大不同。这只，应该是出生了一段时间，在空气作用下，粉色渐渐变为黄色。

从孵化到变为蛹，瓢虫幼虫要经历五六次的蜕皮，它的蜕皮不像我们脱掉外衣那么轻松，先是从头部，然后一点点向下，像有一只无形的大手在撕裂，撕一会儿，等差不多忘记疼痛又继续撕，反复的折磨中，幼虫完成蜕皮，慢慢长大。

瓢虫幼虫没有坚硬的盔甲，它们主要靠棘刺恐吓，有时又像蚂蚁一样，蹑手蹑脚，接近它的猎物。食肉性瓢虫幼虫非常喜欢蚜虫，看准对象，以迅雷不及掩耳之势取食蚜虫，蚜虫群毫无反应，一只蚜虫已成为瓢虫幼虫的美餐（图7）。

瓢虫幼虫在草叶间、花间穿梭，疯狂进食，它越长越胖，分节越来越鼓，积攒的能量催促它进入蛹的阶段。选一处安全之所，固定尾部，弓着身体，等着蜕变。

褪去丑陋外衣，成为蛹（图8），颜色鲜艳亮丽，夺人眼球。这只蛹，黄、绿、黑搭配，黑色斑点、黄色斑纹、绿色底色，沿一条中线，形成对称。轻轻翻起叶子，它的腹面通体透明（图9），复眼、口器的形状已初显。它的身体在悄悄分解、重新组合、豪华装饰。

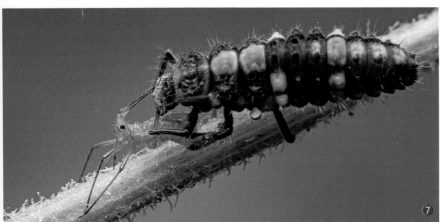

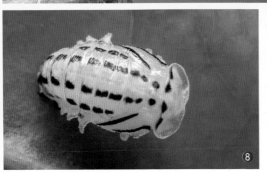

图 7　瓢虫幼虫捕食

图 8　瓢虫蛹

图 9　新生的瓢虫蛹

玉米叶上，一只瓢虫已破蛹而出（图10），它的左前足用力去抓叶子，它要挣脱身体最后的束缚，一分钟、二分钟……半个小时，它获得了新生。阳光下，它努力汲取养分，柔嫩的身体颜色慢慢加深，几个小时，它起飞，开始新的旅程。

瓢虫幼虫、蛹、成虫，大多都有鲜艳的色彩，这是警戒色，警告天敌，它们很难吃。但也有姬蜂之类的寄生蜂，识破了瓢虫的警戒，在瓢虫幼虫即将化蛹时，把卵产在幼虫体内，迅速吸取幼虫体内物质、快速生长，瓢虫幼虫无法化蛹，寄生蜂却发育到了蛹阶段（图11）。形成瓢虫幼虫六足抱着寄生蜂蛹的画面，看似温馨，却是残酷。食肉性瓢虫一生会消灭很多的蚜虫，不承想，它们也会遭此一劫，正所谓一物降一物吧。

瓢虫完成蜕变，它们着上艳丽色彩，或黄中点缀黑色、或红中镶嵌黑色，赤、橙、黄、褐，二星瓢虫、七星瓢虫、十三星瓢虫……它们在昆虫世界，展示着它们的美。

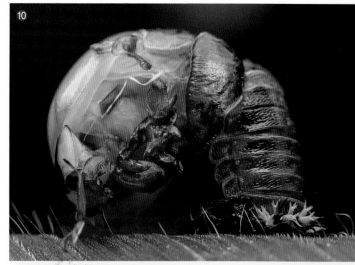

图10　破蛹而出的瓢虫

图11　瓢虫幼虫被寄生

甘薯龟甲幼虫的扇子
GANSHUGUIJIA YOUCHONG DE SHANZI

　　草木葳蕤，鸟鸣婉转，水清鱼跃。这是进入小舍克村的直观感受。山围着村庄，村庄依着水库，安静而祥和。

　　山美、水清、树绿，许多虫子必定在其间繁衍生息。现在是七月，各种虫子都在演绎着生命的精彩。

　　走到水库堤坝，太阳已升起，阳光斜射下来，草叶上的露珠闪着光泽。阳光与水汽交织，氤氲出些许梦幻。

　　一只只蜻蜓像一架架安装了自动引擎的小飞机，时而停歇，时而起飞，按照自己的意志。蜻蜓是空中杀手，据说蜻蜓可以将注意力从一个目标转移到另一个目标，当它"锁定"目标时，脑细胞就会过滤掉其他潜在的猎物，待时机成熟，会以迅雷不及掩耳之势出击。

　　一只黄蜻蜓停在艾蒿上（图1），它又鼓又大的眼睛十分显眼，蜻蜓的复眼由20000多个小眼面组成，视力极好，不用转头就能看清上下左右前后的事物。这只黄蜻蜓的翅膀向下，这是它警觉到危险，随时准备起飞的状态。果不其然，我想再拍几张，它已迅速起飞。

图 1　黄蜻蜓

土茯苓卵状披针形叶片上躺着一只琉璃蛱蝶幼虫（图2），叶尖是残缺的，估计它进食不久，饭饱神虚，琉璃蛱蝶幼虫就地躺下。它的姿势让人忍俊不禁。很多鳞翅目幼虫，休息时都是趴着，这只琉璃蛱蝶幼虫却是头部向身体靠的同时，顺势一侧，躺了下来。它这样安排是为了保护头部吧。它的身体布满刺，唯有头部没有。整体上看，琉璃蛱蝶幼虫躺姿像一个左右翻转的"6"。我想，天敌看到它这个样子，应该是不寒而栗的吧。

堤坝草茂，零星的几朵牵牛花散在草间，异常醒目。跳跃的喇叭，跳跃的蓝，火焰一般，像是向我发出了邀请。我走近，原想拍牵牛花的雄蕊。之前拍过的牵牛花雄蕊像极了吃过几口后开始融化的冰棍，冰棍上撒满球形的"果粒"，闪着光泽。不承想，牵牛花摇动的心形叶片吸引了我，镂空的叶片，有几把黑色的"扇子"（图3），"扇子"随着叶片的摇动轻轻摇动。凭借几年拍虫练就的敏锐，我认为这"扇子"一定有蹊跷，是谁的呢？

图2　琉璃蛱蝶幼虫

图3　甘薯龟甲幼虫

把变倍筒调到最大，我看清了它的模样。这是甘薯龟甲幼虫，它正张着大大的口器（图4），准备进食。咀嚼式口器如两把天耙，每一把上有五个短而粗壮的齿，看上去非常有力，怪不得，一片叶子全是它们留下的食痕。细数，甘薯龟甲幼虫有十二只单眼，这么多的单眼足以让它感觉光线的强弱。现在是清晨，阳光正好，它们是凭着这种感觉，集体进食的吧。

甘薯龟甲幼虫身体柔弱，整个白皙透明，仿佛可以看到它咀嚼后进入体内的牵牛花叶子的绿（图5）。这样柔弱，甘薯龟甲是怎样防御的呢？不经意间，我发现牵牛花藤蔓上一只甘薯龟甲幼虫在缓缓移动（图6）。我稍微调小变倍筒，可以清楚地看到，长椭圆形甘薯龟甲幼虫的身体上四周有三十二根棘刺，以背脊为中线，身体两侧各有十六根，形成对称，头部左右两侧最前的两根棘刺分别着生在一个瘤上，每一根棘刺上又生出许多的小刺，这样巧妙的安排，足以对天敌形成威慑。大大小小的刺组合为坚固的屏障，谁愿轻易以身试法。

图4　甘薯龟甲幼虫的咀嚼式口器

图5　半透明的甘薯龟甲幼虫

图6　浑身带刺的龟甲幼虫

　　我认为，棘刺是甘薯龟甲幼虫最有力的防御武器，但甘薯龟甲幼虫可不局限于此，它防御的手段越多，越有助于它的成长。甘薯龟甲幼虫还有一个强有力的防御措施。化为蛹前，甘薯龟甲幼虫要经历五次蜕皮，它们不像蚧虫和螳螂若虫一样，蜕皮之后弃旧皮而去，而是充分发挥旧皮的作用，把旧皮留在腹端，甘薯龟甲幼虫排出的粪便也不像叶蜂幼虫一样弹出去，慢慢地堆积在脱下的旧皮上，越积越多，成为老熟幼虫时，旧皮与粪便一条条聚在腹端，像一把扇子（图7）。这扇子当然不如人类的好看，可以写上字，画上画，甚至绣上各种各样的图案。这扇子是黑色的，有伪装的作用。单独看，旧皮与粪便合成的条，像枯枝一样。谁愿向粪便、枯枝下口。

　　甘薯龟甲幼虫的过人之处，我想还有它天耙式的口器，疯狂进食，缩短成长期，化蛹，蜕变，长出飞翔的翅膀，这不失为一个好计策。

　　牵牛花藤蔓上，一只甘薯龟甲成虫在悠闲地漫步（图8），体背有些隆起，它的

前胸背板、鞘翅向外延伸，像乌龟一样。以形取意，龟甲由此得名。此时，如有危险，它已经有了新的防御方法，棘刺、"扇子"换为假死，或是展翅飞离。

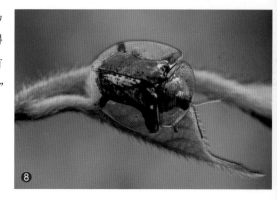

图7　龟甲幼虫的"扇子"

图8　龟甲成虫

菜粉蝶蜕变
CAIFENDIE TUIBIAN

"缥缈青虫脱壳微，不堪烟重雨霏霏。一枝秾艳留教住，几处春风借与飞。"其实，冬末，晴朗的日子，金灿灿的油菜花丛中就能看见稀稀疏疏的菜粉蝶的身影，不多，却能给我一种春天已经来临的感觉。它们是借着带着暖意的风，轻轻扇动翅膀。

看着菜粉蝶轻盈飞舞，在菜花间仿佛画出一条条白色的弧线，让我想到春天的线谱，静静聆听，似乎能听到春的乐音。菜粉蝶在花间穿梭飞舞吸食花蜜，一个重要的任务是积攒能量，交尾、产卵。

"三月春风送暖阳，蓝天白云映花黄。"一片田，微风轻送，水波粼粼，倒映着蓝天白云。田边，有几块菜地，地里有金灿灿的油菜花、绿油油的葱苗、嫩嫩的小白菜、深绿的大大小小的卷心菜。菜粉蝶三五成群，翩翩飞舞。时而落在菜花上（图1），时而随风飘舞，消失不见。

图 1　访花的菜粉蝶

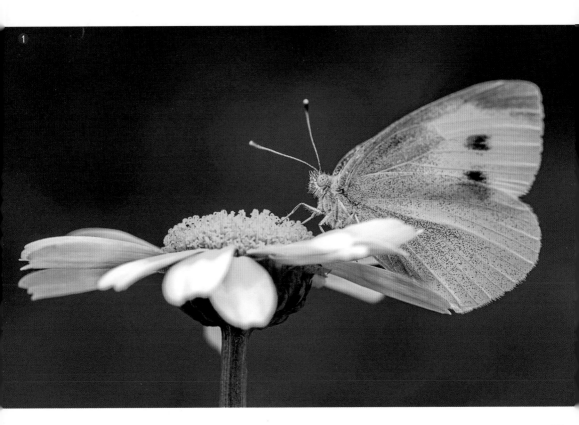

通往菜地的小路铺着些细碎的石子，有些地方像是被人用水泥很粗糙地处理过，凹凸不平。我踩上去，能听见摩擦的声响。看着远处的菜粉蝶，却突然感到有什么东西在脚边一晃而过，出于拍虫练就的敏感，我停了下来，认真搜寻。细碎的石头上，有两只交尾的菜粉蝶（图2）。估计是我刚才的举动惊扰到它们，它们迅速换了地方。我庆幸它们的敏捷，不然，一场轰轰烈烈的爱将会葬身我的脚底。

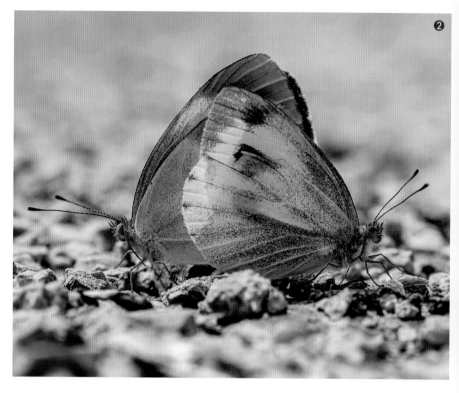

图2　交尾的菜粉蝶

两只菜粉蝶，一左一右，一雄一雌。从个体上看，雌性蝴蝶要比雄性蝴蝶个体稍大。雄性蝴蝶翅上有三个黑色的圆斑，雌性蝴蝶翅上黑色圆斑隐隐约约。它们的翅膀，像是一道屏障，风儿也只能感受爱的荷尔蒙。

我相机的闪光灯或多或少惊扰到了交尾的菜粉蝶，它们轻轻起飞又落下，各自的足弯曲，紧紧抓住地面，翘起腹部，似乎在向我展示，它们的爱牢不可摧。

闪光灯光的闪烁，风的轻抚，使两只菜粉蝶缓缓起飞，落到附近村民房屋水泥柱上，它们依然紧紧相连。高处风更急，两只菜粉蝶不多时被风吹了起来，它们随风而舞，舞向菜花深处。

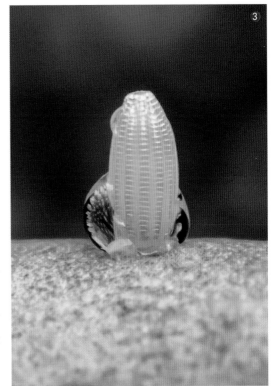

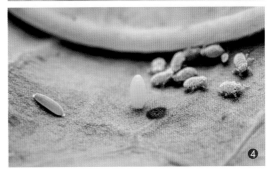

收回目光，我开始在甘蓝苗上寻找，不一会儿就有发现。一枚橙黄色的卵（图3），如瓶子一样，瓶子下方有一滴露珠环抱，左上方有一滴露珠点缀。有露珠的装饰，这卵显得更加生动。我蹲下身，把相机倍率放到最大，对焦，更有意思的画面在相机里出现，卵后面盛开的蒲公英被露珠收藏，花朵装点着露珠，露珠装点着卵，卵装点着叶子，这片地，这个春天生机勃勃。

这卵，无疑就是菜粉蝶的。在微距镜头下，卵又像一幢高楼，从下往上，逐渐收小，一个单元一个单元的门窗有规律地排开，又仿佛是生命的琴键，悄悄地在奏响生的旋律。生活中，要是有这么一幢高楼，这种颜色的琴键，我想一定是独一无二、深受喜爱的。

有的叶片上是一个微妙的世界，几只蚜虫无忧无虑地吸食着甘蓝汁液，全然不知潜在的危险。不远处是即将孵化的食蚜蝇卵，菜粉蝶卵立在其间（图4）。待菜粉蝶卵孵化，或许就可观看食蚜蝇幼虫与蚜虫的猎杀大战。

菜粉蝶的卵与食蚜蝇的卵明显不同。菜粉蝶的卵直立呈瓶状，高约1毫米，刚产下时是淡黄色，随后，慢慢变成橙黄色。食蚜蝇卵倒伏呈长形，比菜粉蝶卵略小，通常为白色，卵壳上有网状的纹理。食蚜蝇卵常常产在蚜虫群里。掌握了这一点，应该能大致区分出来。

图 3　菜粉蝶的卵

图 4　混在蚜虫间的菜粉蝶卵、食蚜蝇卵

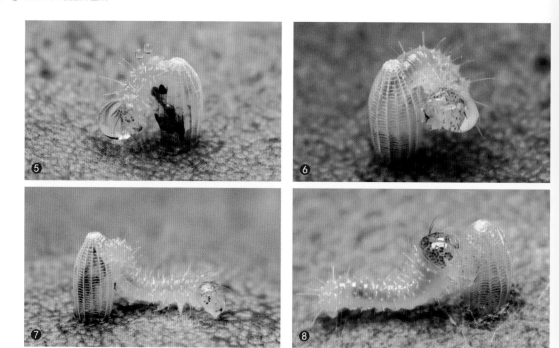

一片叶上，菜粉蝶幼虫正破壳而出（图5），头顶上的露珠，坠着它直往下，也许，它觉得很难受，它使劲甩动头部，露珠被甩了出去（图6）。出壳前，菜粉蝶幼虫用大颚在卵顶端往下一些的地方使劲咬卵壳，卵壳咬破，幼虫顺势爬出来。

许久，菜粉蝶幼虫整个挣脱卵的束缚，获得新生（图7）。它缓了缓，开始啃食卵壳（图8）。菜粉蝶初孵幼虫食卵，很大程度上是不愿浪费现成的高蛋白，这也算是进化的一种表现。据说，这样做，还能避免被天敌发现。

图5 破壳而出的菜粉蝶幼虫

图6 彩粉蝶幼虫把头顶的露珠甩走了

图7 菜粉蝶幼虫爬出了卵壳

图8 啃食卵壳的菜粉蝶幼虫

这只幼虫象征性地啃食了一会儿，爬向了别处。菜叶上，有很多空卵，被幼虫啃食完的很少。也许，它们觉得鲜嫩的菜叶更美味吧。

菜粉蝶幼虫刚孵化时为黄色，慢慢成长，身体变为青绿色，人们叫它菜青虫。它一般经过五次蜕皮，成长为老熟幼虫。老熟幼虫，身体滚圆肥胖（图9），它们不再进食，等待时机，选择合适地点化蛹。

宽大的甘蓝叶上，随处可见菜粉蝶蛹的踪影。它们多半选择在主叶脉化蛹。这样，相对安全。

菜粉蝶进入了预蛹期。这一时期，它不再进食，它会把体内多余的水分和粪便排清，身体出现透明状，要寻找安全隐蔽的场所，为化蛹做好准备。

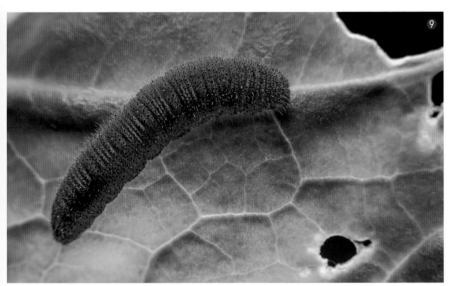

图9　菜粉蝶老熟幼虫

夜晚，一只老熟幼虫，一直在树枝上爬个不停，我一直盯着它，许久，老熟幼虫安静下来，它的头部朝下，吐丝，分泌黏液，然后掉头，将臀足粘住固定。固定稳，老熟幼虫吐丝固定在树枝上，弯转头部，拉着丝线，缠住腹部前端，再把丝线一头固定在树枝上（图10）。如此反复，老熟幼虫认为它吐出的丝能够完全把它固定住，它便静静地伏着树枝。

差不多18个小时，老熟幼虫开始抖动，在微距镜头下，明显能感受到它的痛苦（图11）。老熟幼虫身体慢慢变短，颜色变淡，表皮从蜕裂线处一点一点撕裂，化作纺锤形的蛹。蛹为绿色，身体和幼虫一样分为头、胸、腹三个部分，只是头部的结构已经发生了明显的变化，头部已经出现蝴蝶的雏形，复眼、触角，明显可见（图12）。

像菜粉蝶这样的蛹，称为缢蛹，也叫带蛹。除了腹部最末端用丝固定之外，在胸部还缠绕着丝线吊着。粉蝶、

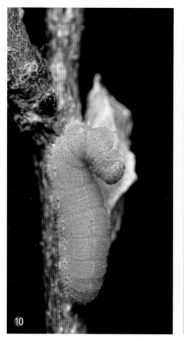
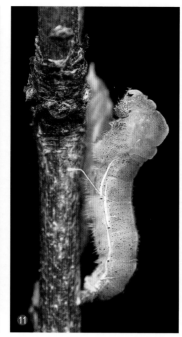
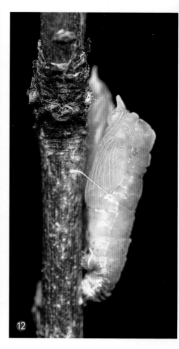

凤蝶、灰蝶都会选择这样的方式化蛹。

经过十天左右的发育，蛹的颜色发生变化，先前的绿变为黑白灰，已能看到翅膀的形状。（图13）

我时不时守着蛹，突然看到蛹的胸部背线与头部连线的地方破裂开来（图14），菜粉蝶的触角、喙管伸了出来，接着两只前足抓住枝干，用力把整个身体拉出来（图15）。我原本以为羽化是一个漫长的过程，但从拍摄的照片显示上看，一分钟不到，菜粉蝶的羽化就已完成。

破蛹而出的菜粉蝶，抓住枝干，身体朝上，慢慢伸展皱缩的翅膀，大约十分钟，它的翅膀完全展开，它不时轻轻张动翅膀，让体液尽量充满全身。期间，它不断伸长和收起它的喙，为日后吸食花蜜做准备。

两个小时左右，菜粉蝶一张一翕活动它的翅膀，我想，它已经能够展翅飞翔。

破茧成蝶，菜粉蝶完成蜕变（图16），经历了千难万险，经历了各种生死考验。卵逃过被寄生的风险，幼虫躲过凶神恶煞的天

图 10 预蛹期

图 11 开始化蛹

图 12 蛹已成形

图 13 蛹已变化

图 14 菜粉蝶羽化

图 15 菜粉蝶破蛹成蝶

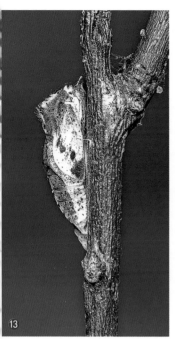
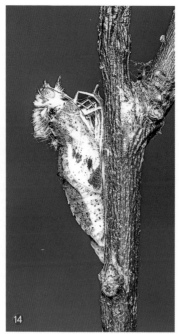
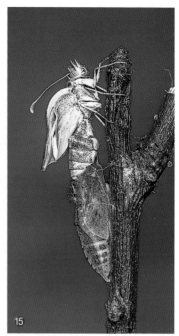

敌，还要经历蜕皮的疼痛，化蛹的煎熬，蜕变前的漫长等待。从卵到蝶，最终能自由起舞的是其中的少数。

　　人若要成功，我想，也是要经受住各种磨难。选准方向，认定方向，漫漫长夜，也要咬紧牙关，坚持不懈地长跑。

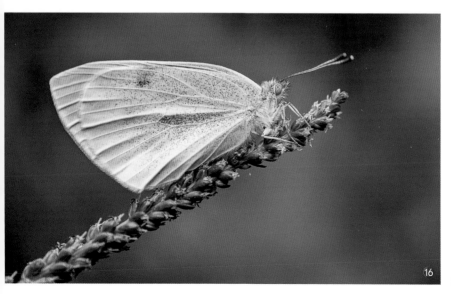

图16　完成蜕变的菜粉蝶

江湖虫窝

蟋蟀的小摇床
XIZHONG DE XIAOYAOCHUANG

温柔的阳光洒在林间，举目望去，摇曳的树枝树叶与阳光的碰撞形成美丽的光斑，闪闪烁烁，煞是好看。

我喜欢这样的景致，一种清新与洒脱，一种激昂与向上，一种宁静与无尘。什么都可以想，但我什么都不愿意去想，看看虫子飞来飞去，听听虫鸣，选择中意的虫子，对焦，按下快门，当下，就是莫大的幸福。

一只大二尾蛱蝶在晾晒翅膀，它的足扶着小枝干和蛹壳（图1）。其后翅两尾呈剪形突出，也许，这是它名称由来的原因。整体上，大二尾蛱蝶的翅膀为淡绿色，前后翅有褐色外缘。当它翅膀合拢直立时（图2），前翅黑色单线月牙与后翅双线条月牙，前翅椭圆形斑点与后翅黑点、大面积淡黄色斑块，前翅一个心形黑色斑点与后翅不连贯的褐色线条、淡红色的斑纹，组成一幅抽象画，可以任凭你想象与拓展。

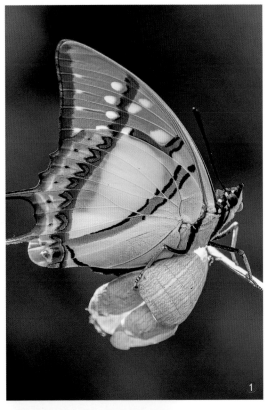

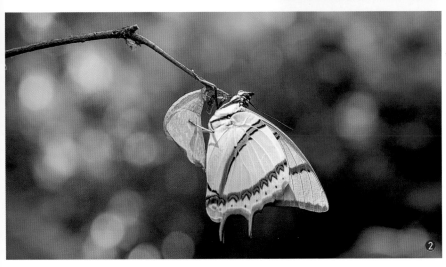

图1　刚羽化的大二尾蛱蝶

图2　大二尾蛱蝶

107

调整秘诀一号微距系统变倍筒，放大倍率，大二尾蛱蝶翅上的鳞片清晰地呈现（图3）。一排排，整齐有序。

大二尾蛱蝶安静，我继续放大倍率，拍摄它的口器。它的虹吸式口器没有全部伸展出来，我拍摄到的部分像轮胎一样（图4），黄色外层上有一条红色的边，内层为红色，"轮胎"的纹理疏密有致。我想，要是这种颜色"轮胎"用到自行车上或是轿车上，奔驰在路上，一定很吸睛吧。

图3　大二尾蛱蝶的鳞翅

图4　大二尾蛱蝶的口器

突然，身边闪过一个黑影，我迅速追寻，黑影落在一片叶子上。我悄悄走近，看清了黑影是一只食虫虻（图5）。食虫虻，又称为盗虻，"盗"有偷窃、抢劫财物的意思，"虻"的古字为"蝱"，上面一个"亡"，下面两个"虫"，有消灭多种虫子的意思，可见食虫虻的强悍、霸道。

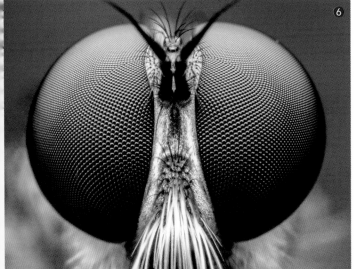

食虫虻脸部有浓密的胡子状的鬃毛，初看，老态龙钟，细看，食虫虻有粗壮、长着刺的腿，有几乎占据整个头部的复眼（图6），以及锋利的刺吸式口器（图7）。身体强壮、动作迅速、视力极好、口器锋利，食虫虻成了许多昆虫的噩梦，昆虫界的魔鬼。

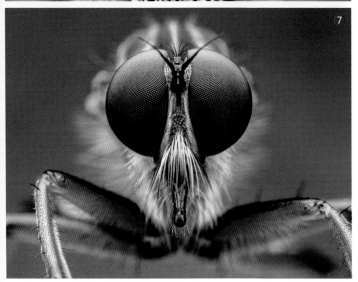

图5　凶猛的食虫虻

图6　食虫虻的复眼特写

图7　像白胡子老爷爷的食虫虻

没有等来食虫虻的"利剑出鞘"，在其不远处却看到了一幕"杀戮"后的场景。一只食蚜蝇被蛛网裹得严严实实，像没有了生命体征，没有一点动静。一只蜘蛛在它的家里休息，透过蛛网，可以看到三支足。也许，它用网裹住食蚜蝇消耗了太多体力，它要休息休息。一只蚂蚁爬了过来，也许它寻到食蚜蝇死亡的气息，正好可以把它带回家去（图8）。

蜘蛛、蚂蚁、食蚜蝇，我期待一场好戏的上演。

是大个子的蜘蛛完胜，还是小个子的蚂蚁有奇招？在我猜测之际，蜘蛛一个箭步冲了出来，用右前足勾住食蚜蝇（图9），蚂蚁则溜之大吉。

兴许蜘蛛或多或少受到了一些威胁，留着食物，总会有偷窥的眼睛，它索性抱住食蚜蝇，狼吞虎咽（图10）。

食蚜蝇遮挡，我看不到蜘蛛的吃相，我想，蜘蛛的吃相不会好到哪里去，便径直离开。

图 8 蜘蛛的猎物

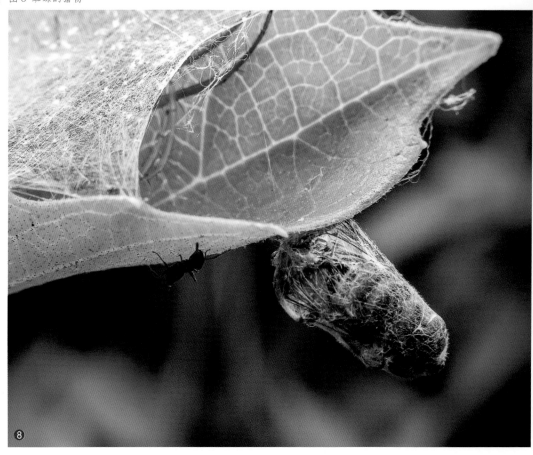

图 9 蜘蛛准备
取食

图 10 蜘蛛取食

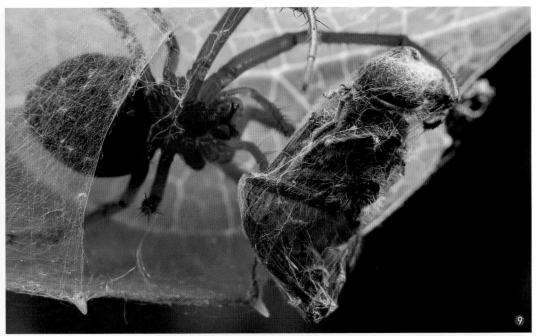

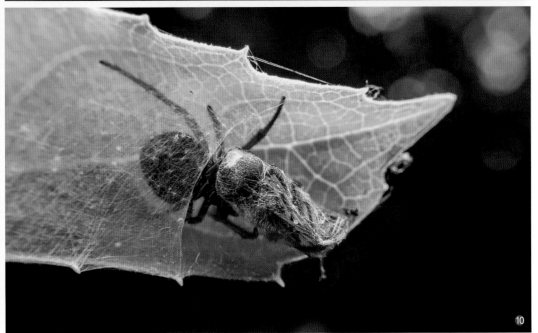

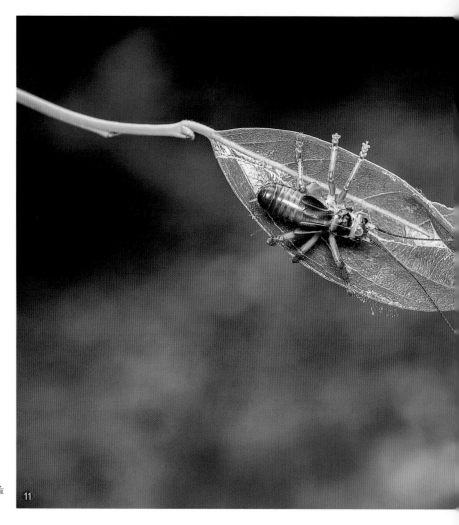

图 11　发现蟋螽
若虫

树林里，跃动的光斑如跳跃的音符，像在演奏美妙的乐曲，欢快涌进心扉，整个人，充满力量。

这些跃动中，我发现有一个叶包像一个小摇床一样，在轻轻摇动，我脑海中闪现安逸、静谧等词汇。是谁住在这摇床里呢。

好奇心驱使下，我迅速打开"小摇床"，一只蟋螽若虫出现在眼前。也许蟋螽若虫还在睡梦中，还未真正地清醒，它只是伸展一下比它的身体两倍长的丝状触角，继而六足扶着被我打开的叶片（图11）。

从展开的叶片推断，蟋螽若虫编织它的小摇床，第一步是切割叶片。切割叶片，也许不是随心所欲吧。像人们建造房屋，如何建造，事前有个构想，然后有设计图

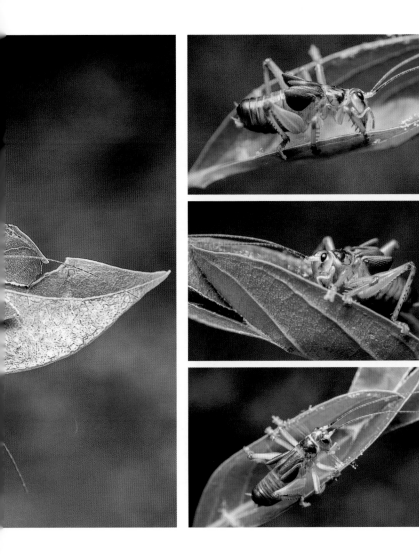

图 12 吐丝的蟋螽若虫

图 13 继续吐丝的蟋螽若虫

图 14 编织叶片的蟋螽若虫

纸，按照图纸建盖。如果蟋螽若虫随意的切割，后期"缝合"必定增加难度。蟋螽若虫从靠近叶间的部分切割了三个地方，割而有粘连，这样，能使叶片保持新鲜，又便于把叶片拉盖、缝合。

清风吹拂，蟋螽若虫活动活动，爬到靠近叶柄、整张叶片约三分之一处叶子边缘，吐出丝线，拉到对应另一端固定（图12），然后，向上到叶片约三分之二处叶子边缘继续吐丝固定（图13）。蟋螽若虫技术娴熟，如绣女飞针走线一般。不多时，叶子两侧沿着主叶脉被缓缓拉拢（图14）。蟋螽若虫是把叶子分成了三个部分，吐丝拉线的两处地方，正好是叶子的中间部分，中间用力，于蟋螽若虫而言，应是事半功倍，容易拉紧，形成巢穴。

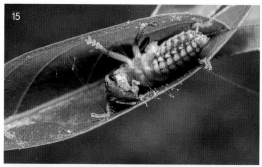

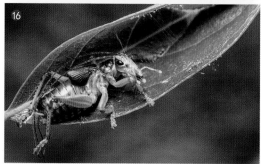

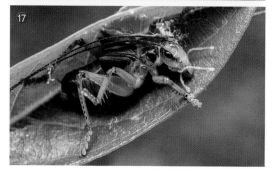

蟋螽若虫钻到丝线下面，也许是它长胖了，叶子却没有继续长大，也许是因为丝线拉得过紧，蟋螽若虫钻进去，有些吃力（图15），钻动的过程中，丝线被弄断了些。我以为，蟋螽若虫钻进去，最终的目的是测试自己的巢穴，如果舒适就会安静地住下，如果不合适，就会重新选择地方。

蟋螽若虫转了转身，开始吃它的丝线（图16）。这是不浪费，再利用？从下至上，一会儿，只剩屈指可数的几根丝线拉扯着叶子（图17）。侧面看，蟋螽若虫似乎完成了它的编织，叶子宛若

图15　测试小摇床的蟋螽若虫

图16　吃丝线的蟋螽若虫

图17　蟋螽若虫拉扯叶子

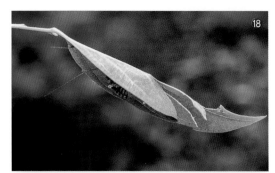

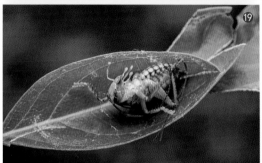

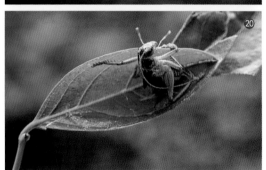

一个小摇床，在风里轻轻摇动（图18）。正面看，不觉中，蟋螽若虫已拉了一些丝线（图19）。它是在进行二次改造吗？

蟋螽若虫并未像我期许的一样，不多时，它爬了出来，弄断了它全部的丝线（图20），然后，一跃，跳到了其他的枝叶间。

辛辛苦苦编织的丝线，又全部破坏，有一种"我放弃的，决不能再留给别人有用"之感。

蟋螽若虫的迁移，责任在我，我有些内疚。希望它能找到中意的叶子，编织出满意的小摇床，温暖安全，没人打扰。

图18 躲进小摇床的蟋螽若虫

图19 拉丝线的蟋螽若虫

图20 蟋螽若虫咬断丝线爬出小摇床

图 21　美丽的蜡蝉若虫

啮虫的迷你帐篷
NIECHONG DE MINI ZHANGPENG

雨后的天空格外蓝，几朵白云缓缓流淌，像是蒲公英，牵引出的一条白色的河流，慢慢散开，不经意间，又汇聚在一块。蓝与白，雨后，令我心旷神怡。再看看白龙山水库，天空像是掉进了水里，水草的绿，随风轻轻荡漾开去。

一边欣赏风光，一边沿着围绕水库的小道觅虫。舒心、惬意，一个喜爱昆虫摄影的人，最大的幸福莫过于此。

葛藤是我经常觅虫的植物，卵状长圆形的叶片常常是龟蝽、卷叶象、叶蝉、啮虫等等昆虫的家。它们都会选一片自己中意的叶子，繁衍生息。水库一周，到处是葛藤，我不用钻入林中，就能拍个痛快。

葛藤下，一片草叶上，两只举腹蚁在放牧几只蚜虫（图1），灰色蚜虫身上有一层蜡质，看上去，有些脏。我想，这不是草叶瘦弱单薄提供汁液不多的缘故，而是蚜虫以此来进行自我保护，让它的天敌嫌弃它，感到恶心，没有食欲，这样，蚜虫在和蚂蚁互利共生的基础上，又多了一层保障。但我不知道，这是不是蚜虫留的一手。蚂蚁提供保护，蚜虫分泌蜜露。也可以说是蚜虫雇佣了蚂蚁，时不时分泌一些蜜露作为蚂蚁的酬劳，万一哪一天，蚂蚁辞职不干了，蚜虫依然可以安定生活。

图1　举腹蚁在放牧蚜虫

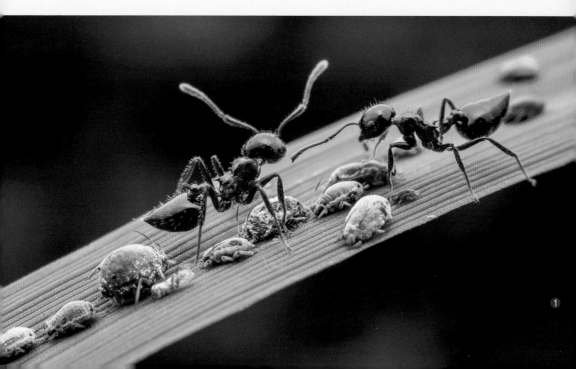

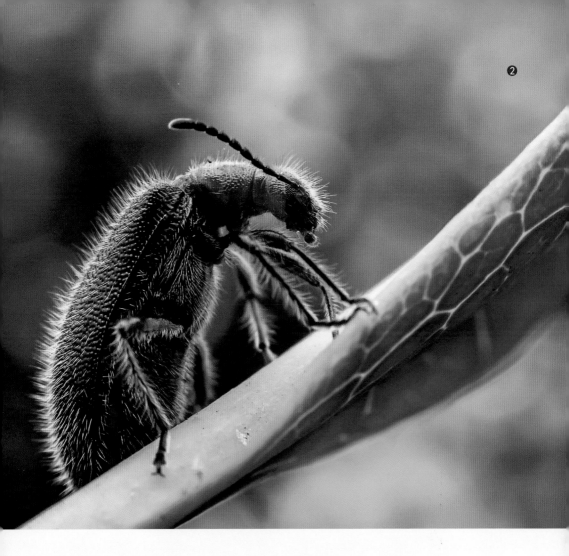

　　一只伪叶甲扶着叶子边缘（图2），任凭微风吹拂，蝉鸣聒噪，它一动不动，有一种风雨图不动安如山之感。是午后的阳光太暖，太舒服，它静静地沉睡，我的闪光灯也没能惊扰。午觉一刻值千金，难道伪叶甲也悟出这样的道道。

　　继续翻寻，一棵葛藤给了我惊喜，以致我认为，它们是一起约好了，来这里欣赏风景，散心，交流。像我们和好友相邀一样，约好了时间地点，然后一起达到，举行盛大的联欢，累了，支起帐篷，倾诉，呓语，进入梦乡，醒来时，收拾东西，散场，又各自回归。只是它们，在一片片叶子上生活，不曾离开。

图2　伪叶甲

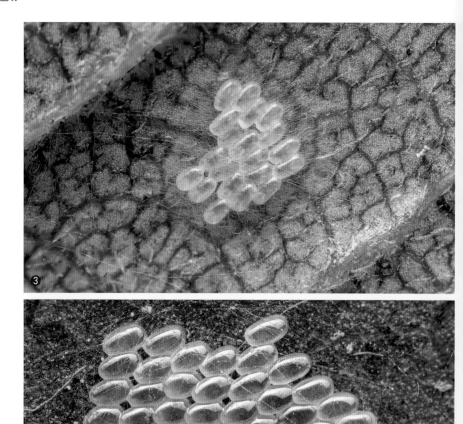

图 3　啮虫带小帐篷的卵

图 4　啮虫密集的卵

　　它们是啮虫，一个个迷你帐篷，是我见过的最小、最温馨的帐篷，这些小小的帐篷承载着几乎它们的全部。雌性啮虫产下卵后，吐丝，编织成薄薄的膜，覆盖在卵块上。雨水落下，雨滴会顺着帐篷滑落，不至于把卵浸在雨水中。有些雌性啮虫织的帐篷，丝线密集，任凭风吹雨打，卵安然无恙（图3）。有些雌性啮虫织的帐篷则较为简单，稀松，像拉几根丝线应付（图4）。好在，每一枚卵圆润光滑，涂上一层蜡质，啮虫母亲并不担心，它已经做好了第二道防护，即使第一道防护不够坚固，但第二道防护依然能让卵安全孵化。不同的雌性啮虫像不同性格的人，有的考虑非常周全，毫不留下任何的漏洞；有的大大咧咧，其实办事也是留有余地，并不

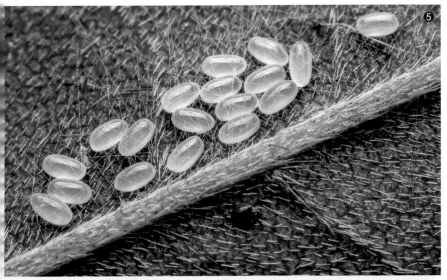

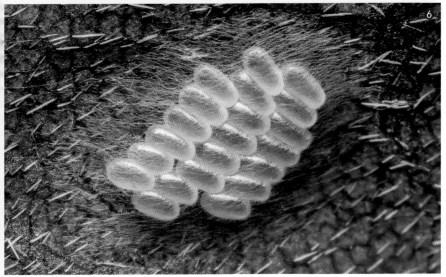

图 5　啮虫的敞开式帐篷

图 6　啮虫的封闭式摇篮

会因此造成不必要的损失。整体上看，我见过的雌性啮虫为卵编织的帐篷，分为两类，一类较为简单（图5），丝线稀稀疏疏，卵均裸露在外，是敞开式的帐篷，一类是封闭式的（图6），一层层丝线把卵全部覆盖，卵像安放在温暖的摇篮里。

　　一只、两只……至少十几只啮虫若虫在叶子上，在它们自己搭建的帐篷里，或窃窃私语，或悠闲散步，或静静休息。我想，它们应该是心情舒畅的，临水而居，风光无限，饿了，叶子是现成的美食，大可不必伤精费神，像人一样吃了上顿，就想着下一顿要吃什么。择一地居住，开门见山，凉风习习，水波潋滟，无凡俗琐事，是多少人的渴盼。

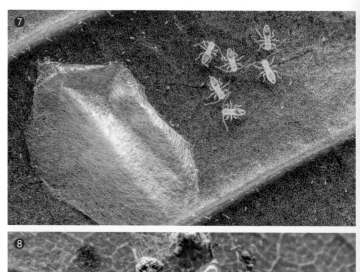

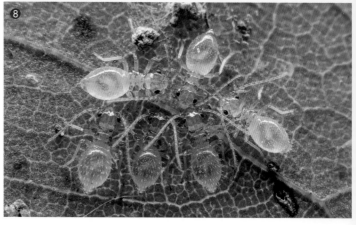

啮虫孵化后，它们会三五成群聚在一起（图7、图8），抱团取暖，抱团抵御天敌，待能自我防御，会慢慢地散去，各自独立生活，自我成长。它们会选择一片喜欢的树叶，或在叶面，或在叶背编织小小的帐篷。从啮虫若虫的帐篷来看，我想它们选定位置后，是先沿着一个方向拉几根丝线，然后，不同的方向交叉拉线固定，先拉出帐篷的框架，和我们人搭帐篷一样，先把帐篷杆子穿好，固定，再做更细致的装饰。当然，啮虫若虫和我们搭帐篷不一样。我们事先准备好的大块的帐篷布，拉上拉链即可，甚至，像伞一样的帐篷，撑开就成。啮虫若虫做好框架，继续用密密匝匝的丝线编织，一线一线，巧妙地粘连，形成了至少有八九个或者更多进出门道的帐篷（图9）。柔弱，且只有一至几毫米的啮虫若虫用数不清的

图 7　孵化啮虫的
若虫

图 8　聚集的啮虫
若虫

丝线编织的帐篷，是它的港湾。我想，它的内心极其强大，锲而不舍做一件事情，终究能成。

有的啮虫若虫，十分讲究，帐篷的门编织成了弧形，我想，啮虫若虫也是爱美的，要不然，它横竖几条线，对于居住也没什么影响，啮虫若虫是不是和我们人一样，把屋子装饰好了，长久地居住，才不会生厌。

啮虫若虫的帐篷与雌性啮虫产卵时的帐篷有所区别，卵固定之后，不需要活动，帐篷没有明显的开口，进出的通道。啮虫若虫的帐篷门较多，每一个方向都可以随意地进出（图10），这便于它们遇到危险时，可以从任意一个方向逃离。啮虫若虫需要活动，它的帐篷自然也更高，更宽敞。

有些帐篷，住着啮虫成虫（图11），成虫有了翅膀，会短距离飞翔，它们也许是在一个帐篷里住久了，换一片叶子，继续编织帐篷。有的成虫，就在叶上，不需要帐篷，想去哪去哪。

我是不是可以理解为，只要心里有小小的帐篷，迷你型的帐篷，到哪，都是家。

图9　啮虫若虫的小帐篷

图10　啮虫若虫的帐篷有多个"小门"

图11　啮虫成虫的帐篷比较简单

图 12　啮虫的成
虫与若虫

橘盲盾异蝽的"棉被"
JUMANGDUNYICHUN DE "MIANBEI"

　　"一年有冷热，久雨变成秋；冬晴如春暖，惊蛰有冬寒。"文山的冬天不寒冷，河流蜿蜒的地方，宽阔地带，只要有植被，定有相应的昆虫憩息。

　　选定一座桥附近进行探寻。这是城市的绿化带，小叶榕郁郁葱葱，常春藤沿着各种树木攀爬。通过观察发现，除了柳树、玉兰掉光了叶子，其他的，诸如棕榈、芭蕉、香樟、枇杷，绿意依然，三角梅和一些我叫不上名的花依旧肆意绽放。

　　安装好设备，天色渐渐暗了下来，华灯初上，倒映在河水里。桥上，车轮声、喇叭声，行人的嘈杂声，似乎渐渐远去，很快，沉浸在觅虫拍虫的世界，安静的，忘我的世界。

　　一对浅褐色的石蛾在一片草叶上交尾（图1），它们的双翅如屋脊一样，也类似一顶小小的帐篷。在屋里，帐篷里，它们享受着它们的爱。

图1　交尾的石蛾

　　另一片草叶上，有一只螽斯若虫（图2）。都说秋后的蚂蚱蹦跶不了几天，与蚂蚱同为直翅目的螽斯却还未长成。微距镜头下，螽斯若虫如用玻璃制作而成一般，质感温婉细腻，绿色的身体上点染些许黄色。这样的美，冬也是不忍冻的吧。

　　螽斯若虫前胸背板十分发达，如马鞍一样。人类使用的马鞍是不是受到螽斯、蝗虫等昆虫的启发制作而成的，我们不得而知。螽斯若虫的前足、中足为步行足，后足腿节膨大，为跳跃足，适合在草叶间跳跃、穿行。

　　螽斯若虫低着头，像是在清理。我轻轻转动草叶，从它的正面看清了，它在用宽大的咀嚼式口器清理左中足跗节（图3）。我见螽斯若虫前足上的刺晶莹剔透，想调整调焦筒倍率，来一张刺的特写，不想惊动到了螽斯若虫，瞬间，螽斯若虫跃入草丛，消失不见。

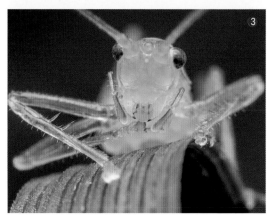

图2　螽斯若虫

图3　螽斯若虫头部特写

127

翻看枫杨叶子，多少有些意外，正面，似乎是风平浪静，背面却是生机勃勃，充满杀机。

一片枫杨叶子上，食蚜蝇幼虫在大吃大喝（图4），它生来不愁，孵化出来，面前即是吃不完的食物。它的妈妈太有预见，把它安放在蚜虫群里，它即可无忧无虑成长。同样的一片叶子，另一只食蚜蝇幼虫则在捕食粉虱若虫（图5），它同样过着饭来张口的生活。

来到一棵小叶榕前，我用头灯从下往上照射，小叶榕高七八米的样子，枝叶十分繁茂，徐徐向四周展开。整棵树如一把绿色的大伞，这伞，应该是许多昆虫成长的乐园吧。

小叶榕树脚有许多细小的枝条，椭圆形叶子油光闪亮，我蹲下来，准备细细翻寻。靠着小叶榕的一片草叶上，一只橘盲盾异蝽吸

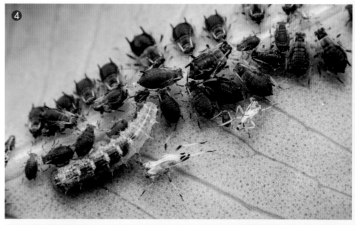

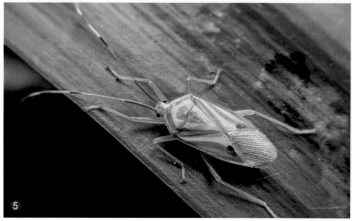

图4 食蚜蝇幼虫捕食蚜虫

图5 橘盲盾异蝽

引了我（图6）。它黄色的身体在绿色的草叶上异常显眼。细看它的背面，像一张个人定制的脸谱。脸面狭长，前胸背板与小盾片的中部，像是绘制时犹豫了一下，停笔，又一笔画下，慢慢收笔，继而用笔尖越画越细，细如针。半鞘翅脉两侧的黑色斑纹是脸颊上的点缀。我想，要是没了这两个黑色的斑纹，这脸谱或许会过于单调，甚至黯然失色。

橘盲盾异蝽六足细长，尤其是后足，看上去，一只后足的长度和它的背面的长度差不多一样。闭上眼睛，我仿佛看到舞台上，聚光灯下，橘盲盾异蝽六足站立，进行"脸谱"秀，亦真亦幻。

两只橘盲盾异蝽在草叶上交尾（图7），这是冬日最美好的时光。之后，雌性橘盲盾异蝽会产下卵，让它们的结晶继续生命的繁衍。

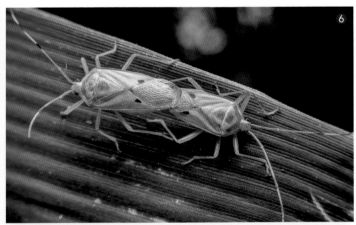

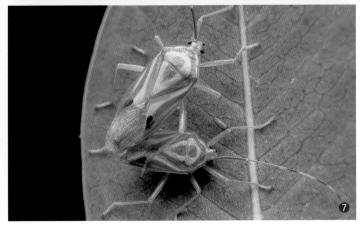

图6　橘盲盾异蝽交尾

图7　橘盲盾异蝽交尾

微距镜头下，我看清了，一种半透明黏糊状物质紧紧包裹着15枚卵（图8），淡红色的卵呈椭圆形。半透明黏糊状物质如棉被一般。我想，这样的安排，在冬日夜里，卵是不会被低温冻着的。

侧面看，卵的上部比下部稍小，这样的固定估计更稳当。每一枚卵的上部有三个呼吸精孔突，精孔突露在半透明黏糊状物质外面（图9），通过精孔突，卵与外界进行气体和水分的交换，以促进卵的发育。这有点类似人睡觉的时候，把头露在被子外面。半透明黏糊状物质覆盖，保护了卵，精孔突露在外面，又不至于把卵闷坏。这些卵的主人，真是考虑周到，呵护有加。

一个卵块旁，一只粉虱（或者蚧壳虫雄虫，更可能是粉虱）一动不动，看上去像是已经死了（图10），或许它是想去卵上捞到什么好处，结果被卵上半透明黏糊状物质黏住，几经挣扎，摆脱了束缚，却已体力不支，断送了性命。

几只孵化不久的若虫围挤在一块（图11），如果若虫的头部前面有一根棍子，这些若虫有几分像被人舔了又舔的棒棒糖，看上去，光滑油亮。

另一个卵块，两只若虫抱着空了的卵壳（图12），卵壳上的精

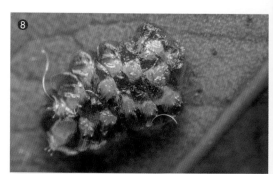

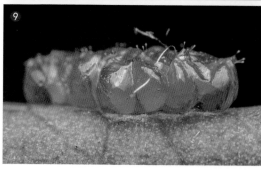

图8、图9、图10
橘盲盾异蝽的卵

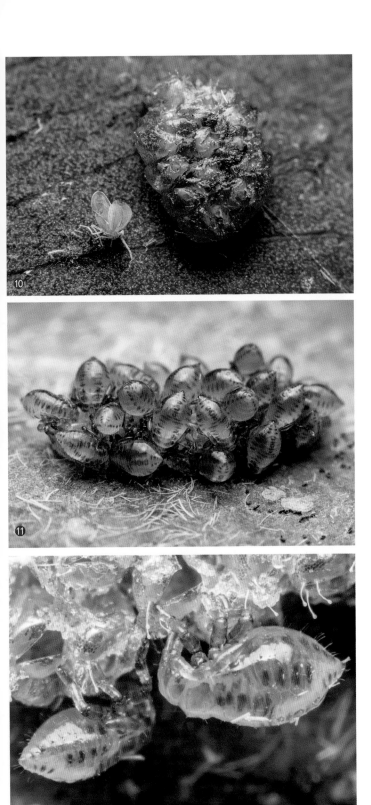

图 11 刚孵化的
橘盲盾异蝽若虫

图 12 橘盲盾异
蝽若虫特写

图 13　微小的橘盲
盾异蝽若虫

图 14　橘盲盾异蝽
成虫与若虫

孔突清晰可见，和之前见到的一模一样。半透明黏糊状物质似乎已经干了。另一侧，有一只蝽若虫，它的旁边有一个空壳，我想，它已经经过了一次蜕皮，是二龄若虫。蝽若虫的触角和足细长（图13），这让我想到橘盲盾异蝽，莫非这些卵和若虫真是橘盲盾异蝽的。

随着时间推移，虫卵发育，待若虫孵化，半透明黏糊状物质慢慢变干，失去黏性，便于若虫出来。若虫聚在一起，则是吸食它们的妈妈分泌的半透明黏糊状物质，化作第一次蜕皮的能量。

继续翻寻，看到一只橘盲盾异蝽带着几只若虫，像是玩耍，也像是橘盲盾异蝽保护着若虫（图14），若虫身体变黑，但它的体貌和先前看到的蜕过皮的若虫一样。至此，我确定，小叶榕上拍到的卵都是橘盲盾异蝽的。

雌性橘盲盾异蝽产卵的时候，会分泌半透明黏糊状物质进行保护，若虫孵化后，它又寸步不离，用身体当"棉被"，当"盾牌"，守护、呵护。

雌性橘盲盾异蝽的行为，让人肃然起敬。

半黄绿弄蝶幼虫的精致小屋
BANHUANGLVNONGDIE YOUCHONG DE JINGZHI XIAOWU

　　十月，丰收季。大克底水塘堤坝下的稻田已经收割了几块，有些谷把晾在稻茬上。牛车、三轮车，人们匆匆走向山里，去收玉米、稻谷、辣椒。在朵朵白云的映衬下，大地祥和，村庄富有活力。

　　角蝉在悬钩子枝干上（图1），皮糙肉厚的，它已经老了，像一个人到了暮年，安静，容易陷入沉思。它慢慢爬到枯叶柄上，与叶柄融为一体。枯叶，老了的虫，一阵短暂的悲凉，虫生短暂，人生一样短暂。想想自己已是四十多岁的人，一事无成，白白虚度了许多光阴，有些黯然神伤。

图1　低调的角蝉

图2　丽蛛抱"蛋"

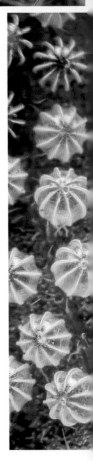

　　悬钩子叶子背面一只球蛛科丽蛛属的蜘蛛（图2），一下子平复了我的心绪，一种向上的感觉。这只蜘蛛在护着它的卵囊，它是一位称职的母亲，它会等着它的宝宝出生，并且会做长久的陪伴。这只蜘蛛整体为通透的绿色，腹部黑黄写意，其间十余个白色小点，像是谁的妙手，不经意间，描绘出一幅女孩轻舞图。她头上高高扎起的头发，轻盈的舞姿，显得活泼，富有生气。

冷水花叶子上出现了有意思的一幕，上一次发现的蛱蝶卵已由黄色变为浅绿色，有些绿中带有更深的紫，叶脉上有一只很小的蜗牛（图3），绿色的外壳和叶子相近，它停在蛱蝶卵旁。不知道，它是要装成卵，还是它静静地守候着卵。

"我可以在你们这里借宿一晚吗？"

"可以，只要你对我们没有伤害。"

也许，这只小蜗牛太孤单，夜太长，昨晚到这儿借宿，睡得太香，太阳老高，还未醒。

图3 蜗牛与蛱蝶卵

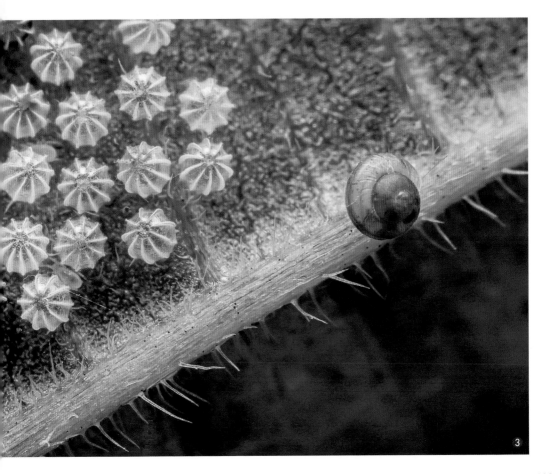

另一片冷水花叶子上，刚产不久的蛱蝶卵旁有一只小尺蠖（图4），小尺蠖颜色与蛱蝶卵有相似之处，绿中带点黄，带点红。

"我可以借过吗？那边有美味的食物。"小尺蠖停顿了一下，仿佛在询问蛱蝶卵。

收到回复，小尺蠖一拱一拱地，向着嫩叶前进，它爬上蛱蝶卵，越过蛱蝶卵。

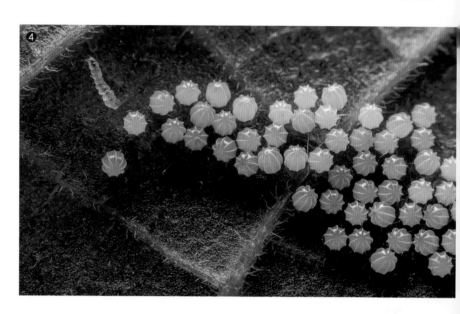

一片叶子在风中轻摇，接近叶柄的部分已经枯萎，甚至变黑，叶尖下的边缘两边分别被开了缺口，其余的叶子部分被缝合在了一起（图5）。这是什么虫子的家。

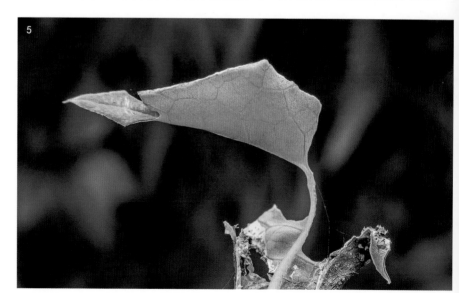

图4　尺蠖与蛱蝶卵

图5　虫子的家

我想走近，仔细看看，一只半黄绿弄蝶幼虫从开口处爬了出来（图6）。这片叶子是半黄绿弄蝶幼虫的家，它住在靠叶尖的部分，饿了，爬出来吃叶子中间部分。它很聪明，不吃叶柄，叶柄吃了，它的家就会从空中掉落。它顺着叶脉爬下，离开了这片叶子。半黄绿弄蝶幼虫的家，叶子边缘是用丝线缝合的，缝合的丝线很密集，交叉缝合，从缝合的技术看，像初学针线的人，"针脚"排列不够整齐（图7）。这只半黄绿弄蝶幼虫的屋子，共有四处这样的缝合，开口上方，叶子凸起的两个地方，靠近叶尖的地方。我想，这样的缝合，叶子不

易分开，房子更为牢固。有一个开口，缝合处不多，留有空隙，通风、排水性能好，住在这样精致的屋子里，听风、听其他虫鸣，又很少有天敌来袭，应该是舒适惬意的吧。

另一片叶子，一只半黄绿弄蝶幼虫正在建设它的小屋（图8）。这只幼虫身体黑色为主，身上大部分分节由一个椭圆和两个心形图案组成，浅蓝与黄、黑显得简洁明快。红色的头部正面有六个黑色图斑，最大的一个是标准的心形。这样的搭配，我想平时害怕"毛虫"的人，见了，也会觉得它有几分可爱吧。

半黄绿弄蝶幼虫的工程已经进行了

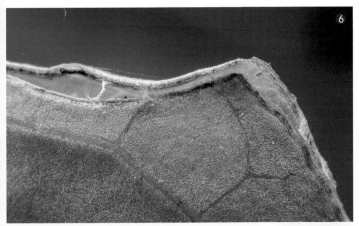

图6 被加工的叶子

图7 半黄绿弄蝶幼虫建设小屋

图8 半黄绿弄蝶幼虫加工叶片

一半，从现场看，它应是从靠叶尖部分叶子的三分之一处，从一边的叶缘切割，直至中间叶脉（图9），它这样切，可以保证叶脉能正常的供给，保证整片叶子不会枯萎，尤其是作为房屋的部分，可以保持鲜绿。就这样一项技术，要多少年的进化，才能巩固并传递下来。

接着，半黄绿弄蝶幼虫用丝线把切割的叶子粘拉起来。从切割这头粘拉，叶子宽大，较为费力。它可能是从叶尖下来一些开始粘拉，以叶脉为中线，用一根丝把两边叶子连起来。一根丝无法拉动叶子，它反复吐织丝线，形成丝柱，它认为，已相对固定，再去切割部分，粘拉一根丝柱，与第一根丝柱相对称。

累了，它休息片刻，爬到切割线与叶脉处，像是在检查它的工作情况，也像是呼吸新鲜空气，积攒力量。

图9　半黄绿弄蝶幼虫的丝具有黏合性

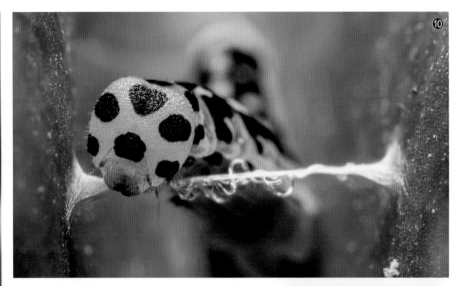

　　通过微距镜头，可以看到半黄绿弄蝶幼虫丝柱里有的丝线已经弯曲，而有的很直（图10）。它是先把两边叶子拉住，然后慢慢收紧，如此反复，把叶子拉拢，形成屋子。为了有一个精致的家，半黄绿弄蝶不惜花费很多的时间和精力，相比之下，生活中好吃懒做者，会不会相形见绌。

　　半黄绿弄蝶幼虫爬到接近叶尖处，吐丝，拉紧（图11）。最后的工序是用交叉的丝线对叶缝缝合，至此，精致小屋建设完成。

　　随着身体的长大，叶柄处的叶子被食用完，半黄绿弄蝶幼虫又会去选择更大的叶子，制作新的房子，直到化蛹成蝶。

图 10　半黄绿弄蝶幼虫吐丝

图 11　半黄绿弄蝶幼虫的小屋快完工了

胡蜂"帐里"梦醒时
HUFENG "ZHANGLI" MENGXINGSHI

一月，大克底水塘下的地里，一片葱茏。青菜恣肆着绿，蒜们摇曳着小小的手臂，豌豆开着白色的花朵。要不是一早一晚冷空气来袭，暖阳下，还以为真正进入了春天。

"春江水暖鸭先知"，除了鸭，很多植物，很多昆虫也是先知的吧。它们冒着严寒，以各自的方式，奔向春天。

同一株芥菜，植株的上部开着细小的花，植株的下部结出果实。纤细的茎秆顶着一个心形的瘪的果实，微风吹拂，它们欢快摇动。越往上，果实越小，越嫩，花也越多。远处，有几只菜粉蝶飞舞。"春风只在园西畔，荠菜花繁蝴蝶乱"，荠菜花繁，但还不到蝴蝶很多的时节，那几只菜粉蝶是刚刚羽化不久，还是它们原本躲藏在某个角落，芥菜花开，它们嗅到了花的香。

我向来喜欢拍昆虫的卵，像高楼、酒瓶、灯盏，各式各样。最重要的是卵孕育着生命，蕴含着希望和憧憬。我知道菜粉蝶的卵像瓶子（图1），约1毫米。雌蝶通常把卵散产在菜叶上，刚产的时候，卵为淡黄色，慢慢变为橙黄色。卵的表面有许多纵横隆起的纹理，这些纹理相互交叉，形成一个个小网格。这样的瓶子，如果把它用在建筑上，在四四方方的群落里，我想一定会是别具一格的吧。

图1 像瓶子的卵

　　我仔细察看每一片菜叶子，没有找到卵，但我找到了菜粉蝶的幼虫和蛹。几只青绿色幼虫，有的在进食，有的在栖息，它们的身体毛茸茸的，背中黄色的线条赋予了菜粉蝶对称的美（图2）。我想，大克底的村民是崇尚绿色，爱护自然的，否则，它们在菜叶上喷洒农药，这些青嫩的幼虫必死无疑。蛹挂在叶子正面（图3），幼虫很是聪明，它选择的是菜叶中脉，中脉粗大，挂在上面即使大一点的风，也不会把它甩出去。从现场可以看出，变为蛹之前，幼虫先是吐丝，织一层薄薄的垫子，把腹部的最末端用丝线固定，然后再吐一根丝从胸部靠下一点的位置把自己固定（图4）。幼虫固定一端是较为方便的，但是，要把自己扣住，吊起来，它是怎么做到的呢？难道它能360度旋转？彩菜粉蝶的蛹称为缢蛹，缢是勒死，吊死的意思，菜粉蝶的缢却是新生，它变化为蛹，在垫子上美美地睡上一觉，身体就发生了奇妙的变化。看着一畦畦菜地，我仿佛看到三月"千朵万朵压枝低，留连戏蝶时时舞"的景象。

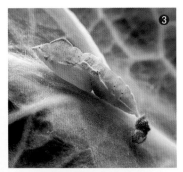

图2　毛茸茸的幼虫

图3　菜粉蝶的蛹

图4　固定位置的蛹

145

路边，有几棵苦天茄，绿色的、黄色的圆形浆果像一个个小灯笼，煞是好看。绿色的又像迷你型西瓜。看到它们，小时候冒着被苦天茄锋利的尖刺刺痛的危险，也要去摘果实用来当作炮弹和小伙伴玩耍的情景浮现在眼前。我随手摘了一个，打开，红色的种子吸引了我（图5），圆形中间有些凸起的种子像扇贝。打开绿色的果实，里面的种子是白色的。据说，成熟后自行脱落的种子是淡黄色的。由白到红，再到黄，苦天茄种子的变化像人的成长，懵懵懂懂的少年到激情四射的青年，再到成熟稳重的中年。每一粒种子的一生和人的一生多么的相似。

一块坡地，小米椒泛着绿，它们没有落光叶子，黄色的小米椒挂在枝头，农人秋天摘的时候，也许它们没有长成，那时候，只是花朵。不曾想，经过一个寒冬，它们像是突然就窜了出来，有些得意，有些张扬。我随手剥开一个，在微距镜头下，我看清小米椒种子的模样，像扇贝（图6），像薄饼（图7），光滑透亮，像要流出油来。

坡地下是松树林，钻入林中，不一会儿，就发现自然倒地的树木。树皮包裹完整的，多半是倒塌不久，坚硬，树皮稀少；有木屑撒一地的，多半有白

图5　红色的种子

图6　像扇贝的种子

图7　像薄饼的种子

蚁、蜘蛛、盲蛛等；树木潮湿腐朽，轻轻用力，就能打开，甚至散架的，除了白蚁之类，多半会有蜈蚣，一些蟑和蜂。蜈蚣一直喜欢阴暗潮湿的地方，而蟑和蜂等则是为了避寒，躲过寒冷侵袭而选择容易钻入的腐朽之木，冬眠，等待春天的到来。

我用起子轻轻挑了挑潮湿的朽木，朽木显出一个洞来，黑乎乎的洞，似乎没有什么昆虫。准备离开，却有一只棕色触角缓缓伸到洞口，是什么虫子呢？是我挑开朽木惊扰了它的梦，还是流动的有些暖的空气，让它醒了过来。我准备拍摄，触角却慢慢摇动，像探测仪一样，探测感知外面的世界。随即，我看到了它的头部，这是一只胡蜂（图8），它头部的黄色很显眼，这是警戒色，加上它翕动的发达的大颚，让人不寒而栗。

小时候，几个小伙伴看见一窝胡蜂挂在树上，找来石头使劲往树上扔，想把胡蜂窝打下来。惊扰到胡蜂，胡蜂追了过来，大家慌忙逃窜，有的趴在地上一动不动，有的快速奔跑，跑得最慢的一个，被胡蜂毒刺蛰到，疼得受不了，大哭大叫，让我们其余的都感到是锥心的痛。不多时，被蛰的小伙伴手上起了一个大包。回到家，自然，全部受到家长的训斥。

图8 探出脑袋的胡蜂

好了伤疤忘了痛，遇到较小的胡蜂巢，几个小伙伴又约着夜黑风高的夜晚去把蜂巢统（移动）回家，把蜂巢固定在后院里。揉搓一些蒿草，包在离蜂巢不远的枝干上，小心翼翼地割断枝干，抬着蜂巢轻手轻脚地回家。想着，把胡蜂养繁茂了，放一把火，把胡蜂成虫烧死或是熏飞，就可以取下蜂巢把幼虫炒了吃。也许是固定的位置不对，小时候我参与统回的蜂巢，蜂始终没有繁茂，它们早早弃巢而去。

现在，面对一只冬眠初醒的胡蜂，我却心惊肉跳。单独的一只，它应该不会攻击人吧，一面安慰自己，一面战战兢兢把镜头对准它。

这应该是一只蜂王，冬天，气温下降，完成交尾的蜂王会寻找一个避风的地方，比如石缝、墙缝、树缝、树洞越冬，其他的胡蜂会全部死亡。蜂王不吃不喝进行冬眠，等到春天，天气回暖，蜂王醒来，它会选择避风向阳且隐蔽的地方，寻找木质纤维筑巢，然后产卵养育第一代蜂，待这些蜂长成，蜂王不再外出寻找筑巢和材料和食物，专于产卵。

这只蜂王头部的绒毛较长（图9），也许长久地冬眠，不运动，不清洗，导致像长久不理发的人，毛发蓬松。它扶着洞沿，左右探视，探视了一会儿，爬了出来。它轮换着用左右前足清理一对膝状触角，像刚起床的人要洗去慵懒和倦意。清理罢，蜂王翕动大颚，从侧面，我看到胡蜂的腹部一鼓一瘪，和人

图 9　胡蜂头部特写

图 10　结束冬眠的胡蜂

图 11　有毒的螫针

呼吸时腹部的变化一样（图10）。胡蜂腹部的末端内隐藏着退化的输卵管，也就是有毒的蜂针，也叫螫针（图11），螫针上连毒囊，分泌毒液，毒力很强。在故乡西蚌克村，有"三个漆里油（方言）盯死一头老母牛"之说。胡蜂的毒素可引起人的肝、肾等脏器功能衰竭，特别是蜇到人血管上会有生命危险，而且胡蜂毒刺上无毒腺盖，可以多次袭击。雄蜂的腹部有7节，比雌蜂多1节，雄蜂没有螫针，蜇人的是雌蜂。可是，遇见胡蜂，哪里还能镇定自若地来分辨，逃为上策。

蜂王活动活动筋骨，在新鲜空气的作用下，彻底醒了，它展翅起飞，消失在林中。我庆幸，它没有对我发动攻击，我慢慢地平复心境。

姬蜂的"冷藏室"
JIFENG DE "LENGCANGSHI"

清代萧抡谓"一日不读书，胸臆无佳想。一月不读书，耳目失清爽。"于我，"一周不拍虫，魂不守舍坐不宁。一月不拍虫，茶不思来饭不香。"说是虫迷、虫痴也不为过。

一月，风中还带着寒意，迫不及待地带上设备向小舍克进发。

水塘堤坝下面有一块菜地，生机勃勃，地边有几棵老树桩，在菜的映衬下，显得异常苍老，忍不住，多看它们几眼。

一棵老树桩，靠近水的部分有一个福寿螺卵块，在灰色树桩的映衬下，福寿螺红色的卵十分显眼。我向来喜欢用微距镜头看微观世界，调整倍率，才发现福寿螺的卵上有一只雌性摇蚊。雌性摇蚊的触角为丝状，雄性摇蚊的触角为环毛状，如两把毛茸茸的刷子。摇蚊看上去纤细弱小，我想，微微的风应该就能把它吹得不知去向。

这只摇蚊，体色鲜艳，腹部上长条的黑斑与红色斑块搭配，加上薄薄的双翅，它像是穿着时尚的裙子（图1）。在福寿螺卵的衬托下，有些楚楚动人。

摇蚊头部小，口器退化，有趋光性，不会传播疾病。蚊子头部好似半球，有刺吸式口器，雌蚊吸食动物的血液，没有趋光性，喜欢在黑暗的角落，会传播多种疾病。与蚊子对比，摇蚊确实可爱。

图1　雌性摇蚊

穿过菜地，进入林间，高大的树木掩映，低矮的灌木并不茂密，一条小路弯弯曲曲延伸，是觅虫的好地方。

随手翻看几片树叶，惊喜不断。昆虫的世界，一直充满生机，充满活力。

一只锤角细蜂在走"钢丝"(图2)，它六足细长，在叶子背面的蛛丝上行动自如。我怀疑，锤角细蜂的足上有特别装置，不怕蛛丝上的黏性，或者说，黏性对它丝毫不起作用。也或者，锤角细蜂能识别出哪些蛛丝有黏性，哪些没有，它专挑没有黏性的行走。有机会，就把蜘蛛麻醉，产卵寄生。当然，这些都是我的想象、猜测，锤角细蜂实在太小，我无法拍到它足的跗节，看清楚具体有什么特别之处，我也没有亲眼见到锤角细蜂寄生蜘蛛的情景。

图2　锤角细蜂

锤角细蜂触角细长，看上去和体长差不多，身体的黑，显示出它膜翅的透亮。微风轻吹，它的膜翅被轻轻吹起，腹部整个展露出来（图3），细长的腹柄与腹部连接，像一支蘸满墨汁的毛笔，随时准备去绘就它的图案，或是它的线条，它的天书。

图3 走"钢丝"的锤角细蜂

叶子背面，有好多啮虫卵，啮虫卵色彩艳丽，有许多类似正五边形的纹理图案（图4）。每一个卵块，啮虫妈妈显然是经过精心布置，做好防护，许多的丝线缠绕，如金丝软甲一般，按理说，这样的防护无懈可击。大自然一物降一物，考虑再周全，也总有天敌能闯入它的"迷魂阵"，再杀个"鸡犬不宁"。

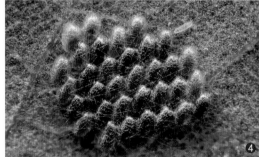

食蚜瘿蚊幼虫穿越"屏障"，取食啮虫卵（图5），一大一小，各取所需。

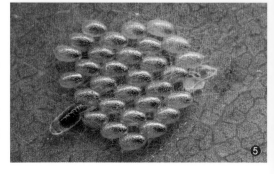

图4 啮虫卵

图5 准备取食啮虫卵的食蚜瘿蚊幼虫

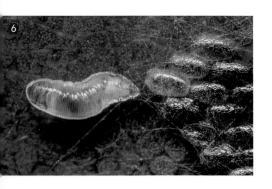

图 6　食蚜瘿蚊幼虫特写

图 7　一动不动的姬蜂

食蚜瘿蚊幼虫身体为淡红色，蛆一样，无足，前端尖，后端有些盾圆。右侧的食蚜瘿蚊幼虫实在是太小了，看上去没有一枚啮虫卵的三分之一大，一枚啮虫卵不足1毫米，这只食蚜瘿蚊幼虫充其量0.3毫米，它的旁边是两枚啮虫卵的空壳，难不成是它的杰作。我想，要真是这样，它一定是在这里很长一段时间，孵化后，一点点取食，长成现在的模样（图6）。大胆推算，食蚜瘿蚊幼虫阶段至少要取食二十多枚啮虫卵。面对庞然大物，食蚜瘿蚊幼虫有足够的耐心，当然，食蚜瘿蚊幼虫也很机智，抓住时机，选择毫无抵抗的卵，要是啮虫卵孵化了，食蚜瘿蚊幼虫该没有办法应对。

一棵老树歪歪斜斜，树的上部已经腐朽，用手一摇，拦腰截断。靠近地面的部分有一块微微翘起的树皮，我缓缓掰开，想看看里面有什么虫子在冬眠。

一只姬蜂呆着，一动不动（图7），它的头部、胸背板为红色，翅膀红中带黄，翅的末端为黑色，翅膀上有许多水珠，也许，姬蜂躲在潮湿的树桩里，是为了避免冬眠时水汽蒸发过多导致死亡吧。

姬蜂的六足颜色与身体相似，两只后足跗节部分为黑色，这样的搭配，使得整只姬蜂看上去不那么单调，黑色，成了点睛之笔。

一棵橘子树吸引了我的注意，我知道，橘子

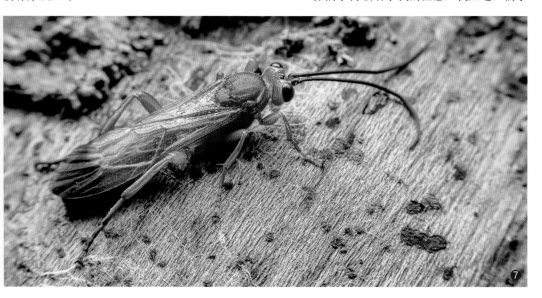

树常常是柑橘凤蝶的寄主，有的柑橘凤蝶老熟幼虫化蛹后会以蛹的方式越冬，春天羽化，交尾，继续繁衍。我仔细查看叶片、枝干。

一根细小的枝干，一只深沟姬蜂威武地站在柑橘凤蝶黄绿色的蛹上（图8）。我想，这是深沟姬蜂在庆贺它的新生，在宣告它的胜利。经过了漫长的隐藏，甚至是蛰伏，终于羽化获得翅膀，自由，随后，可以尽情展翅飞翔。

深沟姬蜂，或许是因为背板中线两侧有明显的凹槽而得名，槽的外缘与背板间形成一个角突，腹部末端不尖。从整体上看，颜色与先前见到的姬蜂相似。

深沟姬蜂开始清洗它的身体，它先是把两只后足抬起（图9），尽可能向上伸直，接着，缓缓向后，划过翅膀（图10），两只后足又擦洗翅膀下面（图11），如此反复，直到它认为翅膀清洗干净。

翅膀于昆虫而言，具有重要的作用，通过飞行，可以扩大生活的范围，帮助找到理想的生活场所，找到食物，找到心仪的对象，也能通过振翅一飞，逃离遇到的危险。深沟姬蜂保持翅膀干净，这能使它轻装上阵，快速起飞。

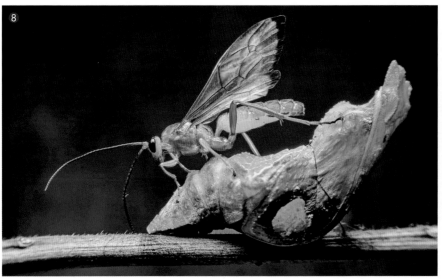

图8　深沟姬蜂

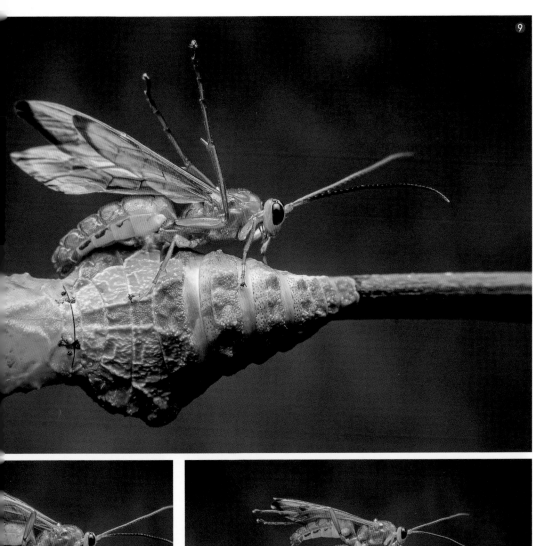

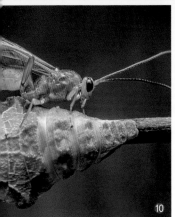

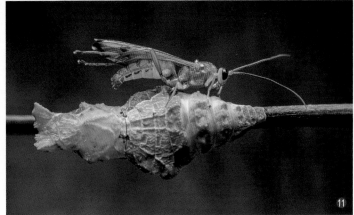

图 9　翘起后足

图 10　清洗膜翅

图 11　继续清洗
膜翅

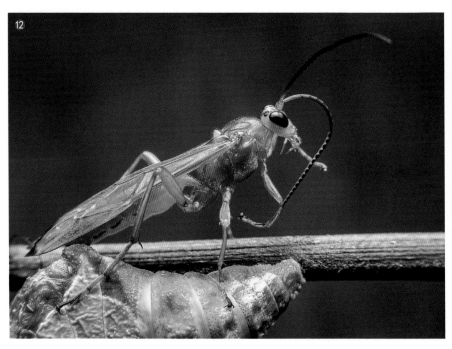

图 12　清洗触角

图 13　深沟姬蜂与寄主

深沟姬蜂清理好翅膀，开始清理它的丝状触角（图12）。它用两只前足清理，有时也用咀嚼式口器清理。触角是昆虫主要的感觉器官，触角上有味觉、嗅觉、触觉等多种感觉器，用于寻找食物、寻找配偶，探明有无障碍物。一旦触角受伤或是折断，昆虫的命运定是多舛。

深沟姬蜂和所有的姬蜂一样，幼虫都是寄生性的。姬蜂主要寄生鳞翅目，以及鞘翅目、双翅目、膜翅目、脉翅目等完全变态昆虫的幼虫和蛹。深沟姬蜂主要寄生大型的蛾类和蝶类，如天蛾科和凤蝶科。

看着深沟姬蜂羽化后在柑橘凤蝶蛹

上咬开的窟窿（图13），可以想象，深沟姬蜂雌性成虫凭借敏锐的嗅觉，找到柑橘凤蝶老熟幼虫，并产卵于柑橘凤蝶老熟幼虫体内，随着柑橘凤蝶老熟幼虫化蛹，深沟姬蜂幼虫在蛹内成长发育，化蛹、羽化出来，完成生命的延续。

深沟姬蜂这一寄生行为，无疑是充满智慧的，也体现了雌性深沟姬蜂对子女无微不至的关爱。柑橘凤蝶老熟幼虫、柑橘凤蝶蛹，像是雌性深沟姬蜂为子女准备的"冷藏室"，充足新鲜的食物，可以让深沟姬蜂无忧无虑地成长。

深沟姬蜂幼虫也深谙"冷藏室"使用之道，不能食用、破坏柑橘凤蝶老熟

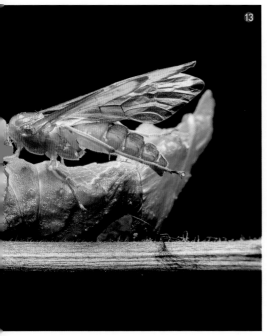
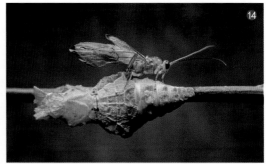

图 14　从蛹中爬出的深沟姬蜂

图 15　蛹上留下的大窟窿

幼虫的关键肌体，以免影响柑橘凤蝶老熟幼虫顺利化蛹，或者死去，如果柑橘凤蝶老熟幼虫死去，深沟姬蜂幼虫只能成为陪葬品。深沟姬蜂幼虫绝不会做赔本的买卖，停滞生命。除非柑橘凤蝶老熟幼虫受到其他天敌的破坏。

柑橘凤蝶老熟幼虫化蛹，蛹既是深沟姬蜂幼虫食物保鲜的冷藏室，也是越冬的温暖房。食物充足，房屋温暖，吃住无忧，深沟姬蜂幼虫发育顺利羽化，选择一个合适的时机，咬破蛹，获得自由，获得新生。

其实，寄生蜂之所以能让寄主长时间保鲜，主要是因为其毒液中含有具超常保鲜效果的蛋白酶（保鲜酶），这个要比人类通过化学药剂保鲜要高明、健康及环保得多。

深沟姬蜂咬破的柑橘凤蝶的蛹，从正面看，依然鲜活（图14），只是它再也不能完成蜕变，成为柑橘凤蝶在花间翩翩起舞。从背面看，柑橘凤蝶的蛹的窟窿周边颜色变黑（图15），不多时日，这蛹将彻底死去。

弱肉强食，昆虫与昆虫之间自有法则。

在深沟姬蜂面前，我只是觉得，我们冰箱的保鲜功能还不够好，保鲜时间还不够长久。

微距
下的
昆虫
世界

MICROCOSMOS OF
INSECTS

昆虫奇观

蠷螋的大力夹
QUSOU DE DALIJIA

虫鸣山更幽。夜晚，山间、田野、溪边，蝼蛄、蟋蟀、螽斯等昆虫的鸣叫声相互交织，有的音量大毫无变化，有的音量小但有规律的间隔，有的音量中等却节奏明快；有的柔情似水似深情的表白，有的委婉动听缠绵悱恻，有的高亢激昂像即将要进行一场奋勇的拼杀；有的悦耳动听，有的粗犷豪放，有的干净清脆；或如诉如泣，或亢奋有力，或柔中带刚。各种鸣叫声此起彼伏，像是一场盛大的交响，如果与之心境融合，品味其中的低沉慢吟，感受其中的激流奋进，会有一种从踌躇到释然到坚定的历程。

聆听了一会儿，我决定找找离我最近的声音，看能不能拍到它鸣唱的模样。

我战战兢兢，慢慢靠近，当我头灯的灯光照到蟋蟀，蟋蟀停止了鸣唱。我调整好相机，然后一动不动。双手有些酸了，准备放弃，这时，蟋蟀开始鸣唱。也许是因为蟋蟀觉得危险已经解除，也许它是禁不住远处蟋蟀的呼唤。

蟋蟀是利用翅膀发声，在蟋蟀右边的翅膀上，有一个像锉样的短刺，左边的翅膀上，长有像刀一样的硬棘。左右两翅一张一合，相互摩擦、震动（图1），便发出了动听的声音。能发声的，都是雄性蟋蟀。不同种类的蟋蟀，因"短刺"和"硬棘"接触的面积不同，倾斜的角度不同，摩擦发出的声音也不同。即使是同一种蟋蟀，面对不同的情形，它们也可以调整摩擦、震动，来表达不同的诉求，如求偶、警告、报警等。

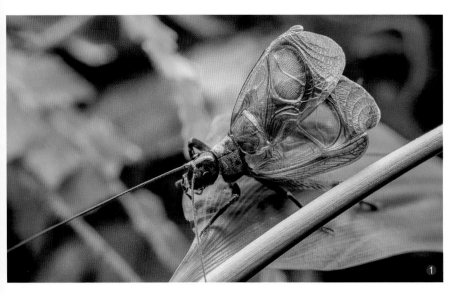

图1 振翅鸣叫的蟋蟀

从侧面看，蟋蟀鸣唱时，前翅立起呈45度角，翅顶和后缘部分向下，前缘部分沿横脉折向下，宛如音响一般（图2）。也许，摩擦震动的声音通过这音响的作用，才能扩得更大，传得更远吧。

拍了几张，不知道蟋蟀是好奇怎么晚上会有灯光闪烁还是彻底受到干扰，它又停止了鸣唱。它伏在叶子边缘，像是在打量（图3）。

当我关了灯，离开一会儿，又听到蟋蟀的鸣唱。慢慢走远，便分不清我拍的蟋蟀的鸣唱，它已融入夜的交响。

一边拍，我一边往水泥路上走，我想慢慢往村子里，往住的方向去。

恍惚间，我感觉像是踩到什么东西，却又没有听到破碎的声音，也没有痛苦的鸣叫，我有些疑惑。我移动脚步，蹲下身子，细看，一阵窃喜。

一只螳螂拖着一只蜜蜂在一个凹槽里，我庆幸它躲得快，或者，刚好它在凹槽里避险，才没有被我踩到，造成它的毁灭。

③

图2　蟋蟀用翅摩擦发音

图3　探头探脑的蟋蟀

②

160

蠼螋见我移开脚步，它迅速拖着蜜蜂爬出凹槽。这时，我看清楚了，蠼螋是用尾铗夹住蜜蜂拖着跑的。蜜蜂体型较为短粗，重量上，应该与蠼螋势均力敌，但蠼螋用尾铗夹住蜜蜂，拖着跑，却毫不吃力，可见蠼螋尾铗的力量不容小觑。

蠼螋跑的速度太快，以至于我按了许多次快门，也没能拍到它清晰的样子，更不用说拍清楚它用尾铗夹住蜜蜂的景象，所得的照片都有些模糊（图4）。突然觉得，我使用的60毫米微距镜头抓拍不行，对焦不够迅速。

看着蠼螋拖着蜜蜂急速前行，我有些疑惑，蠼螋是怎么捕获蜜蜂的。如果蜜蜂飞着，我想蠼螋不可能展翅去把它抓住，毕竟，从体型上看，蠼螋不算彪悍。也许蜜蜂是寿终正寝，恰好被觅食的蠼螋遇见，蠼螋就用尾铗夹住蜜蜂，往住的地方拖移。

也许是拖得太久，蠼螋需要补充一些体力，它停了下来，用咀嚼式口器嚼食蜜蜂的腹部（图5）。这只蠼螋主打黑色，腹部第七节和触角主要为红褐色，六足主要为黄褐色。蠼螋的尾铗基部有些靠近且较为光滑、较直，这是一只雌性蠼螋。与雌性蠼螋相比，雄性蠼螋的尾铗基部分开较宽，呈弧形，较雌性的更弯曲，结构也更复杂，内缘常有刺突（图6）。雄性蠼螋尾铗的形状和刺突，除了在捕食方面能发挥重要作用外，在求爱的过程中，用于同性之间的争斗，获胜者往往得到雌性蠼螋的青睐。

图4　难得一见的蠼螋攻击

图5　蠼螋取食

图6　雄蠼螋

不管是雌性蠼螋，还是雄性蠼螋，尾铗都是有力的防御武器，受到惊吓时，它们常常会举起腹部，张开尾铗，以示震慑（图7）。

这只蠼螋，是要把食物拖进巢穴，喂养它的孩子吗？

雌性蠼螋是很有爱心的，产下卵后，会精心看护卵（图8），及时把卵清理干净，避免卵受到危害和被捕食。卵孵化后，雌性蠼螋会悉心照料若虫，找来食物喂养，甚至会吐出一些自己取食的食物给若虫。这样的爱是多么的慷慨。

蠼螋又称为耳夹子虫，除经常清洗卵保持卵的清洁外，遇到危险还会及时搬走（咬起走或背起走）卵，不像很多其他昆虫一样只要产了卵就完全不管。卵孵化后，雌性蠼螋会一把屎一把尿地照顾小蠼螋到其可独立生活，因此，雌性蠼螋也被称为昆虫中的模范妈妈。

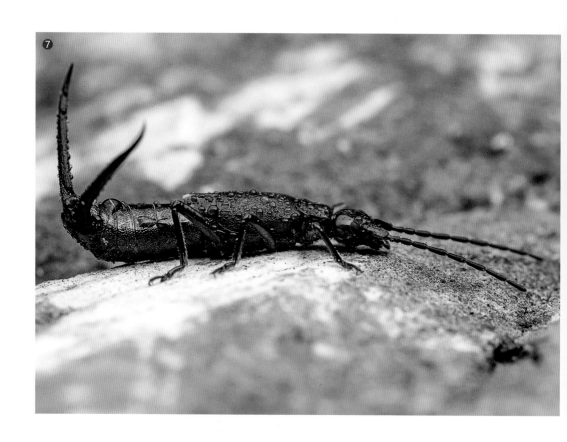

图7　蠼螋张开尾铗

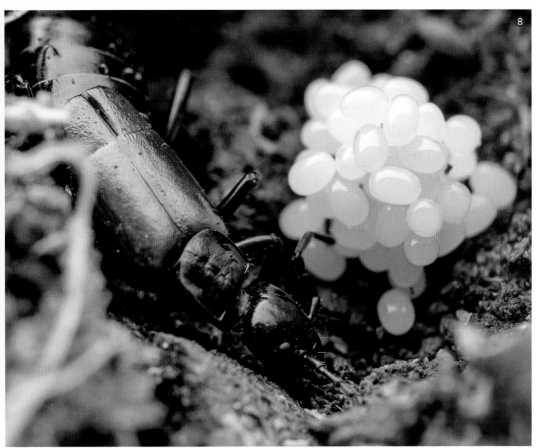

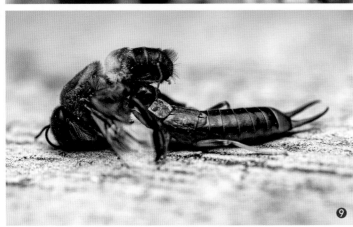

　　蠼螋吃得津津有味，它把蜜蜂腹部顶了起来（图9）。吃饱，蠼螋又用尾铗夹着蜜蜂并拖着疾速向前。

图8　蠼螋的护卵行为

图9　吃得津津有味的蠼螋

蓟马"摆尾"
JIMA "BAI WEI"

曾经写过一首题为《诸葛山前听风雨》的小诗：

背靠诸葛山 / 惬意缓缓上升 /

心底的虔诚 神明 / 久远的传说 /

木牛流马 / 沙场点兵 /

尘土飞扬 / 刀光剑影 /

历史云烟 /

化作苍苍草木 /

化作波澜不惊 /

一弯清泉 /

多少星月沉浮其间 /

多少霞光又消失不见 /

岁月垒起的坟墓 /

高高低低 /

多年后又将与山林融化为一体 /

又有多少人记住它的前世 /

只有青山 / 葱茏依旧 /

几度夕阳无限风光 /

只有一个身影 /

继续留给 /

无数仰望的眼睛 /

诗中，我对诸葛山的环境进行了描绘：满山青葱，山下有一弯清泉。这样的环境必定有许多的昆虫。

时值三月，阳光和煦，燕语呢喃，我驱车前往。

山边，一条三面沟水流汩汩，各种树木争相吐翠，各种花争奇斗艳，蜂蝶飞舞，欣欣向荣。

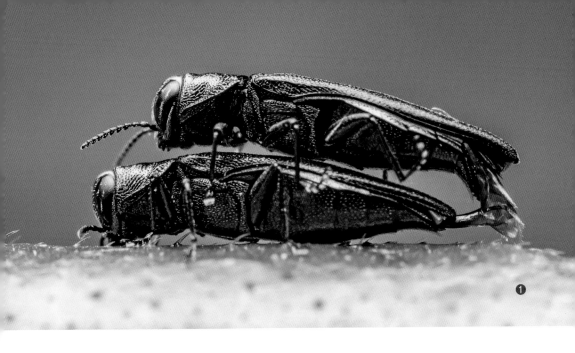

①

　　一对铜绿色的吉丁虫肆无忌惮，在毫无遮掩的叶片上表达浓浓的爱意（图1）。吉丁虫是鞘翅目吉丁科昆虫，大多色彩艳丽，常有金属光泽，触角多为锯齿状。这一对吉丁虫，雄性用前足、中足抱住雌性，后足微微翘起。

　　一对黄褐色的趾铁甲则相对低调，借助树叶掩映。只是为了方便拍摄，我轻轻把遮掩的叶子拉开，它们太投入，浑然不知（图2）。趾铁甲，虫如齐名，雌性低低地趴着，如铁甲一般。"底盘"低，鞘翅翅缘有一排黑色的刺，鞘翅上有或钝或尖利的黑色的刺，这样的装扮，天敌见了，或许也是毫无办法的吧。雄性六足抱握着雌性，它不怕刺么。这是不是就是昆虫爱情的力量。

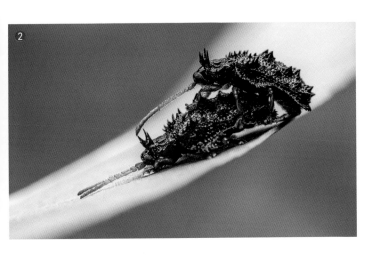

②

图1　一对铜绿色的吉丁虫

图2　一对黄褐色的趾铁甲

三面沟边，有一处相对宽阔平整的地方，阳光透过树的缝隙照射下来，一只雄性六斑曲缘蜻停在一段小树枝上（图3）。阳光正好，它是来晒太阳的么？

六斑曲缘蜻体型相对较小，体长约25毫米，翅膀透明，靠近翅缘的部分有黑色斑纹，有四个白色的翅痣。它的蓝灰色的腹部像是涂抹了一层淡淡的粉霜，腹部看上去有些像钢笔的笔胆，忍不住想去捏一捏，找找拿着笔胆吸墨水的感觉。

蜻蜓复眼发达，接近，它瞬间起飞。好在很多蜻蜓都有一个习惯，只要它觉得没有危险，又会继续降落到原来停歇的位置。如此反复几次，才拍清了它的模样。

图 3　六斑曲缘蜻雄虫

三面沟附近有许多的爬藤榕，有的攀着枝干而上，有的则匍匐在岩石上，向下。也许，没有主见的人就是像爬藤榕一样的吧，向上或是向下，不是跟随自己内心的想法，而是取决于依附的对象。

爬藤榕椭圆状披针形绿色叶片，先端渐尖，基部圆形，一片片倒影在流动的水里，与一些枝干重叠，像是微型景观，流动的画意。

随意翻看爬藤榕叶片背面，发现一只黑色的蓟马（图4），它的样子，像是在呵护还未孵化的卵。蓟马的卵呈长形，与子弹头有几分相似，绿中泛红。几枚卵看上去已经空了，若虫不知去向，多数卵还未孵化，不知道它们有没有体会到蓟马妈妈的艰辛，迟迟不肯出来。

一片爬藤榕叶子背面，四十多枚蓟马卵任意摆放（图5），没有蓟马妈妈的看护。有几枚卵像是被压瘪了，也许这是蓟马天敌造成的吧，为了保护这些卵，蓟马妈妈已经失去了生命，它们能不能顺利孵化，则是听天由命。

另一片叶子背面却是一派繁荣的景象，一只蓟马带着二十多只若虫（图6），多数若虫已经长出翅芽，不用多久，它们蜕变，即可

图 4　黑色的蓟马

图 5　蓟马的卵

图 6　群聚的蓟马

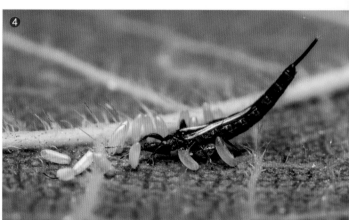

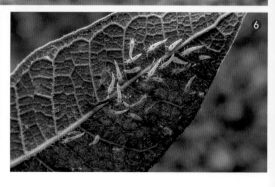

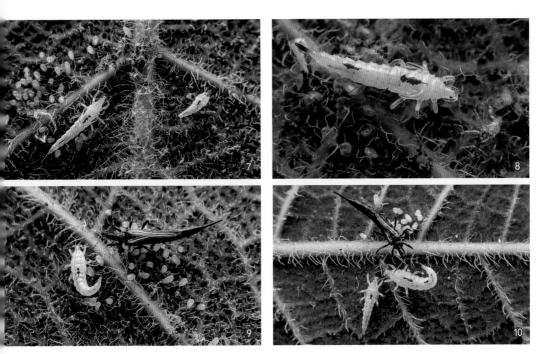

变为成虫。或许，昆虫的幸福和人一样，我陪你慢慢长大，你陪我慢慢变老。

蓟马为昆虫纲缨翅目的统称，通常微小、细长而略扁，一般只有几毫米，触角有念珠状、线状或者棒状，口器为锉吸式，锥形，前后翅均狭长，边缘密生长缨毛。缨常常指用作装饰的穗子、绳子，蓟马翅上的缨，我是不是可以理解为就是它们特有的装饰。

蓟马若虫腹背上有的会有红色的斑纹（图7），像是经过精心的点染。有的斑纹如一个戴着帽子单腿舞蹈的演员一般，栩栩如生（图8）。我想，爱美之心虫虫皆有吧。

一只蓟马成虫在它的卵旁走走停停，我想，它是在对卵进行无微不至的照顾，它期待着它们早日孵化、出生。在卵的另一侧有一只蓟马若虫，它原是一动不动，蓟马成虫走近，它迅速摆动它的腹部，腹部第九节如针头一般，像是警告——别过来，我有神龙摆尾（图9）。蓟马成虫似乎收到了警告，它停了下来。

我不知道，这样的警告是不是只是虚张声势，没有实质性的内容。我继续寻找和观察，成虫接近若虫，若虫就会摆动腹部第九节（图10），若是几只若虫在一块，没见谁摆动腹部第九节（图11），

图7　蓟马若虫

图8　蓟马若虫背面的红斑十分醒目

图9　蓟马若虫的摆尾警告

图10　蓟马若虫不让成虫接近

难道，若虫之间，它们彼此觉得是安全的。

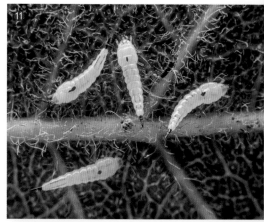

我也曾尝试观察，成虫与成虫之间，会不会"神龙摆尾"，耐心等待，却不见动静，谁也没有接近谁。

也许，若虫摆尾，这若虫和成虫不是一家子吧。如果是一家子，触到一起，也相安无事（图12）。

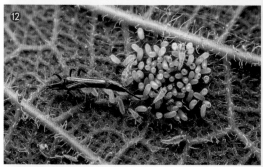

带着蓟马若虫摆尾的疑问，走向路坎下一片油菜地。很多菜花已经凋谢，偶有稀稀疏疏的几朵盛开。物以稀为贵，这样的少数，往往会有许多虫子争相前来。

花前站定，有苍蝇、有蜜蜂在飞，它们都不是我心仪的拍摄对象，一来，对苍蝇毫无好感，二来蜜蜂太过常见，不知道如何去表现它的新奇。

图11　群聚的蓟马若虫

图12　蓟马成虫与卵

图13　闪耀金属光泽的大痣小蜂

不一会儿，有一个小东西，倏然从眼前飞过，像是闪着金属光泽，这使我眼前一亮。

它停在花瓣上，并很快钻进四片花瓣围着花蕊形成的花房里，腹部、翅膀、长长的产卵器露在花房外，一副欲说还休的模样。

不多时，小东西钻了出来，我看清了，这是大痣小蜂，它用足清理它身上的花粉（图13、图14），清理完毕，大痣小蜂又像一道小小的闪电，飞驰向另外的花朵。

我在原地，脑子里"蓟马摆尾"的问题，依旧在回旋。

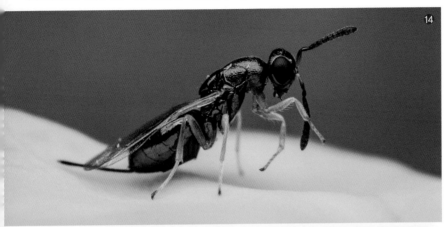

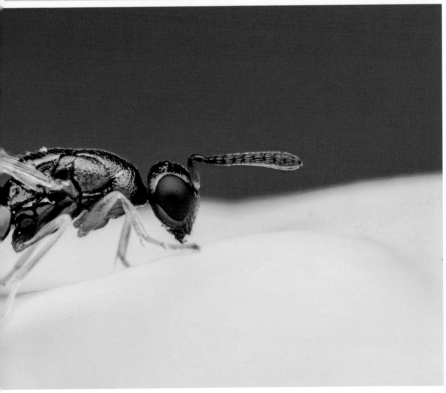

图14　清理花粉的大痣小蜂

瘤叶甲的拉链
LIUYEJIA DE LALIAN

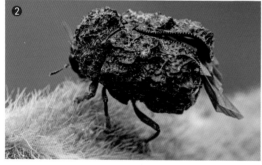

图1　像粪便的
瘤叶甲

图2　展开鞘翅
的瘤叶甲

晚饭后，雨停了，微微放晴，一个人驱车到几公里外的无名山拍虫。无名山在公路边，开车经常路过。地里的玉米与松林掀起的波涛，总引起我无限的遐想。松林下有各种小灌木，玉米地边也有芒草之类的植物繁茂生长，这样的环境，会不会有新的收获。

走近，才发现玉米地旁有一块荒地，也许搁置了些年份，荒地长满了悬钩子、黄泡、山莓、西番莲。低矮的苍耳、蒲公英、牛筋草也随处可见。带好装备，我决定从荒地开始找虫、拍虫。

一片悬钩子叶上，有一个比米粒大一点的东西，黑色，像极了鳞翅目幼虫的粪便，而且是干的，我用手指动了动，它却从叶子上滚了下来（图1）。我意识到这是虫子，滚落、假死，是许多虫子的逃生技能。我蹲下来，轻轻吹了吹虫子，又用细小的棍子动了动它，它却无动于衷。无奈，我又四处寻找，在另一棵悬钩子叶片上又发现了一只，蹑手蹑脚走近，对焦，拍摄。

拍了几张，冷风吹来，抬头才发现天空乌云密布，七月的雨说来就来，大颗大颗的雨点砸下来，瞬间，雨点变成千万条雨线。带着放大倍率不够、没有拍摄到满意照片的遗憾，背上相机往车里跑。

这究竟是一种什么虫子，我迫切地想知道，看清它的模样。

回到家，我把照片导入电脑放大。天，这虫子有拉链（图2）。交错的犬牙，咬合在一起。天然合成的拉链，不知经过多少年的进化，合得那

么完美。人类是从这种虫子身上得到启发吗？衣服，各种样式的包，装上拉链，不仅美观，而且安全、温暖、舒适，极大地方便了人们的生活。

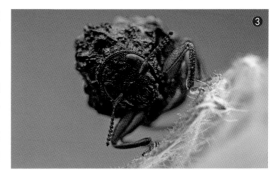

虫子胸背板和鞘翅凸起，像长了瘤一样。我初步判断，它是鞘翅目的虫子，前翅坚硬，没有翅脉。从侧面看，它的样子又像一头正在低头吃草的牦牛。不过，我还是喜欢它的拉链，暂且叫它"拉链虫"（图3）。

网上查询、发朋友圈，在微信和QQ昆虫群询问，得知，这是瘤叶甲。瘤叶甲属于鞘翅目叶甲科，成虫2毫米左右，身体上有大量的瘤突和隆脊，头深嵌于前胸内，细而短的触角可以藏在胸沟内。瘤叶甲受到惊吓，假死，头、触角、六足收起来，像鳞翅目粪便一样。瘤叶甲这样的拟态可谓惟妙惟肖，难怪，很难被发现（图4）。

图3　瘤叶甲面部特写

图4　嬉戏的瘤叶甲

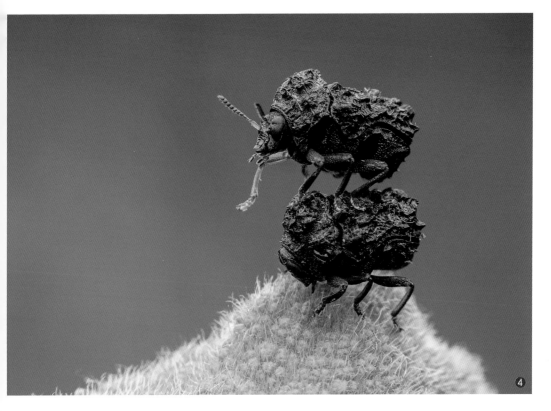

我深被瘤叶甲的拉链吸引，第二天下班，匆匆吃过晚饭，直奔无名山，盯着悬钩子叶子，一片一片寻找。

功夫不负有心人，找了十几片，我看到瘤叶甲在悠闲地漫步，我轻轻走近，调大倍率，对焦，按下快门，瘤叶甲的拉链清晰可见。拉链是由一对鞘翅形成的中缝锯齿交错合并而成，每一个鞘翅有三十多个锯齿（图5），当鞘翅并拢，锯齿咬合，形成拉链。

也许是闪光灯的光打扰到了瘤叶甲，拍了几张，它展翅起飞。好在它飞行能力不是很强，飞了几米，还是落在悬钩子叶上。它落下，我又继续拍摄。

如此反复，瘤叶甲也许累了，它停了好一会儿，让我从各个角度进行了拍摄。突然，瘤叶甲缓缓拉开了拉链，它的后翅薄薄的，蝉翼一样，膜质透明。它的腹部黑亮，各节之间形成凹陷，腹部与胸部整个像黑色的面具（图6）。

我快速按动快门，记录着这难遇的一刻。第一次拍到昆虫展翅（图7），内心充满喜悦，甚至激动，感觉心跳在加速。也许是昨天的失之交臂，今天又有了更大的、意外的收获，不能自已。

瘤叶甲一会儿又收起翅膀，它在叶子上转来转去，找一个它认为合适起飞的点，重心微微下移，张开翅膀，像一个黑色的铠甲勇士冲了出去。这一次，它飞向了几米外较深的灌木丛，不好寻找，我停止了拍摄。

每一种昆虫，都有它的精彩。肉眼看着虫粪一样的瘤叶甲，在微距镜头下，它的拉链却举世无双。

图5　瘤叶甲的"拉链"

图6　瘤叶甲特写

图7　瘤叶甲展翅欲飞

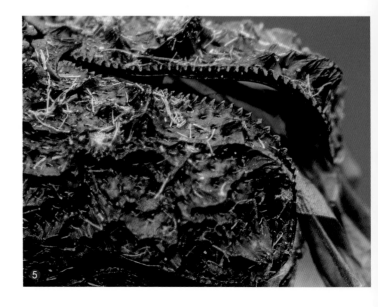

"大肚子"核桃扁叶甲
"DADUZI" HETAOBIANYEJIA

　　"乡村四月闲人少，采了蚕桑又插田"，这里没有人种桑养蚕，即使有几棵桑树，也只是把它当作果树，待果子成熟，品尝它的酸甜。秧田倒是不少，如月一般，拾级而上。这梯田，如果全种上秧苗，稻谷黄熟时，风掀起的稻浪也许会撩拨我的想象。

　　有人赶着牛在犁田，有人在田里撒着农家肥，有人踩着颤悠悠的田埂走向更远的田。我顺小溪而下，溪水清澈，倒映着蓝天白云。溪水潺潺，我脚步轻快。有时，云朵被我踩碎，回首，它又从溪水里映出来。

　　临水而居，不只是人，许多昆虫都会选择在水边的寄主上生活，比如螽、卷叶象、瓢虫、苎麻珍蝶幼虫等等，凡是水边，对应的寄主，就会有对应的昆虫。像蜉蝣稚虫、蜻蜓稚虫，生活在水里，翻开石块，常常见到它们的身影。

　　微风吹拂，嗅到浓郁的清香，这是金银花特有的香。起身，果然看见前面有一棵金银花，花开正盛，一银一金，黄白相间，艳丽素雅，清新可人。一白一黄，风中摇曳，轻舞，风姿绰约，清香阵阵，沁人心脾。

　　这么繁茂金银花，自然会有许多昆虫探访。走近，我看见长吻天蛾、蜜蜂和一些蝇，在花间飞来飞去。因为镜头无法抓拍，我开始翻寻叶片。

　　一只叶蜂幼虫立起胸足，在叶子边缘（图1），它像是在找寻下口的地方，好饱餐一顿。叶蜂幼虫黄绿色身体上有十二道黑色条纹，像是美术师的手笔，看上去，流畅、均匀。

　　不一会儿，叶蜂幼虫地头进食，我这才发现，叶蜂幼虫的单眼旁有一圈黑色（图2），像极了人类熬夜形成的"熊猫眼"。

图1　叶蜂幼虫
图2　叶蜂幼虫
的黑眼圈

溪边，几棵高大的枫杨，长长的花朵随枝条摇摆，看上去有些妖媚。找到一丛低矮的枫树。说是一丛，其实是一棵大树被锯之后，从树脚发出许多的枝条形成，从侧边可以看到树桩平整的样子。枝条足有一人高，不论是站着还是蹲下，都可以尽情地觅虫。

一片叶子的叶柄上有五枚卵，玲珑剔透，叶子边沿，露出虫子的腹部，看虫子的影子（图3），个体上明显比瓢虫大许多，也不像瓢虫，整个像倒过来的锅。

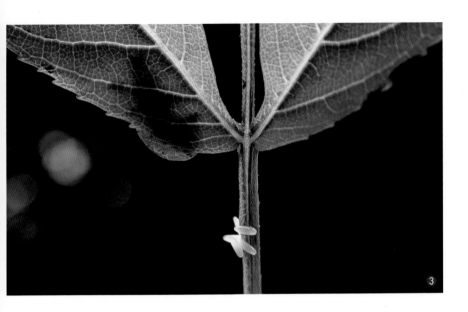

轻轻翻转叶子，我看清了，是一只雌性核桃扁叶甲（图4），体长约8毫米，头和鞘翅为蓝黑色，前胸背板黄中带红，像是一个领结。雌性核桃扁叶甲腹部膨大，感觉要是轻轻一按，它会炸掉。

那五枚卵，也许是它产的吧，根据之前看到的卵块，我想，它应该会继续产卵。我静静地等待，不敢有任何动作，怕惊吓到它。

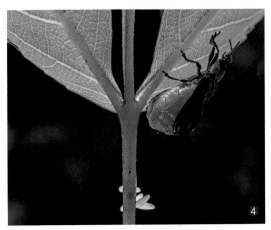

图3 5枚虫卵

图4 雌性核桃扁叶甲

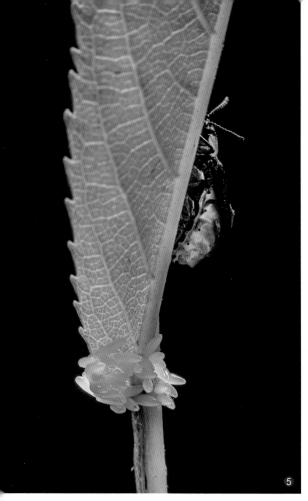

大概十五分钟，雌性核桃扁叶甲开始产卵了，一枚枚短柱形顶端略细的卵，随意地被安排在叶片基部，挨挨挤挤（图5），四十余枚（图6），有的堆在一起。

也许，雌性核桃扁叶甲产下五枚卵，是受到我翻寻惊吓，又换地方才产下这四十余枚的。如果没有打扰，或许它能产更多，像先前见到的九十余枚一样。

产下卵，雌性核桃扁叶甲的大肚子（腹部）明显瘪了许多。它缓缓离开产卵地，也许，是去寻找安全庇护之所，也许，待它恢复体力，又可以继续产卵。

一只雌性核桃扁叶甲伏在叶子上，它的肚子实在是太大了，胀得油润光滑。雌性核桃扁叶甲成虫是一个妥妥的吃货，吃到它的肚子鼓成球，鞘翅无法把它的肚子盖住，索性大部分露在外面（图7）。

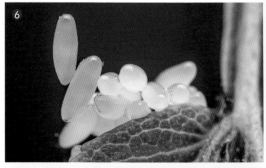

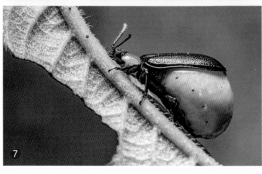

图5　正在产卵的雌性核桃扁叶甲

图6　聚集的卵

图7　大腹便便的雌性核桃扁叶甲

雌性核桃扁叶甲如此贪吃，是因为它要吸收更多的营养，为繁衍后代做好充分准备。这有些像孕妇，有时反胃，恶心，本不想吃东西，但为了胎儿的发育，强迫自己进食，待产下孩子后，自己体重明显增加。

胜者为王，败者为寇。胜者得江山，得"美人"。核桃扁叶甲何尝不是这样。两只雄性核桃扁叶甲为了得到雌性核桃扁叶甲，争夺到交配权，传宗接代，大打"出手"。它们用触角相互较劲（图8），有牛打架的架势。

一只雄性核桃扁叶甲占得先机，它抱住了"美人"，另一只雄性核桃扁叶甲心有不甘，继续发起进攻，使劲想把抱住"美人"的核桃扁叶甲推下去（图9）。

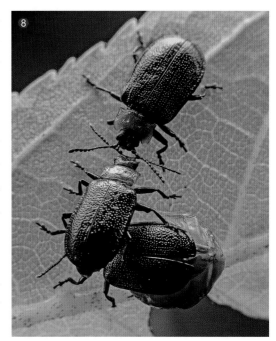

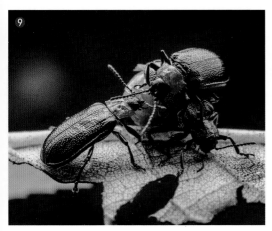

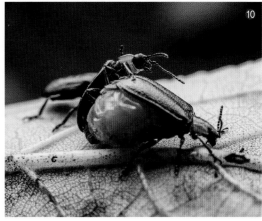

占了先机的核桃扁叶甲怎肯放弃，它用力把另一只雄性核桃扁叶甲压下来（图10）。胜败很快见分晓，失败的雄性核桃扁叶甲缓缓离开，获胜的雄性核桃扁叶甲抱住它的"美人"，尽享"爱情"的美好。

图8　相互较劲的雄性核桃扁叶甲

图9　雄性核桃扁叶甲的腹部较为扁平

图10　获胜的雄性核桃扁叶甲

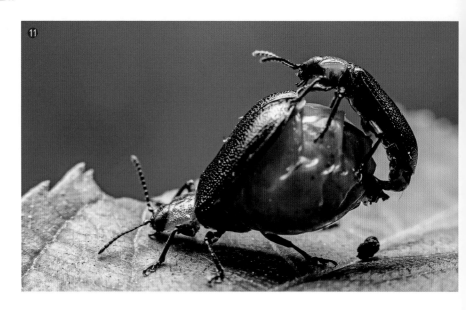

图 11　交尾的核
桃扁叶甲

雄性核桃扁叶甲从体形上看，只有雌性核桃
扁叶甲一半大小，六足抱着"美人"腹部，随
"美人"觅食。其实个体的大小，有没有大肚子，
是区分核桃扁叶甲雌雄的重要标志（图11）。

做虫不易，做人不易，看着渐渐爬向叶间的
一对核桃扁叶甲，我想。

带翅蛾的"飘带"

DAICHI'E DE "PIAODAI"

　　"六月火云散，蝉声鸣树梢"。傍晚，蝉声里觅虫，是一件快事。微风习习，蝉声悠远，内心平和，见什么拍什么，随意而知足。

　　举头，看见冬瓜树叶上，有一只毛毛虫正在进食（图1），我原想把叶子拉下来看看它的模样，又怕惊动到它，它或许会吐出一根丝线，掉下来，或者蜷缩着滚下来。

　　我踮起脚尖，对焦，才发现，这是一只懂艺术的毛毛虫，它的食痕是一个心形，它这是在向谁献出爱心？还是它憧憬着结茧蜕变，然后去寻找它的另一半，表达它的爱。

　　我按下快门，恰巧，透过心形，形成一个圆形的光斑，毛毛虫身体及身上的长毛若隐若现，与心形相搭配，颇有几分意境。如果，我硬是把叶子拉下来，拍全它，我想，它的美感会丧失殆尽，也许长长的毛刺会让人毛骨悚然。

图1　毛毛虫像
爱心的食痕

　　褐色的木兰青凤蝶幼虫趴在茶花叶子上（图2），身体上的分节让我想到了毛毛虫面包，人们做出毛毛虫面包是不是受到木兰青凤蝶幼虫的启发。木兰青凤蝶幼虫也像一枚导弹，只是这导弹前面带有紫色棘刺，看上去十分凶猛，腹部最末端分叉的白色尾突像是这枚导弹的引线，随时有燃爆的可能。侧面看，木兰青凤蝶幼虫像斗牛，棘刺是角，它已弓起身，似做好进攻的准备，只等另一头斗牛的出现。

　　一片麻栗树叶的背面，有些红色的"礼花"，恣肆地"绽放"，一种喜庆感扑面而来，这些"礼花"是由一根根刺毛组合而成的（图3）。我知道，很多的雌性蛾子产卵时，都会把腹部的刺毛脱下来盖在卵上，对卵进行保护。这种别出心裁，以"礼花"的方式保护及迎接小生命孵化的主人会是谁呢？

图2　长得像毛毛虫面包的木兰青凤蝶幼虫

图3　带刺毛的卵

我想拍清楚刺毛下卵的样子，无奈，卵太小，刺毛太密集，不论是我侧面拍，还是俯拍，都无济于事。可想，这些卵的主人保护措施十分到位，到了万无一失的地步。

我继续翻寻，想弄清楚这些卵究竟是谁的。

一只带翅蛾在叶子背面，一眼，我就认定它是那些卵的主人。带翅蛾胸部腹部覆盖着厚厚的毛刺，毛刺颜色和那些"礼花"颜色一样，鲜艳夺目（图4）。

调整秘诀一号微距系统变倍筒拍摄带翅蛾头部（图5），带翅蛾威风凛凛，毛刺是它的大衣，也像是火把，照耀着它，也照耀着渐渐暗黑的一片小小的天地。

看着带翅蛾头部红色的毛刺，我突然想到了儿时冬天围在脖子上的红色的围脖，毛绒绒的、暖暖的。

继续翻寻，看到一只带翅蛾正在产卵（图6），位置受限，我无法拍到刚产下未带上毛刺的卵。只见带翅蛾摆动腹部，如挥动笔刷，刺毛脱落，待它向前移动，一个红色的"礼花"即制作完成。带翅蛾动作娴熟，不多时，制作出几十个"礼花"，那是它的希望，新生命的绽放。

带翅蛾一边产卵，一边脱掉毛刺覆在卵上，密不透风，保护周全，我不由想到了"伟大""聪明"这样的词汇，带翅蛾配得上这样的赞美。

带翅蛾，除了"礼花"特别之外，还有一个最主要的特征，它的一对后翅如飘带，我想，这应该是带翅蛾名称的由来。

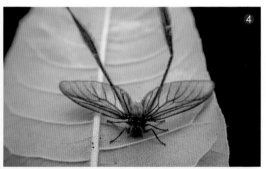
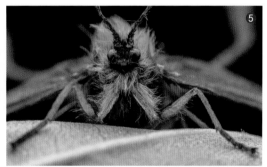

图4 美丽的带刺蛾

图5 带刺蛾头部特写

图6 带刺蛾正产卵特写

带翅蛾在产卵，一对灰褐色的前翅平铺着，一对如带的后翅微微地翘起（图7）。这是带翅蛾十分爱惜它的后翅？生怕不小心触掉了带上的毛，就失去了它的美。

看着带翅蛾一对细长的后翅，我仿佛看到这样的情景：一只带翅蛾在微风中翩翩起舞，挥动着它的飘带，另一只带翅蛾姗姗而来。当两只带翅蛾相遇，一雌一雄相遇，它们的舞动变得激烈，热情洋溢而又如痴如醉。然后缓缓落下，在一片草叶上交换了彼此爱的宣言，爱的结晶。

带翅蛾的飘带上有许多的毛刺，尤其是翅的两侧，均被毛刺（图8）。这些毛刺看起来有些柔软，或许，这是为了舞动时候更具韵味吧。

带翅蛾的飘带不是一成不变的，笔直的，前半部分直且宽窄均匀，至中间部分，突然变宽且有扭转，至翅尖部分逐渐变小（图9）。也许带翅蛾知道，变化的更具魅力，同时飞起来更加飘飘若仙。

在不同的叶片上，又发现一些正在产卵的带翅蛾（图10），是那么的专注，一丝不苟，想看看它们起飞的模样，看不到，也不忍心人为地逼迫它们起飞，那样，也就失去了在自然状态下观察拍摄的意义，寄希望于下次遇到。如果有缘，定会遇到。

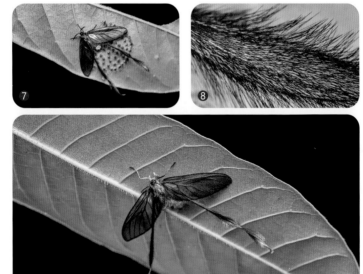

图 7　正产卵的带翅蛾

图 8　带翅蛾尾突特写

图 9　飘逸的带翅蛾

图 10　专注产卵的带翅蛾

常去大克底、白龙山、大箐山、小海湾拍摄，哪些昆虫什么季节在什么植物上，什么植物上能找到虫卵，什么时间点会遇到一些蜕变或蜕皮的昆虫，基本找到了一些规律，时间久了，想寻找一些新鲜的拍法。

在记忆中搜寻去过或路过的地方。有山，有水，植物种类多，自然昆虫也多。几经回放，决定到六诏试试。

过了六诏老坝（水库），车子转弯，一个山谷突然闯入视野，山的两边树木葱茏，要不是阵阵秋风和渐渐泛黄的稻谷，还以为是盛夏时节。找个宽敞的位置，把车停好。打开车门，即可听到路边潺潺水声。迫不及待带上相机，换上水鞋。

路坎下，有几棵黄泡树（黄金锁梅）。树前站定，看到一枝上布满密密麻麻的卵。卵是浅绿色的，与黄泡树的颜色相近；卵很小，要是没有找虫经验的人，估计不易察觉。卵像酒坛，挨挨挤挤的卵像酿酒师醉酒后打翻的，毫无章法排列，盖子已被打开，里面的虫子不知去向。

卵的不远处，有一只三刺角蝉。我怀疑这些卵是三刺角蝉产的，卵太小，卵的颜色和角蝉幼虫（图1）的颜色一样。只是现在，这卵空了，失去了鲜活，变得更浅。一样的颜色，拟态黄泡树，极易逃过天敌的眼睛。

图1 角蝉幼虫

　　放大变倍筒，这些"卵"才显出原形，有触角、有足，连眼睛的样子也能看得出来，这是僵蚜（图2），一种寄生蜂（多半是蚜茧蜂）寄生蚜虫形成的球形蚜，寄生蜂产卵在蚜虫体内，卵发育、变蛹、羽化钻出后形成了空壳。

　　三刺角蝉是成虫，能弹跳的同时，具备了短距离飞翔的能力。它头上刺一样的角，颜色已经和黄泡树的不一样，更黑。整个身体也很容易与黄泡树区分开来，从侧面看（图3），显得有些扁，像被谁拍了一下，而用力不均，厚薄不一样。也许是因为能力的强大，不需要再拟态伪装。角蝉被称作"刺虫"，它们的前胸甲常常发生畸形，从而演化为各种各样的刺状、瘤状或枝状突起，看上去就像长了角一样（图4）。这角虽不是用来进攻，但也不仅仅是装饰。不经意间，捏到树叶上的角蝉，它的刺真像刺一样刺得生疼。我想要是鸟儿这样的天敌捕食角蝉，定会如鱼刺卡在喉咙，吞咽不下，吐又吐不出来，难受至极。

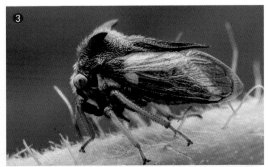

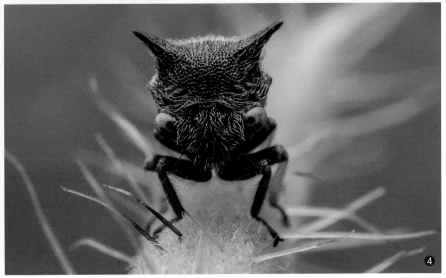

图2　僵蚜

图3　角蝉成虫

图4　角蝉头部特写

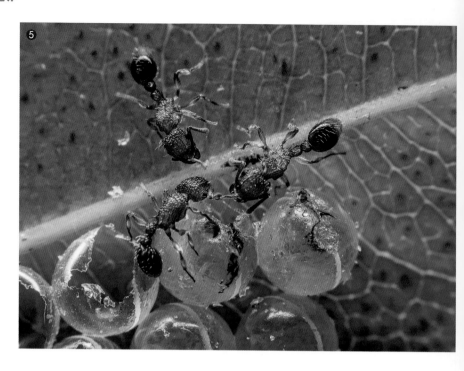

图 5 三只铺道蚁

　　草地松软，四处积水。一脚下去，水漫过脚背。左边山谷和右边山谷的小溪交汇后，唱着更欢快的歌奔向六诏老坝。

　　钻进山林，一棵土茯苓吸引了我的注意，它攀着一棵沙松树向上生长。从下向上细看，一片叶子背面，三只铺道蚁聚在蝽卵旁（图5），像在商议如何把蝽卵带回去。蝽卵共有十四枚，有九枚只剩下白色的卵壳，看得出开口很大，这说明九枚卵顺利发育，成长为蝽宝宝。周边没有发现它们的踪影，也许它们已经离开，去寻找它们喜欢的食物。其余五枚，有两枚较为圆实，但可以明显看出它们受到了破坏，卵上有明显的刮痕，有的像是被谁用"钻子"钻过。其余三枚都有开口，估计是寄生蜂在卵里发育成长后打开的，三枚卵里都还有内容物，也许这卵太大，对于寄生蜂的幼虫来说，太充裕。现在三只铺道蚁打起它们的主意。

　　"卵太大，我们仨带不回去，你们回去招呼伙伴们来。"一只铺道蚁用触角轻轻拍了另一只的触角。

　　两只铺道蚁绕着卵转了转，然后离开。现在，叶子上只有一只铺道蚁，它没有闲着，爬上爬下，用它的膝状触角敲敲这，敲敲

那。铺道蚁红色的头部胸部上的纹理，像是画家精心描画的一扇扇古朴的小窗，又像是纵横交错的田地。它的腹部，红里透点黑，在闪光灯和柔光罩的作用下，油润透亮。

铺道蚁先敲最末的一枚（图6、图7），然后径自走向第二枚。它先试试能不能钻进去。也许试探，让它的触角粘上了卵的碎屑，它不时用前足清理（图8）。铺道蚁钻进卵里（图9），几进几出，它确定有它想要的东西，喜欢的东西，这一次，它一头扎在卵里，大块朵颐，满足地翘起左中足（图10）。

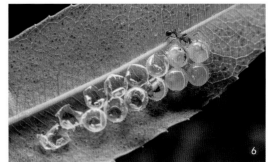

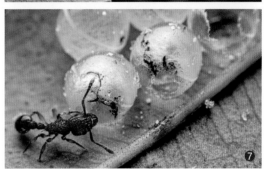

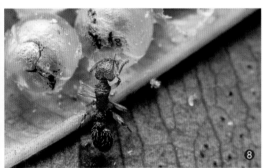

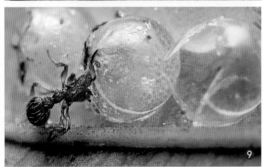

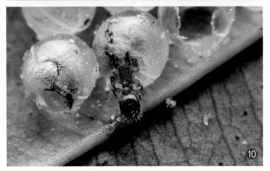

图6 好奇的铺道蚁

图7 四处打量的铺道蚁

图8 清理触角的铺道蚁

图9、图10 钻入卵壳

铺道蚁忘情地吃着，已顾不上吃相。从里到外，它用大颚切割卵壳（图11），狼吞虎咽，像饥饿的孩子。

半个小时过去了，一个小时过去了，那两只铺道蚁没有来，自然，更多的铺道蚁没有来。也许它们遭遇了不测（我更希望它们是迷了路）。这只铺道蚁吃饱了，突然觉得无趣，或者它预测到什么，或者它也想回去搬救兵，它一点卵屑都没有带上，顺叶顺着土茯苓藤蔓而下。

蟓卵依旧静静地在树叶上（图12），像什么都没有发生。

不知道这些蟓卵又会成为谁的美餐。

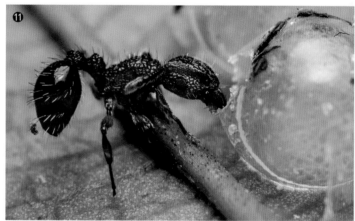

图 11　啃食卵壳

图 12　被吃空的卵

猎蝽与黑卵蜂的较量
LIECHUN YU HEILUANFENG DE JIAOLIANG

　　"竹深树密虫鸣处，时有微凉不是风。"于我而言，微凉的是虫鸣，是我能拍到的昆虫，我之前未拍过的昆虫。昆虫的美，昆虫的故事，总像一个巨大的磁场，深深地把我吸引。

　　晚饭后，沿着熟悉的道路，翻寻熟悉的寄主。我始终相信，不同的寄主会遇见不同的昆虫，相同的寄主不同的季节也会遇见不同的昆虫，同一寄主同一昆虫也会发现之前我未发现的故事，所以，我不厌其烦，总期待有新的发现，久而久之，好些寄主，什么时候会有什么昆虫的卵、幼虫、蛹之类的，我大概能判断出来。

　　此行，我有目的，也没有目的，只要能拍到于我而言新的记录，就很满足。

　　翻看硕大的芭蕉叶，是我常干的事情。在芭蕉叶上，我拍过异蝽成长的不同阶段，尤其是那如皇冠一样的卵，每次见到总忍不住要去拍几张。我也拍过一种我无法确定的鳞翅目昆虫的卵（图1、图2），十枚，九枚排成符号"<"，一枚单独在一旁。猜不出，这样的排列有何用意。似乎是雌虫产卵时，只觉得"<"有些单调，让一枚在一旁点染，更富于变化。这些卵，每一枚都像一个可口的小点心，整体为粉色系，顶部有一圈红色，中间一个黄色的点，看上去十分诱人。这不，小蚂蚁也想来尝尝。

图 1　虫卵特写

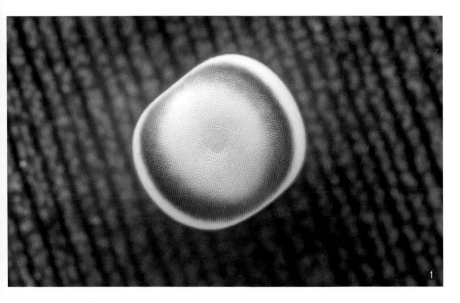

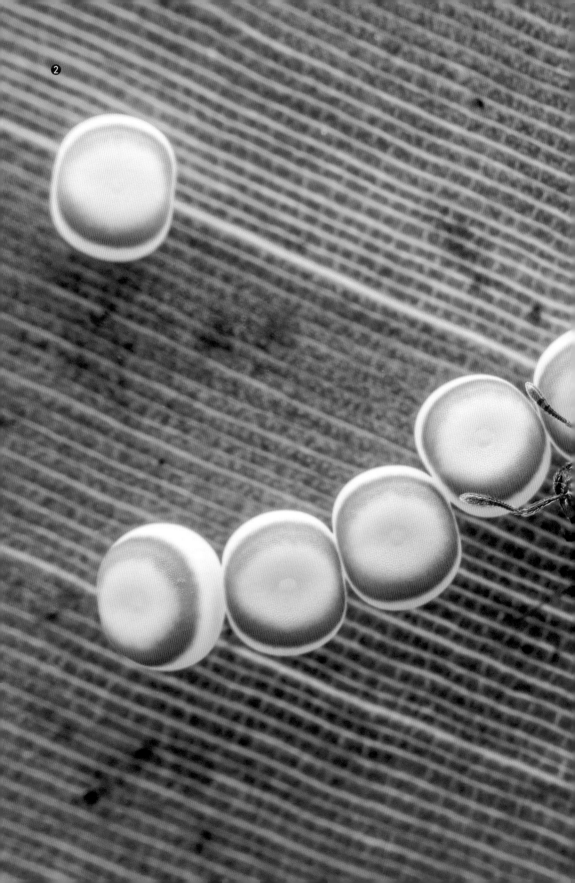

图 2　有趣的虫卵

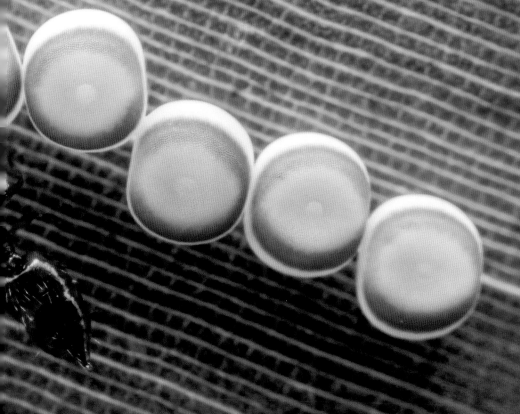

继续放大倍率，鳞翅目昆虫卵的细节更加明显，卵上有许多凹凸，而且颜色更为丰富，是渐变过渡的。侧面看，卵为圆形（图3），如自制的彩色旺仔小馒头。

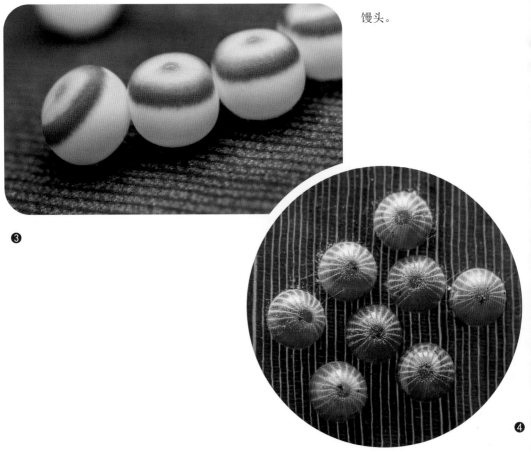

❸

❹

图3　像旺仔小馒头的虫卵

图4　蕉弄蝶卵

仰头看芭蕉叶，看到一个卵块，我伸手把叶子拉低，对焦。这是蕉弄蝶卵（图4），八枚，从左到右，分三行排列，前面两行三枚，最后一行两枚，卵与卵之间的距离均衡，像是经过测量才安放一样。蕉弄蝶卵球型略扁，以卵壳顶部一个红色圆为中心，向下，有放射状线纹，疏密有致。这些卵，多数为红色，最右侧上面的第一枚为淡红色，说明这一枚应该是最后产下的。蕉弄蝶的卵，刚产下时为黄色，接触空气，并随着发育，渐渐变为红色。

翻看地埂边一棵不知名植物的叶片，发现一只雌性贝尔蛛。我翻动叶子的声响对雌性贝尔蛛而言，也许是发生了大地震，雌性贝尔蛛不知所措，动了动长长的八支足，不知要往哪里去，愣在主叶脉旁（图5）。

我轻轻转动叶子，雌性贝尔蛛稍微移动位置，四脚八叉，正对着我的镜头（图6），它用由螯肢、触肢茎节的颚叶，上唇、下唇所组的口器紧紧咬住它的卵包，卵包上一枚枚卵团在一起，

图5　不知所措的贝尔蛛

图6　正对镜头的贝尔蛛

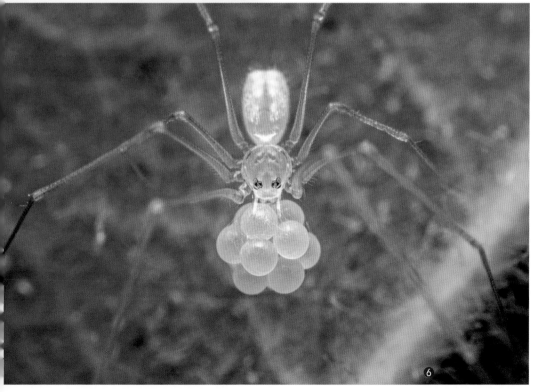

如一串即将成熟的水晶葡萄。雌性贝尔蛛去到哪，它就把它的卵包带到哪，如一串移动的葡萄。雌性贝尔蛛对它的卵包呵护有加，是一位称职的母亲。待到"葡萄"成熟孵化了，也许雌性贝尔蛛就解放了吧。

夜幕降临，各种昆虫渐渐活跃，昆虫之间的斗智斗勇也悄然进行。

某鳞翅目幼虫大吃特吃，不多时，把叶子吃出一个窟窿，蠹斯若虫悠闲自得，站在新发出的蕨类植物的叶端慢条斯理地清理身体（图7），一只黑卵蜂正在艰难地从猎蝽卵里爬出来（图8）。

说艰难，不如说黑卵蜂是在进行一场生死决斗，它胜利了，就能获得新生，获得展翅起飞的自由，它要是失败了，只能葬身猎蝽卵里，不会遇到甜美的爱情，生

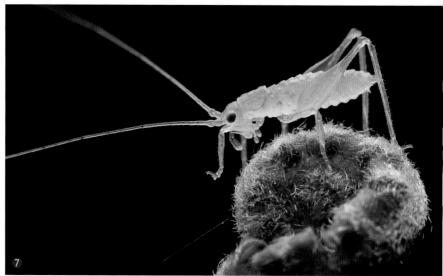

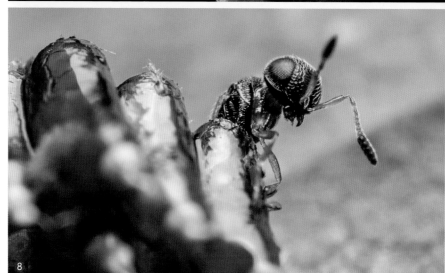

图7 清理身体的蠹斯若虫

图8 寄生性的黑卵蜂

命也不会得到延续。而猎蝽卵或者说是猎蝽，是不是彻底失败了呢？被寄生以后的猎蝽卵，注定是不会孵化，可是，它是不是已经毫无用处，毫无意义？

千百万年来，许多昆虫之间都在进行着明争暗斗，生死较量，生死相搏，但许多昆虫并没有因此而大规模灭绝，相反，很多昆虫在较量中都得到蓬勃发展。我想，除了天气、自然环境等这些因素之外，这样的较量谁都不会是绝对的胜利者、绝对的失败者，应该各有输赢，各有绝技，都有发展壮大的机会。

猎蝽与黑卵蜂的较量早已开始。黑卵蜂寻到猎蝽卵，会在卵上转来转去（图9、图10），试图找到突破口，然后把产卵器插下去产卵。猎蝽早有准备，产卵时会分泌一种蜡状的物质包裹在卵上，使黑卵蜂无从下手。

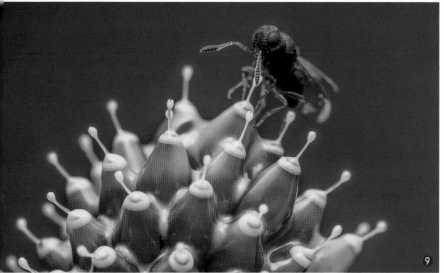

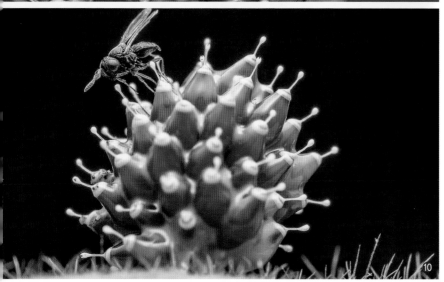

图 9　寻找产卵地点的黑卵蜂

图 10　微小的黑卵蜂

黑卵蜂有足够的耐心，小心谨慎慢慢行走，避免被猎蝽卵蜡状物质粘住，反反复复查看找到薄弱之地，然后产卵。

显然，这第一回合的较量，猎蝽处于劣势，毕竟，卵不会动弹，不会逃跑，只能任凭黑卵蜂宰割。

黑卵蜂卵在猎蝽卵里孵化、生长、化蛹、羽化后，黑卵蜂要咬破猎蝽卵的卵壳，才能获得自由。这算是第二回合的较量。黑卵蜂坚持不住，或者猎蝽卵足够坚硬，黑卵蜂便会在猎蝽卵里夭折。

现在，我所看到的黑卵蜂，头部、胸部已经从卵里钻了出来，部分足和腹部还在猎蝽卵里，它使出全身的力气，拼命向外。猎蝽卵像有一双无形的大手，使劲拽着黑卵蜂，不让黑卵蜂挣脱。

黑卵蜂头部向后仰，又向前倾（图11），向左又向右，同时用一对前足抓住猎蝽卵壳，用力拉（图12），它的足被猎蝽卵蜡状物质粘住。许久，黑卵蜂挣脱蜡状物质，身体进一步从卵里抽出来，它的左前足触到叶子，有了抓力，它奋力向前（图13）。

一鼓作气，黑卵蜂自由了，它用一对后足清理翅膀，然后清理触角，似乎是在庆祝这第二回合较量的胜利（图14）。

清理完毕，待翅膀晾干，按理说，黑卵蜂应该离开这"战场"，去寻找它的爱情。可是，黑卵蜂似乎是被胜利冲昏了头脑，或者黑卵蜂是想向猎蝽卵炫耀它的胜利，但当它爬上猎蝽卵，黑卵蜂的得意忘形，瞬间消失无踪。猎蝽卵上的蜡状物质紧紧粘住了黑卵蜂的足，黑卵蜂一时慌了阵脚，不懂后退，挣扎向前，结果，倒在猎蝽卵上，黑卵蜂的六足，右触角被死死粘住，动弹不得。这一回合，黑卵蜂彻底失去了反抗。

图11　探出半个身子的黑卵蜂

图12　挣扎中的黑卵蜂

黑卵蜂寄生在猎蝽卵里，猎蝽卵已不能孵化，黑卵蜂顺利发育，却又没能获得最终的自由。其实，很多的猎蝽卵是黑卵蜂找不到，或者没有寄生成功的，它们能孵化并茁壮成长。也有很多的黑卵蜂寄生后能成功化蛹。猎蝽与黑卵蜂之间的较量一直在进行，从各自庞大的家族看，各有胜算。

图13　前足着地中的黑卵蜂

图14　自由的黑卵蜂

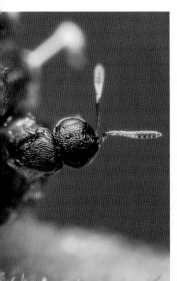

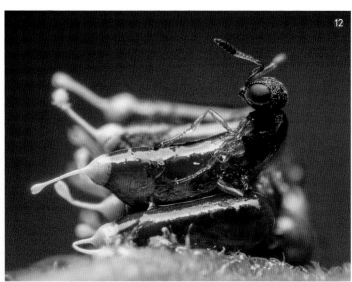

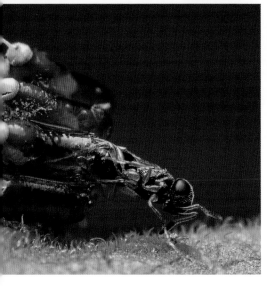

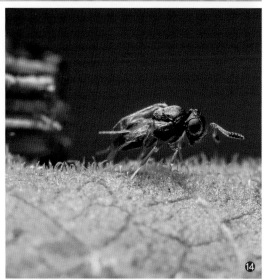

为食蚜蝇正名
WEI SHIYAYING ZHENGMING

雨后的黄昏，多了一些浪漫，甚至神秘，炊烟缓缓上升，雾气轻盈笼罩。鸟语、蝉鸣似乎都更婉转清脆，雨，让它们变得轻松，放声歌唱。

这样的环境，寻虫、拍虫，称心如意。

一只鳞翅目幼虫（图1），伸长脖颈趴在竹叶上，很惬意的样子，它头上的黑色圈像电影里的复仇者夜晚复仇时头上扎着的黑色带子。另一只鳞翅目幼虫（图2），则顺势趴在一种蕨类植物的叶子与叶柄间，像是舞蹈演员在做下腰的动作。另外一只鳞翅目幼虫更为可爱（图3），在马蓝叶上卧着，头向左弯曲靠着身体，像守在门外熟睡的小狗，让人不忍打扰。

野桑树稀稀疏疏的几片叶子，千疮百孔，大卫绢蛱蝶幼虫已不知去向，

图1 奇特的毛毛虫

图2 怪异的毛毛虫

图3 肥肥的毛毛虫

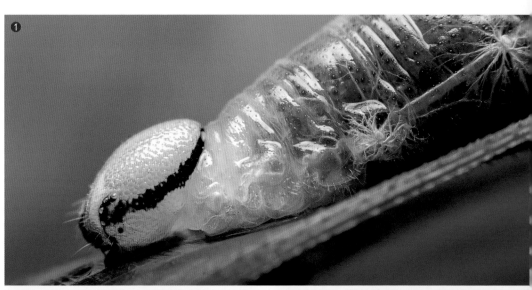

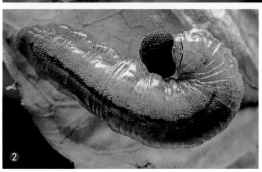

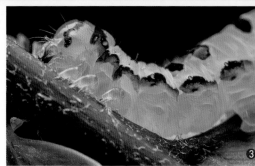

我在周边找了找，一个蛹也没有发现，也许，它们习惯在一个地方生长，等到要变蛹的时候，会爬到更远更安全的地方去。野桑树枝头，有些绿色的芽，大卫绢蛱蝶幼虫离去。野桑树要抓紧秋天最后的机会，使劲生长，来年，才能长出更多的叶子，喂养更多的大卫绢蛱蝶幼虫。也许大卫绢蛱蝶知道，留给野桑树余地，就是留给自己余地。它知道产卵的季节和幼虫离开的季节，在每一个世代的轮回里，它都做好了安排。

食蚜蝇迎面飞来，落在衣袖上，举起相机它又起飞，放下，它又落到手上（图4）。

图4　落在手上的食蚜蝇

❹

"别动，我用树叶帮你赶开，万一蜇到，手会肿了。"刚刚入门拍摄的摄友说道。

我知道，他把食蚜蝇误当作蜜蜂了，其实不只是他，小孩及一部分成人，常常把食蚜蝇当作蜜蜂。

我笑着说："这是食蚜蝇，你看它在我手上寻找食物呢，它的口器是舐吸式口器，不像蜜蜂的是嚼吸式口器。"

食蚜蝇在我手上舐吸了一会儿，没有找到它想要的盐分，振翅起飞。没飞多远，它悬停在空中，我是不是意外闯进它的领地，它原本是要对我进行驱赶，只是我身上的某些气味或是某样东西，打消它的念头。

食蚜蝇和蜜蜂有很多相似之处，大大的复眼，黑黄相间的身体，都喜欢采食花蜜，飞起来嗡嗡作响。但仔细辨认，它们还是有很明显的区别，相比之下，食蚜蝇身体更为纤细，六足更长，蜜蜂的一对后足多毛粗壮，称为携粉足（图5），便于采集和携带花粉；蜜蜂属于膜翅目，食蚜蝇属于双翅目，食蚜蝇只有一对翅膀，另一对退化为平衡棒；食蚜蝇和其他双翅目昆虫一样，停歇的时候经常

图 5　采花粉的蜜蜂

202

搓足洗脸（图6），以保持清洁卫生，而蜜蜂忙于采蜜，搓足洗脸的频率比食蚜蝇稍微低些；蜜蜂的触角为膝状触角（图7），食蚜蝇的为具芒触角（图8）；更重要是蜜蜂会蜇人，但食蚜蝇不会。不过，我想，谁也不愿意用这种方法来进行区别吧。

　　食蚜蝇和蜜蜂毫无近亲关系，是食蚜蝇为了保护自己模仿拟态蜜蜂，久而久之，长得像蜜蜂一样。有些食蚜蝇在逼不得已的时候，还会做出蛰的动作，以吓唬天敌。

　　食蚜蝇是因为有部分的幼虫会捕食蚜虫而得名，既然食蚜蝇飞舞，说不定上次拍蚜虫的栝楼叶上会有所收获。

图6　洗脸的食蚜蝇

图7　蜜蜂的膝状触角

图8　食物蝇的具芒触角

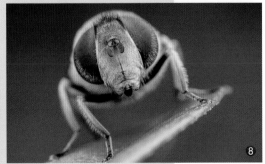

径直走向栝楼，盯着蚜虫群聚精会神地看，在一个小型蚜虫群中找到一枚食蚜蝇的卵（图9），1毫米左右，绿中带白的卵，像包裹了一层不透明的膜，膜上是数不清的小小的斑点，长椭圆形，一只蚜虫还感知不到它未来群落面临的危险，它的足轻轻搭在卵上。食蚜蝇是明智的，它把一枚卵产在一个小型的蚜虫群，待它的宝宝出生，蚜群扩大，它的宝宝在食物堆里，衣食无忧。

一片叶子上，食蚜蝇幼虫一动不动（图10），

它身上布满了棘刺，一只小蚜虫不知天高地厚，用右前足碰了碰，被棘刺刺到，只好忍痛迅速离开，另一只蚜虫完成了蜕皮，也许这是它生命中最后一次蜕皮，食蚜幼虫蝇醒来，它有可能就会成为食蚜蝇幼虫的美餐。

另一片叶上，一只即将成熟的食蚜蝇幼虫在狼吞虎咽（图

图9　食蚜蝇的卵

图10　食蚜蝇幼虫

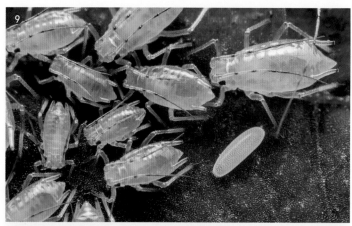

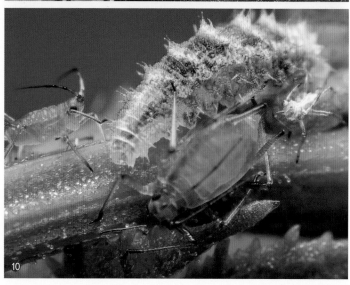

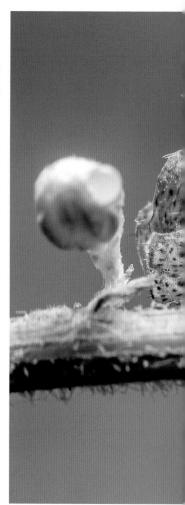

11），它刺吸着一只蚜虫，一分钟左右，蚜虫的汁液被它吸完，空空的壳被扔一边去。它在为变成蛹做最后的准备。当食蚜蝇幼虫经过蛹的蜕变（图12），它就成了飞舞在花间的传粉能手。

图11　捕食的食蚜蝇幼虫

图12　完成蜕变的食蚜蝇

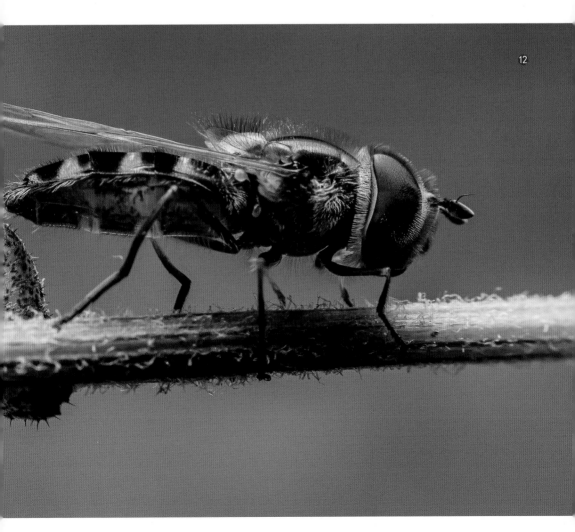

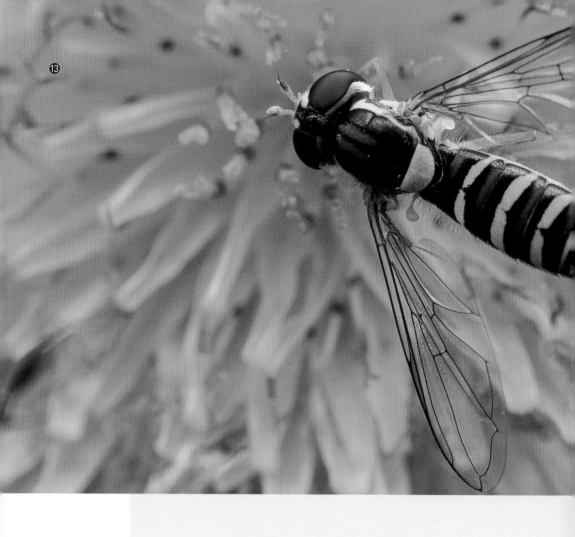

⑬

幼时捕食蚜虫，长大为花朵传粉（图13、图
14、图15），这样的食蚜蝇，和酿造甜蜜的蜜蜂
一样，谁不喜爱呢。

图13 访花的食
蚜蝇

图 14 花中飞舞
的食蚜蝇

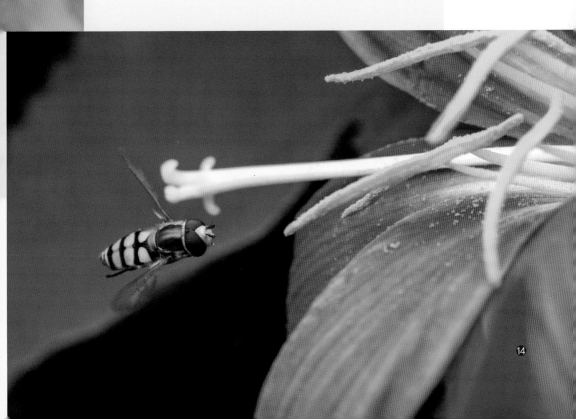

图 15　为花传粉
的食蚜蝇

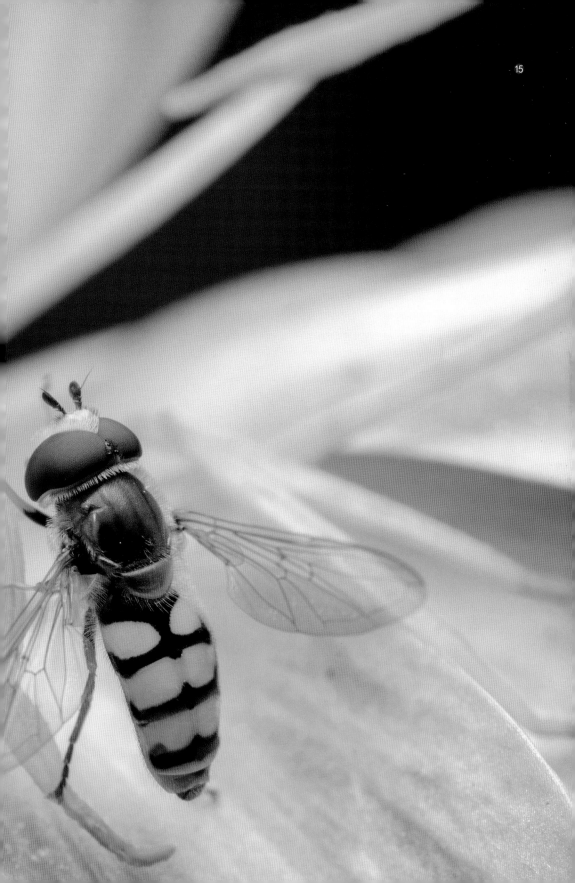